매일의 기록이 특별해지는
아이패드
캘리그라피

매일의 기록이 특별해지는

아이패드
캘리그라피

김이영 지음

CYPRESS
아이콕스

평생 함께할 수 있는
멋진 취미,
캘리그라피

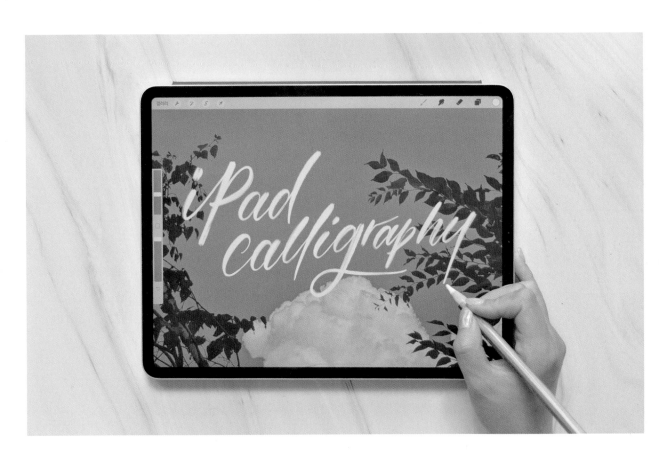

어렸을 때부터 악필이 고민이었던 저는 대학 시절에 글씨를 아름답게 쓰는 기술인 캘리그라피를 처음 접하고 관심을 가지게 되었습니다. 마침 대학 친구가 캘리그라피를 배우기 위해 학원에 다닌다는 소식에 바로 따라서 등록하면서 캘리그라피와 본격적으로 만나게 되었습니다. 악필로 글씨 쓰는 데 자신이 없었는데 캘리그라피로 하루하루 제 글씨가 변해가는 것을 보며 큰 기쁨을 느꼈습니다. 1년여쯤 열심히 배우다가 졸업 후 인테리어 디자이너로 취업을 하게 되면서 자연스럽게 캘리그라피를 할 시간도 줄었지요. 직장에서 과로로 몸이 약해져 일을 쉬는 동안 캘리그라피를 하면서 즐거웠던 시간들이 떠올랐고 진로를 바꾸기로 결심했습니다. 그 길로 바로 캘리그라피 전문가 과정을 이수하고 전각, 수묵화 과정 등 학원에 있던 모든 교육을 이수했어요. 아침에 눈을 떠서 다시 잠이 들 때까지 글씨만 쓰던 시절이었습니다. 그 후 본격적으로 캘리그라피 작가로 활동을 시작하고 작업실에서 클래스도 운영하게 되었습니다.

고등학생 때부터 사진을 찍는 취미가 있던 저는 캘리그라피와 사진을 결합하는 작업에 관심이 많았어요. 처음 글씨를 시작했을 때는 디지털 기기가 딱히 없던 터라 글씨를 스캔하고, 컴퓨터로 포토샵을 이용해 합성하는 과정을 거쳐서 결과물을 냈습니다. 그러다 애플펜슬 발매 소식을 접했고 망설임 없이 구매하면서 아이패드를 활용한 디지털 캘리그라피를 시작하게 되었습니다. 처음에는 프로크리에이트에 대한 정보가 너무 없어 외국인 크리에이터들의 설명을 참고해 버튼을 하나하나 눌러가며 기능을 익혔고 나중에는 원하는 느낌의 브러시를 직접 제작할 수도 있게 되었어요. 백지에서 시작해 시행착오를 겪으며 배운 기억이 아직도 생생하기 때문에 이 책이 캘리그라피나 아이패드가 처음인 분들에게 안성맞춤일 것이라고 자신합니다.

캘리그라피는 단숨에 이뤄낼 수는 없는 기술이지만, 하루하루 실력이 발전해나가는 것을 눈으로 볼 수 있어 더 보람이 느껴집니다. 이 책에 가능한 많은 노하우를 담아 가장 효율적이고 가장 빠른 길로 인도해드리려 노력했답니다. 이론 설명 부분을 그냥 넘기지 말고 꼼꼼하게 보시고, 특히 선 연습 부분은 꼭 충분히 한 뒤에 글씨 연습에 임해주시길 바랍니다. 하나씩 차근차근 따라 한다면 큰 도움이 될 거예요. 마지막 파트에 이르러 스스로 작품을 만들어내실 때가 되면 제가 느꼈던 성장의 기쁨을 독자분들도 분명히 느낄 수 있으실 겁니다. 이 책을 통해 모두 오랫동안 함께할 수 있는 좋은 취미를 얻어 가시길 바랍니다.

김이영

이 책의 구성

PART 1부터 PART 7까지 순서대로 따라 하면서 배워나가시길 권합니다. 이 책의 과정을 따라 하는 데 필요한 브러시와 글씨 연습 예제 파일은 아이패드로 QR 코드를 찍어서 바로 다운받을 수 있습니다.

'동글동글' 브러시 세팅하기 p.28~29 참고. 예제 파일 다운받기 p.46 참고

★ PART 1
프로크리에이트 앱 활용하기

프로크리에이트의 주요 기능을 알아보고
캘리그라피를 하기 좋은 환경을 설정해요.

★ PART 2
기본 캘리그라피 연습하기

애플펜슬로 선 그리기부터
글자 쓰기, 단어 쓰기, 문장 쓰기를 차근차근
연습하며 한글 캘리그라피의 기본을 익혀요.

★ PART 3
캘리그라피 디자인 시작하기

간단한 그림과 배경, 다양한 색으로
캘리그라피를 장식하면서 프로크리에이트의
다양한 기능을 익혀요.

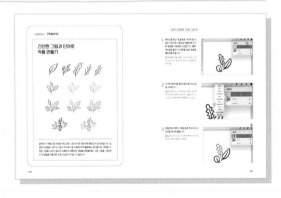

★ PART 4
캘리그라피와 사진으로 작품 만들기

디지털 캘리그라피에 적합한 사진에 대해 배우고
사진 위에 직접 캘리그라피를 해봐요.

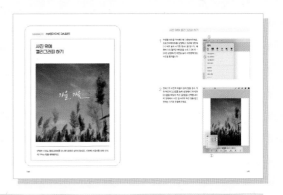

★ PART 5
다양한 브러시를 활용한 캘리그라피

나만의 커스텀 브러시를 만드는 법을 배우고
어울리는 글씨체를 연습해봐요.

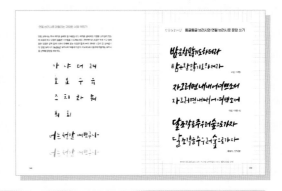

★ PART 6
캘리그라피를 활용한
굿즈 디자인 프로젝트

달력, 엽서, 포스터 등 나만의 특별한 굿즈를
만들어봐요.

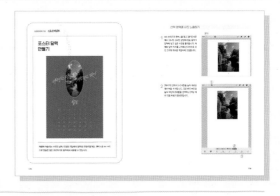

★ PART 7
일상이 특별해지는 감성 캘리그라피

PART 1부터 PART 6까지 모든 레슨을 수강했다면
이제 나만의 멋진 작품을 자유롭게 만들어보세요.
예제를 참고해 다양한 아이디어를
얻을 수 있답니다.

Contents

★ INTRO

디지털 캘리그라피
준비하기

★ PART 1

프로크리에이트 앱
활용하기

Procreate Basics

★ PART 2

기본 캘리그라피
연습하기

Lettering Practice

★ PART 3

캘리그라피 디자인
시작하기

Basic Calligraphy Designs

★ PART 4

캘리그라피와 사진으로
작품 만들기

Calligraphy Meets
Photography

★ PART 5

다양한 브러시를 활용한
캘리그라피

How To Make Brushes

Creating Project

Calligraphy Artworks

How To Start
Digital Calligraphy

★ INTRO

디지털 캘리그라피
준비하기

디지털 캘리그라피란

아이패드 같은 태블릿이나 VR기기 등으로 글씨를 써서 손글씨를 '디지털' 형식으로 만드는 것을 '디지털 캘리그라피'라고 부릅니다. 디지털 기기로 작성한 캘리그라피는 이미지 파일이나 영상 그리고 3D의 형식으로도 저장할 수 있어서 디지털상에서 활용도가 매우 높습니다.

디지털 캘리그라피의 장점

언제 어디서나 아이패드와 펜슬만 있으면 작업이 가능하다!

캘리그라피를 쓰기 위해서는 기본적으로 종이, 붓, 물감 등이 필요하며 작업을 하기 위한 공간도 확보되어야 합니다. 디지털 캘리그라피의 경우에는 아이패드를 꺼내는 곳이 곧 작업실이 됩니다. 프로크리에이트에 다양한 효과의 브러시가 내장되어 있고 색 표현도 자유롭게 할 수 있기 때문에 장소에 구애받지 않고 원하는 작업을 할 수 있지요.

디지털 그래픽 작업에 바로 활용이 가능하다

종이에 쓴 캘리그라피를 다양하게 활용해 인쇄하려면 결국 디지털화하는 작업이 필요합니다. 과거에는 종이에 쓴 글씨를 스캔해서 포토샵으로 디지털화하는 과정에 시간과 전문적인 기술을 필요로 했습니다. 프로크리에이트를 활용하면 처음부터 디지털 작품을 바로 만들 수 있으며 일러스트, 사진과의 합성이 자유로워 작업 효율을 올려줍니다.

수정이 자유롭다

종이에 한 번 쓴 글자는 수정이 거의 불가능합니다. 디지털의 세계에서는 손가락 동작 하나로 작업 전으로 돌아갈 수 있고 다시 복구하는 것도 간편합니다.

일상의 기록이 훨씬 즐거워진다

손글씨를 쓰고 그림을 그리고 기록하는 것을 좋아하는 아날로그 감성을 지닌 사람들이라면 더더욱 디지털이 펼쳐주는 표현의 가능성에 흠뻑 빠지게 될 거예요. 요즘엔 아이패드에 다이어리를 쓰거나 노트 필기를 하는 등 디지털 기기에 손글씨로 기록하는 분들이 많아졌어요. 아이패드를 활용한 캘리그라피를 익혀두면 일상 기록이 더 즐거워지고 내가 찍은 사진이 마치 영화 포스터처럼 연출되는 작품을 만들 수 있어요.

왕초보도 금손처럼 멋진 작품을 만든다

프로크리에이트에는 다양한 기능이 있어 손재주가 없다고 생각하는 사람들도 멋진 작품을 만들기가 훨씬 수월하답니다. 처음에는 내가 만든 작품이 좀 부족해 보이더라도 캘리그라피 연습을 하는 과정에서 나에게 집중하는 것만으로 힐링의 시간이 될 거예요. 또 조금씩 나아지는 모습을 보면서 뿌듯한 기분도 느낄 수 있지요. 확실한 건 포기하지 않고 꾸준히 할수록 실력이 쑥쑥 자란다는 점이에요!

누구나 디자이너가 되어야 하는 시대! 나만의 개성 있는 작품 만들기

디지털 캘리그라피는 SNS 포스팅이나 개인적인 취미활동을 위한 작품은 물론 카드 뉴스나 광고 배너, 유튜브 섬네일, 자막 등 업무적인 스킬까지 활용 범위가 무궁무진합니다. 캘리그라피로 온라인 수업을 하거나 직접 만든 브러시와 작품을 활용해 수익을 창출하는 일도 가능합니다.

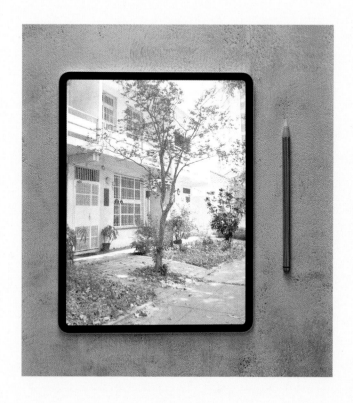

기본 준비물

디지털 캘리그라피를 위해 꼭 필요한 준비물은 아이패드와 애플펜슬입니다. 이 책에서는 프로크리에이트를 활용한 다양한 캘리그라피 기법을 소개하므로 앱을 설치해야 과정을 따라갈 수 있습니다.

• 아이패드

다양한 태블릿으로 디지털 캘리그라피 작업이 가능하지만 이 책에서는 아이패드를 활용합니다. 아이패드에도 아이패드, 아이패드 프로, 아이패드 에어, 아이패드 미니 등 종류가 다양한데 프로크리에이트와 애플펜슬의 사용이 가능한 기종이라면 무방합니다. 책에서 사용한 것은 iPad Pro 3세대 12.9인치입니다.

• 애플펜슬

애플펜슬은 1세대와 2세대가 있으며, 사용할 아이패드에 어떤 펜슬이 사용 가능한지 꼭 확인하고 구입해주세요. 펜슬 호환 여부는 애플사의 공식 홈페이지(www.apple.com/kr/applepencil/)에서 확인 가능합니다. 애플펜슬 1세대는 각진 곳이 없는 원통 모양이라 잘 굴러떨어집니다. 이를 방지하고 그립감을 키워주는 액세서리도 출시되어 있으니 참고하세요. 애플펜슬 2세대는 아이패드에 부착해 충전하기 때문에 별도의 제품을 장착하는 것이 불편해요. 손가락이나 스타일러스펜(터치펜)은 필압 인식이 잘 안 되기 때문에 이 책의 내용을 함께 하기에는 무리가 있습니다.

• 프로크리에이트(Procreate)

다양한 기능이 탑재된 아이패드 일러스트 제작 앱으로 아이패드를 활용한 캘리그라피에 매우 효율적인 프로그램입니다. 유료(12,000원)이긴 하지만 기능이 업데이트될 때도 추

가 비용이 발생하지 않고 기기를 바꿔도 계속 사용할 수 있습니다. 직관적이고 간단한 화면 구성과 다양한 기능으로 디지털 캘리그라피를 처음 접하는 분들도 쉽게 시작할 수 있답니다. 앱 자체에 다양한 느낌의 브러시가 알차게 들어있어 캘리그래피 작업뿐 아니라 드로잉 작업에도 편리합니다. 앱 스토어에서 구매해 설치합니다.

액세서리

• 아이패드 케이스

애플사의 '스마트 키보드 폴리오' 제품을 사용하고 있습니다. 애플펜슬을 함께 수납할 수 있는 케이스도 있는데 펜 충전과 보관이 용이해서 펜을 잃어버릴 염려가 있는 분들에게 추천합니다.

• 액정 보호 필름

저는 사용하지 않고 있지만 꼭 붙이고 싶은 분들은 여러 제품을 잘 비교해보고 부착하세요. 너무 두꺼운 필름을 붙이게 되면 펜슬의 인식률이 떨어지게 되고, 종이 질감의 필름을 붙이면 화질이 떨어져 보이거나 애플펜슬의 팁이 더 빨리 닳을 수 있으니 참고하세요.

Procreate Basics

프로크리에이트 앱
활용하기 ⎯⎯⎯⎯⎯⎯⎯⎯

본격적인 캘리그라피에 앞서서 프로크리에이트의 툴에

익숙해지면서 기본적인 사용법을 익혀볼게요.

프로크리에이트는 매우 직관적이고 사용이 간단한 편이며

설정을 자신에게 맞게 커스터마이즈해서

보다 효율적으로 작업할 수 있답니다. 다양한 기능이 있지만

여기에서는 캘리그라피에 자주 사용하는 기능과 설정 위주로

소개합니다. 처음에는 자유롭게 선도 그려보고

글씨도 써보면서 자신에게 맞는 작업 환경을 만들어보세요.

프로크리에이트 인터페이스 알아보기

프로크리에이트를 실행하면 기본 아트워크가 포함된 [갤러리] 화면이 나옵니다. 갤러리에서는 새로 캔버스를 만들거나 직접 만든 '아트워크'를 관리할 수 있습니다.

프로크리에이트 시작 화면, 갤러리

① 선택

갤러리의 아트워크를 선택해 [스택], [미리보기], [공유], [복제], [삭제] 등을 실시해 관리할 수 있습니다.

② 가져오기

아이패드의 '파일' 앱 화면으로 이동해 기기나 드라이브에 저장된 파일을 불러올 수 있습니다.

③ 사진

아이패드의 '사진' 앱 화면으로 이동해 이미지를 불러와 새로운 캔버스를 만들 수 있습니다.

④ +

새로운 캔버스를 만듭니다. 저장된 기본 캔버스 사이즈를 선택하거나 원하는 사이즈로 제작도 가능합니다.

Procreate

① ② ③ ④
선택 가져오기 사진 +

Primary
2121 × 1591px

Bamboo Flute
4000 × 3000px

Blue Monaco
4000 × 3000px

Petals
4000 × 3000px

[선택]으로 아트워크 관리하기

갤러리 오른쪽 상단의 [선택]을 터치하고 아트워크의 섬네일을 누르면 '스택', '미리보기', '공유', '복제', '삭제' 등의 조작 항목을 선택할 수 있게 됩니다.

① 스택

2개 이상의 아트워크를 선택해 폴더처럼 묶을 수 있습니다.

② 미리보기

선택한 아트워크를 스크린에 전체 화면으로 보여줍니다.

③ 공유

아트워크의 이미지 형식을 선택해서 다른 앱이나 저장 공간으로 내보낼 수 있습니다.

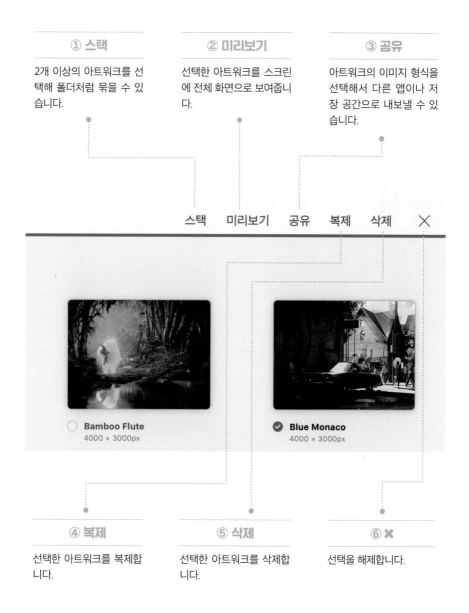

④ 복제

선택한 아트워크를 복제합니다.

⑤ 삭제

선택한 아트워크를 삭제합니다.

⑥ ✖

선택을 해제합니다.

PLUS TIP

+ 갤러리의 기본 아트워크는 삭제해도 복구가 가능합니다. 프로크리에이트 시작 화면 왼쪽 상단의 'Procreate'라고 쓰여져 있는 글씨를 누르면 현재 버전을 확인할 수 있으며, 아래에 [기본 아트워크 복원]이라는 버튼을 누르면 기본 아트워크가 복구됩니다. 직접 만든 작품을 삭제할 경우에는 이 방법으로 복구되지 않으니 유의하세요!

[+]로 새로운 캔버스 만들기

갤러리 화면의 [+] 버튼을 누르면 새로운 캔버스를 만들 수 있습니다. 기본 캔버스 중에서 크기를 선택하거나 원하는 크기가 없을 경우에는 오른쪽 상단에 있는 ⬛ 버튼을 눌러서 캔버스의 사이즈와 해상도 등을 설정해서 만들 수 있습니다.

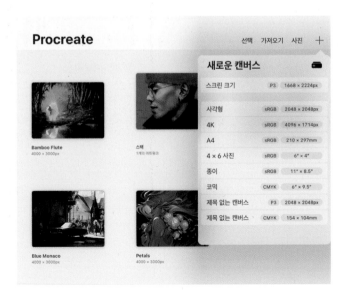

[사용자지정 캔버스]에서 새로운 캔버스 만들기

기본 캔버스 외에 다른 사양의 캔버스를 원할 경우 오른쪽 상단의 🐷 버튼을 눌러 [사용자 지정 캔버스] 화면으로 들어갑니다. 여기에서 너비와 높이, DPI, 최대 레이어 수를 설정해서 캔버스를 만들 수 있습니다.

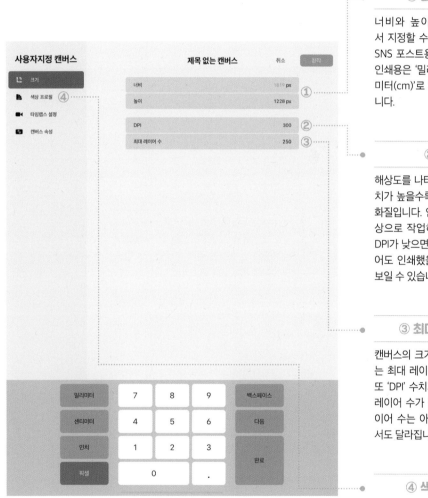

① 너비와 높이

너비와 높이는 단위를 선택해서 지정할 수 있습니다. 웹용이나 SNS 포스트용 이미지는 '픽셀'로, 인쇄용은 '밀리미터(mm)'나 '센티미터(cm)'로 지정하는 것이 좋습니다.

② DPI

해상도를 나타내는 단위로 DPI 수치가 높을수록 화소 수가 많은 고화질입니다. 인쇄물은 300DPI 이상으로 작업하는 것이 좋습니다. DPI가 낮으면 화면에서 이상이 없어도 인쇄했을 때 화질이 떨어져 보일 수 있습니다.

③ 최대 레이어 수

캔버스의 크기에 따라 만들 수 있는 최대 레이어 수가 달라집니다. 또 'DPI' 수치가 크면 클수록 최대 레이어 수가 줄어듭니다. 최대 레이어 수는 아이패드 모델에 따라서도 달라집니다.

④ 색상 프로필

색상 프로필에서 RGB와 CMYK 중 선택할 수 있습니다. RGB는 웹용, CMYK는 인쇄용으로 적합합니다. 초기 설정에는 RGB로 되어있습니다.

캔버스 작업 화면의 인터페이스 알아보기

캔버스를 열어서 작업 화면 아이콘에 어떤 기능이 있는지 알아볼게요. 처음부터 모든 인터
페이스를 완벽하게 숙지할 필요는 없답니다. 작업하면서 하나씩 사용하다 보면 자연스럽게
인터페이스에 익숙해지게 됩니다.

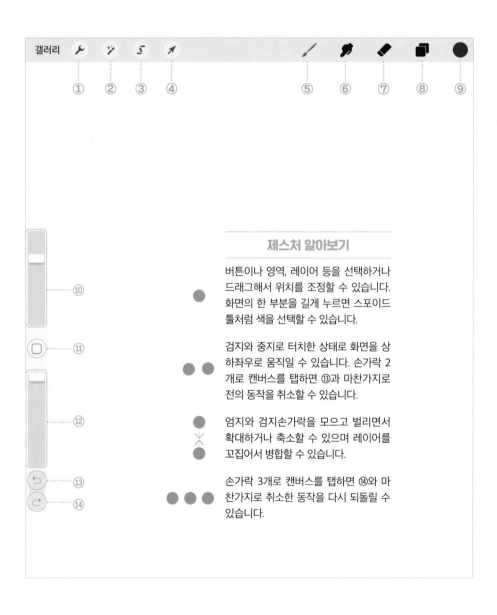

제스처 알아보기

버튼이나 영역, 레이어 등을 선택하거나
드래그해서 위치를 조정할 수 있습니다.
화면의 한 부분을 길게 누르면 스포이드
툴처럼 색을 선택할 수 있습니다.

검지와 중지로 터치한 상태로 화면을 상
하좌우로 움직일 수 있습니다. 손가락 2
개로 캔버스를 탭하면 ⑬과 마찬가지로
전의 동작을 취소할 수 있습니다.

엄지와 검지손가락을 모으고 벌리면서
확대하거나 축소할 수 있으며 레이어를
꼬집어서 병합할 수 있습니다.

손가락 3개로 캔버스를 탭하면 ⑭와 마
찬가지로 취소한 동작을 다시 되돌릴 수
있습니다.

① 동작

이미지 삽입하기, 캔버스 크기 및 사양 조정, 파일 공유, 비디오 만들기, 환경설정, 도움말 등 캔버스에 관한 전반적인 조작이 가능합니다.

② 조정

불투명도 조절, 흐림 효과, 노이즈 효과 등 캔버스 전체에 효과를 적용할 수 있고 색상, 채도, 밝기 조정과 같은 보정도 할 수 있습니다.

③ 올가미

그림의 전체 또는 일부를 선택해 그 범위에만 변형을 적용할 수 있고 제거, 반전, 복사하기 및 붙여넣기가 가능합니다.

④ 모양(화살표)

선택한 이미지의 모양과 크기를 변형할 수 있고 자유형태, 균등, 왜곡, 뒤틀기 등의 기능으로 이미지 형태를 조정할 수 있습니다.

⑤ 브러시

다양한 브러시가 담긴 라이브러리에서 다양한 질감을 선택할 수 있습니다. 기본 브러시의 설정을 조정하거나 새로 만들 수도 있습니다.

⑥ 스머지

이미지를 흐리거나 부드럽게 만들 때 사용합니다. 여러 종류의 브러시를 사용해 효과를 적용할 수 있습니다.

⑦ 지우개

브러시로 그림 그리듯 지우고 싶은 부분을 터치해서 지울 수 있습니다. 마찬가지로 여러 가지 브러시 중 선택해 효과를 적용할 수 있습니다.

⑧ 레이어

하나의 작품을 여러 개의 레이어로 나눠서 작업하면 따로따로 수정과 삭제가 가능합니다. 꼭 단계별로 새 레이어를 추가하세요.

⑨ 색상

색을 지정하는 도구입니다. 색의 명도와 채도를 고르거나 색상 값을 입력해서 사용할 수 있습니다. 자주 사용하는 색을 모아서 팔레트에 저장할 수도 있습니다.

⑩ 브러시 크기 조정

슬라이드를 위로 올리면 브러시가 커지고 아래로 내리면 작아집니다. 브러시 사이즈가 100%라도 사용 중인 브러시에 따라 다르게 표현됩니다.

⑪ 스포이드

초기 설정에서는 이 자리에 원하는 색을 선택할 수 있는 스포이드툴이 설정되어 있습니다. [제스처 제어]에서 다른 도구로 변경할 수 있습니다.

⑫ 브러시의 불투명도 조정

브러시의 불투명도를 조절할 수 있습니다. 슬라이드를 위로 올리면 진하게, 아래로 내리면 묽게 표현됩니다.

⑬ 이전

전의 동작을 취소합니다. 초기 설정에서는 스크린을 두 손가락으로 탭하는 것도 같은 효과를 볼 수 있습니다.

⑭ 이전 취소

취소한 동작을 되돌리는 기능을 합니다. 초기 설정에서는 스크린을 세 손가락으로 탭하는 것도 같은 효과를 볼 수 있습니다.

프로크리에이트
세팅하기

본격적인 캘리그라피에 들어가기에 앞서 프로크리에이트의 기본 설정을 작업하기 편하도록 조정해볼게요. 꼭 똑같이 할 필요는 없지만, 처음 사용하는 초보자라면 우선 가이드를 참고해서 설정해보고 본인의 사용 습관에 맞추어 조금씩 바꿔보세요.

프로크리에이트 기본 세팅하기

1 오른쪽 상단의 [+] 버튼을 누르고 [스크린 크기]를 눌러 새로운 캔버스를 만들어요.

 ☑ 스크린의 크기는 사용하는 기기에 따라 다를 수 있습니다.

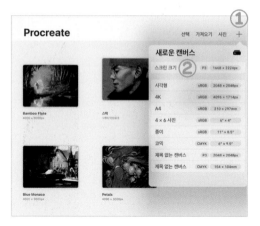

2 왼쪽 상단 첫 번째의 [동작] 버튼을 누르고 [설정] 탭으로 가서 [제스처 제어]를 선택해 설정 화면으로 들어갑니다.

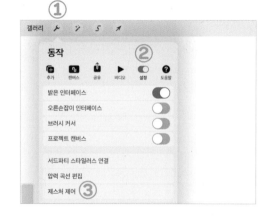

3 [제스처 제어]의 [스포이드툴]에서 색을 추출하는 방식을 설정할 수 있습니다. 전부 다 끄고 마지막 [터치 후 유지]만 파랗게 활성화하면 화면을 손가락으로 길게 눌렀을 때만 스포이드툴이 활성화됩니다.

> ☑ □은 캔버스 왼쪽 조절 바 가운데 있는 버튼을 뜻합니다. 기본 설정은 스포이드툴을 활성화하는 장치이지만 사용자가 다른 기능을 수행하는 버튼으로 변경할 수 있어요.

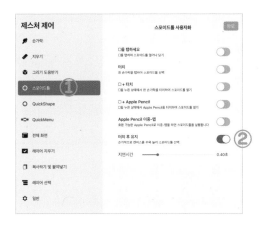

4 [일반]에서 [터치 동작 비활성화]를 파랗게 활성화합니다. 손가락으로는 선을 그을 수 없고, 오로지 애플펜슬로만 그림을 그리거나 글씨를 쓸 수 있게 됩니다. 글씨를 쓰다 보면 손바닥이 화면에 닿는 일이 많아서 작업에 방해될 수 있으므로 이 항목을 파랗게 설정하는 것이 좋습니다. 오른쪽 상단의 완료 버튼을 눌러 [제스처 제어] 설정을 마칩니다.

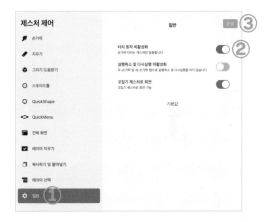

5 [제스처 제어] 위에 있는 [압력 곡선 편집]에서 설정을 초기와 다르게 변경했을 경우 책에서 제공하는 브러시를 사용하기 불편할 수 있습니다. [압력 곡선 편집]을 누른 뒤 그래프 아래에 있는 [초기화] 버튼을 누르면 초기 설정으로 돌아옵니다.

브러시 다운로드하기

캘리그라피를 하기에 적합한 브러시를 직접 제작해 제공합니다. 앞으로 이 책에 소개된 작품을 따라 하기 위해 꼭 필요한 브러시이니 다운받아주세요. 다운받은 브러시를 프로크리에이트에 세팅하는 방법을 알려드릴게요.

1 아이패드가 인터넷에 연결된 상태에서 기본 카메라로 QR 코드를 비추어 드라이브로 이동한 뒤 기본 브러시 폴더로 들어갑니다. 이때 애플 기본 웹브라우저인 사파리(Safari)가 아닐 경우에는 다운이 원활하지 않을 수 있습니다. 크롬(Chrome)이나 다른 브라우저에서 열린 경우에는 URL을 복사해 사파리 주소창에 붙여 넣어 이동해주세요.

2 '동글동글' 브러시 파일을 눌러 다운로드 창으로 이동한 뒤 오른쪽 상단의 아래 화살표를 누릅니다.

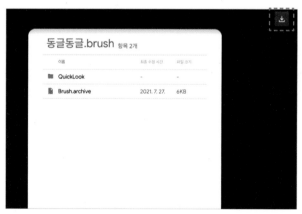

3 다운로드를 눌러 브러시를 다운받습니다.

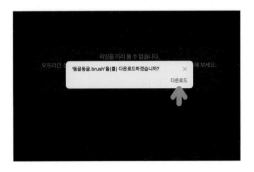

4 오른쪽 상단 다운로드 버튼을 누르면 다운로드 상황을 확인할 수 있습니다. 해당 브러시 파일을 누르면 바로 프로크리에이트에 적용됩니다.

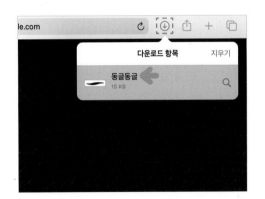

5 갤러리로 들어가 오른쪽 상단 브러시 버튼을 누르면 [브러시 라이브러리]에서 기본 제공되는 브러시들을 확인할 수 있습니다. 맨 아래에 있는 가져옴 폴더를 선택하면 다운 받은 브러시가 들어 있습니다. 앞으로도 브러시를 낱개로 다운받게 되면 이 폴더 안에 들어가게 됩니다.

1 [브러시] 버튼을 누르고 손가락으로 왼쪽의 브러시 목록을 아래로 당기면 위에 [+] 버튼이 생깁니다.

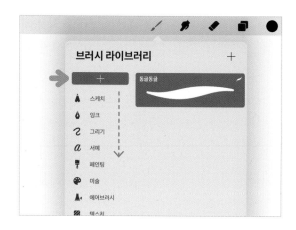

2 [+] 버튼을 눌러 새로운 세트를 만듭니다. 자유롭게 이름을 만들면 되는데 여기서는 '나만의 브러시'라고 이름을 붙였습니다.

3 [가져옴] 세트의 다운받은 브러시를 한 손으로 터치한 채로 다른 한 손으로 새로 만든 [나만의 브러시] 세트를 눌러 폴더를 열어 옮겨줍니다.

☑ 다른 곳에서 구매하거나 직접 만든 브러시, 기본으로 제공된 브러시들도 나만의 분류로 세트를 만들수 있습니다.

레이어
알아보기

레이어는 프로크리에이트와 같은 페인팅 프로그램에서 흔히 볼 수 있는 기능으로 디지털 캘리그라피의 큰 장점이라고 할 수 있습니다. '배경 색상'이라고 불리는 하단 레이어 위에 투명한 필름처럼 여러 장의 레이어를 쌓아갈 수 있습니다. 예를 들어 사진 위에 글씨를 쓰고 싶을 때는 사진 레이어 위에 새 레이어를 만들어 글씨를 쓰면 글씨만 따로 수정하거나 사진만 교체하는 것이 가능합니다.

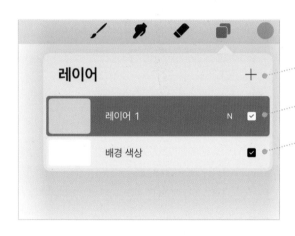

• 레이어 창을 열고 [+] 버튼을 누르면 새로운 레이어를 만들 수 있습니다.
• 레이어의 체크박스를 해제하면 해당 레이어를 삭제하지 않고 보이지 않게 할 수 있습니다.
• '배경 색상' 레이어를 누르면 팔레트가 나와 색을 지정할 수 있습니다.

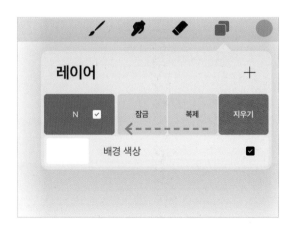

• 레이어를 왼쪽으로 밀면 '잠금', '복제', '지우기' 항목이 나옵니다.
 레이어를 잠근 상태에서는 해당 레이어는 수정할 수 없습니다. '복제'를 누르면 동일한 레이어가 하나 더 만들어집니다. 레이어를 삭제한 뒤 바로 되돌리려면 왼쪽 바 하단의 [이전] 화살표를 누르거나 두 손가락으로 화면을 탭합니다.

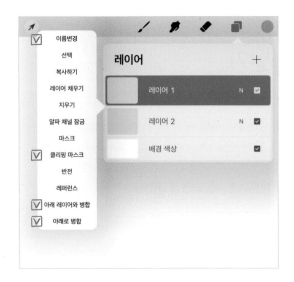

- 레이어를 누르면 이름을 변경하거나 [클리핑 마스크]로 만들어 필요한 영역에만 컬러나 이미지가 노출되게 할 수 있습니다.
- [아래 레이어와 병합]을 선택하면 레이어가 하나로 합쳐져 따로 수정이 불가능합니다. [아래로 병합]은 레이어를 그룹으로 만드는 기능으로 각각 수정하거나 그룹으로 복제가 가능합니다.

PLUS TIP

+ 디지털 캘리그라피 작업을 할 때는 꼭 단계별로 새로운 레이어를 만들어주세요. 작업이 완료되면 레이어를 병합해서 형식에 맞는 파일로 내보냅니다. 병합한 뒤에는 하나의 이미지가 되기 때문에 수정이 어렵습니다. 레이어를 병합할 때는 [아래 레이어와 병합] 기능을 사용하거나 레이어 창에서 병합할 레이어를 손가락으로 꼬집어서 합쳐줍니다. 레이어는 개수에 상관없이 원하는 만큼 합칠 수 있습니다.

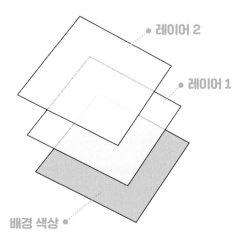

색상
알아보기

색에는 '명도'와 '채도'가 존재합니다. 명도는 간단히 말해서 색의 밝기 정도를 말하며 명도가 높으면 흰색에 가까워지고, 명도가 낮으면 검은색에 가까워집니다. 채도는 빛깔의 선명함 정도를 말합니다. 채도가 높으면 보다 선명하고 채도가 낮으면 탁한 색깔로 보입니다. 작업 화면의 맨 오른쪽 동그라미가 [색상] 버튼으로 원하는 색을 골라 화면으로 끌어당기면 적용이 됩니다. 색상 선택을 돕는 옵션은 5가지가 있습니다.

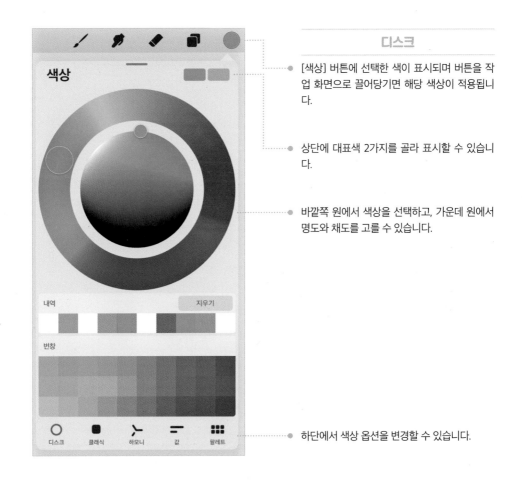

디스크

[색상] 버튼에 선택한 색이 표시되며 버튼을 작업 화면으로 끌어당기면 해당 색상이 적용됩니다.

상단에 대표색 2가지를 골라 표시할 수 있습니다.

바깥쪽 원에서 색상을 선택하고, 가운데 원에서 명도와 채도를 고를 수 있습니다.

하단에서 색상 옵션을 변경할 수 있습니다.

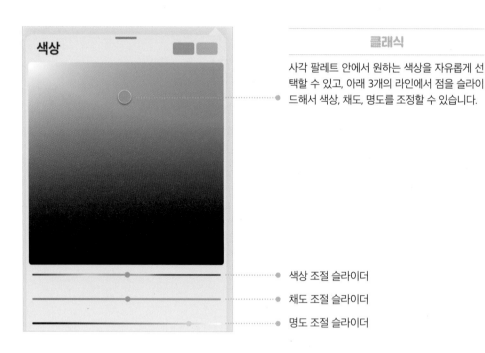

클래식

사각 팔레트 안에서 원하는 색상을 자유롭게 선택할 수 있고, 아래 3개의 라인에서 점을 슬라이드해서 색상, 채도, 명도를 조정할 수 있습니다.

● 색상 조절 슬라이더

● 채도 조절 슬라이더

● 명도 조절 슬라이더

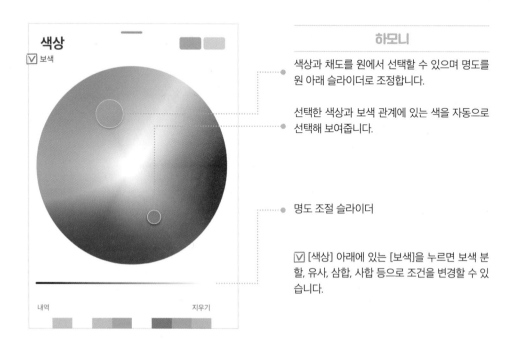

하모니

색상과 채도를 원에서 선택할 수 있으며 명도를 원 아래 슬라이더로 조정합니다.

선택한 색상과 보색 관계에 있는 색을 자동으로 선택해 보여줍니다.

● 명도 조절 슬라이더

☑ [색상] 아래에 있는 [보색]을 누르면 보색 분할, 유사, 삼합, 사합 등으로 조건을 변경할 수 있습니다.

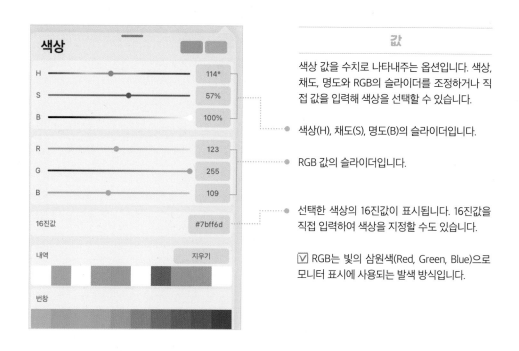

값

색상 값을 수치로 나타내주는 옵션입니다. 색상, 채도, 명도와 RGB의 슬라이더를 조정하거나 직접 값을 입력해 색상을 선택할 수 있습니다.

● 색상(H), 채도(S), 명도(B)의 슬라이더입니다.

● RGB 값의 슬라이더입니다.

● 선택한 색상의 16진값이 표시됩니다. 16진값을 직접 입력하여 색상을 지정할 수도 있습니다.

☑ RGB는 빛의 삼원색(Red, Green, Blue)으로 모니터 표시에 사용되는 발색 방식입니다.

팔레트

기본적인 색상 팔레트를 제공하며 내가 자주 사용하거나 좋아하는 색을 저장해서 나만의 팔레트를 만들 수 있습니다.

☑ [+] 버튼을 누르고 [사진 앱으로 새로운 작업]을 선택해 사진첩에서 이미지를 불러오면 색상을 추출해서 자동으로 새로운 팔레트가 만들어집니다.

유용한 툴
알아보기

프로크리에이트의 다양한 기본 툴을 활용하면 이미지의 수정을 간편하게 할 수 있고 다양
한 효과를 줄 수 있답니다.

스머지와 지우개 알아보기

[브러시] 버튼을 누르면 [브러시 라이브러리]에서 다양한 질감의 브러시를 선택해 캔버스
에 쓰고 그릴 수 있는 것처럼 [스머지]와 [지우개]도 다양한 질감의 도구를 활용할 수 있습
니다. 또한 브러시와 마찬가지로 왼쪽에 있는 조절 바를 이용해 크기와 투명도를 조절할 수
있습니다.

[스머지]는 브러시의 질감으로 문질러서
이미 그려져 있는 부분의 색을 섞거나 뭉갤
수 있습니다.

[지우개]는 이미 그려져 있는 부분을 지우
거나 수정할 수 있습니다.

브러시로 칠한 부분 스머지로 문지른 부분 지우개로 지운 부분

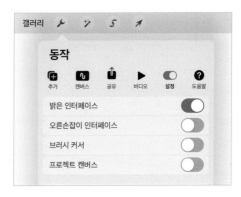

PLUS TIP

+ 캔버스 화면의 색은 '라이트 모드'와 '다크 모드'로 설정
 할 수 있습니다. [동작] 버튼을 누르고 [설정]에서 [밝
 은 인터페이스]를 활성화하면 라이트 모드, 비활성화
 하면 다크 모드입니다.

올가미 알아보기

올가미는 캔버스의 일부를 선택할 수 있는 툴입니다. 올가미를 이용해 이미지에서 필요한 영역을 선택하고 세 손가락으로 화면을 아래로 쓸어내린 뒤 [복사하기 및 붙여넣기] 창에서 [잘라내기 및 붙여넣기]를 선택하면 해당 영역만 표시된 새로운 레이어가 만들어집니다.

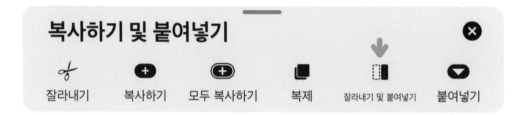

[자동]은 선택한 색상과 비슷한 색상을 일정한 범위 내에서 자동으로 선택해줍니다. 원하는 색상을 터치한 채로 좌우로 슬라이드하면 선택 범위를 조정할 수 있습니다.

[올가미]는 펜슬로 그린 모양대로 영역을 선택하는 도구로 일명 '누끼 따기' 작업을 할 때도 활용할 수 있습니다.

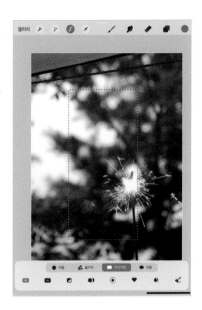

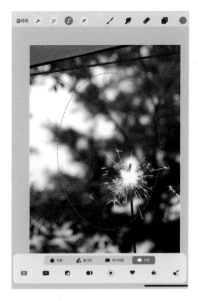

[직사각형]을 선택하면 직사각형 혹은 정사각형으로 영역을 설정할 수 있습니다. 직사각형을 그리고 다른 한 손으로 캔버스를 터치하고 있으면 자동으로 정사각형이 됩니다. 하단에서 [색상 채우기]를 활성화하고 도형을 그리면 색이 채워진 도형이 됩니다.

[타원]을 선택하면 타원 또는 원 모양으로 영역을 설정할 수 있습니다. 타원을 그리고 다른 한 손으로 캔버스를 터치하고 있으면 자동으로 완전한 원형이 됩니다.

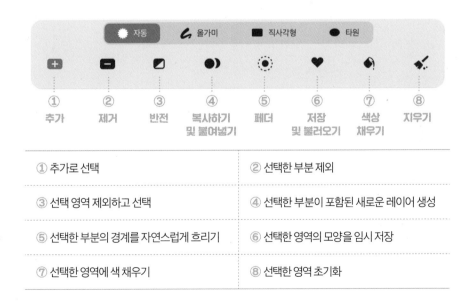

① 추가로 선택	② 선택한 부분 제외
③ 선택 영역 제외하고 선택	④ 선택한 부분이 포함된 새로운 레이어 생성
⑤ 선택한 부분의 경계를 자연스럽게 흐리기	⑥ 선택한 영역의 모양을 임시 저장
⑦ 선택한 영역에 색 채우기	⑧ 선택한 영역 초기화

Lettering Practice

기본 캘리그라피
연습하기 ⌇⌇⌇⌇⌇⌇⌇⌇⌇⌇⌇⌇⌇⌇⌇⌇

아이펜슬과 프로크리에이트 앱의 브러시에 적응하면서

본격적인 글씨 쓰기에 들어가 볼게요.

종이에 쓰는 캘리그라피와 마찬가지로 디지털 캘리그라피도

선 긋기를 가장 먼저 배우게 됩니다.

선 긋기부터 자음과 모음, 한 글자, 단어 그리고 문장 쓰기까지

차근차근 연습하면서 나만의 서체를 찾아가 보세요.

다양한 선
그리기

본격적으로 글씨를 쓰기에 앞서 선 연습을 충분히 해야 한답니다. 선 연습을 소홀히 하고
바로 글씨 쓰기로 들어가면 뒤로 갈수록 디테일을 놓치게 되이 실력이 느는 데 한계가 생깁
니다. 선 연습은 처음에 하고 끝내는 것이 아니라 캘리그라피 작업에 들어갈 때마다 손 풀
기 용으로 꾸준히 하기를 권합니다. 결과물도 좋아지고 실력이 느는 데 큰 도움이 된답니
다.
선을 연습하는 방법은 2가지가 있습니다. 첫 번째는 프로크리에이트에 있는 격자를 켜놓고
스스로 가이드처럼 선을 그어 연습하는 방법입니다. 두 번째는 책에 실린 가이드 선을 사진
으로 찍거나 다운받아 그 위에 따라서 연습하는 방법입니다. 먼저 첫 번째 방법으로 시도해
보고 따라 하기 어려운 경우 두 번째 방법으로 연습하기를 권장합니다.

격자를 켜놓고 선 연습하기

1 프로크리에이트를 실행해 오른쪽 위의 [+] 버튼을 누르
고 [새로운 캔버스]에서 [A4]를 선택해 열어줍니다.

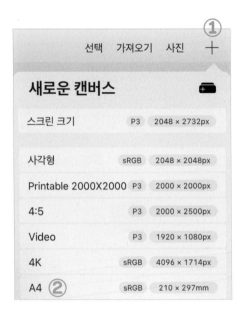

2 [동작] 버튼을 누르고 [캔버스]를 선택해 [그리기 가이드]를 파랗게 켜주면 바탕에 격자무늬가 생깁니다. 격자무늬의 선명도와 크기를 조정하기 위해 [편집 그리기 가이드]로 들어갑니다.

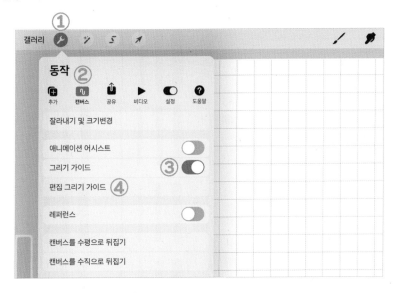

3 [그리기 가이드] 하단의 [2D격자] 메뉴에 들어가서 [불투명도]와 [두께]는 보기 편한 대로 설정합니다. [격자크기]는 200px로 설정하고 [그리기 도움받기]는 회색으로 비활성화한 뒤 [완료]를 눌러 설정 화면을 빠져나옵니다. ☑[그리기 도움받기]가 파랗게 켜져 있으면 선을 자동으로 고정해주어 선 연습을 제대로 할 수 없어요.

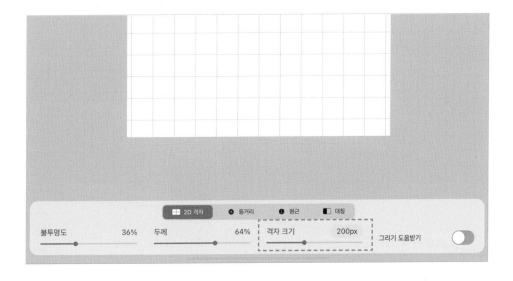

4 브러시를 선택해 브러시의 가장 두꺼운
선부터 가장 가는 선까지 모두 연습해
주세요.

☑ 브러시 크기는 캔버스 왼쪽 상단의 바로
조정할 수 있습니다.

브러시 크기 설정

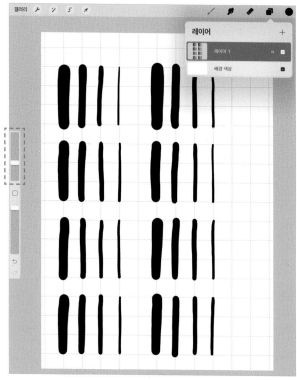

5 추가로 연습할 때는 [레이어] 창에서
[+] 버튼을 눌러 새로운 레이어를 만들
고 먼저 연습한 레이어는 체크박스를
눌러 '레이어 숨기기'를 해주세요.

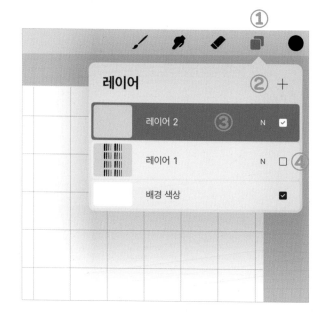

6 격자 바탕 위에 가로, 세로 직선과 꺾인 선, 두께가 변하는 직선과 곡선 등을 충분히 연습합니다. 책에 있는 선 가이드와 최대한 비슷하게 그릴 수 있도록 신경 써주세요.

☑ 가이드 선 p.51~53 참고. 새로운 브러시를 사용할 때마다 선 긋기 연습부터 충분히 하면서 익숙해지도록 해주세요.

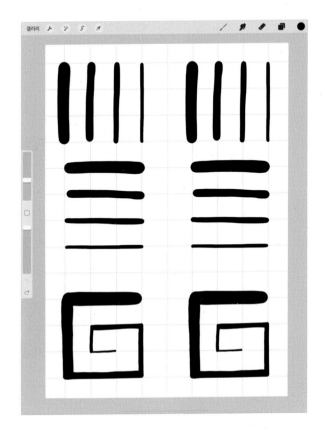

PLUS TIP　선 연습하는 방법

+ 아이패드는 편한 방향으로 두고, 애플펜슬은 평소 연필을 쥘 때처럼 가볍게 쥐어요.
+ 가이드 선을 참고하여 두께 변화에 신경을 쓰면서 격자의 3칸 길이만큼 획을 그어줍니다.
+ 선을 그을 때 펜슬을 한 점에 오래 머무르면 자동으로 직선을 만들어주는 기능이 있어요.
　선 연습에 방해가 되니 한 점에 오래 머무르지 않도록 신경 써주세요.

사진을 찍어 선 연습 하는 방법

1 아이패드의 카메라를 실행해 수평과 수직을 맞추어 책에 실린 선 가이드를 촬영하거나 p.6의 QR 코드를 찍어서 드라이브의 예제 파일 폴더로 들어가 해당 파일을 누르고 오른쪽 상단의 다운로드 버튼을 선택합니다. 팝업 창이 뜨면 [다운로드]를 선택해 사진을 다운받습니다.

☑ 가이드 선 p.51~53 참고

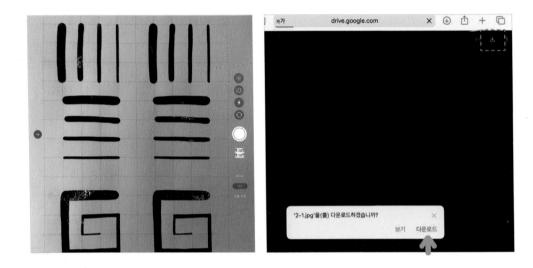

2 오른쪽 상단의 아래 화살표 버튼을 누르고 [다운로드 항목]에서 해당 파일을 터치해 전체 화면으로 엽니다. 위 화살표 버튼을 눌러 [이미지 저장]을 선택하면 해당 사진이 아이패드에 저장되어 사진첩에서 확인할 수 있습니다.

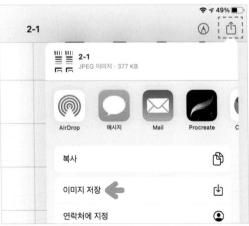

3 프로크리에이트를 실행해 오른쪽 위의 [+] 버튼을 누르고 [새로운 캔버스]에서 [A4]를 선택해 열어줍니다. [동작] 버튼을 누르고 [캔버스]를 선택해 [그리기 가이드]를 파랗게 켜주면 바탕에 격자무늬가 생깁니다. 격자 무늬의 선명도와 크기를 조정하기 위해 [편집 그리기 가이드]로 들어갑니다.

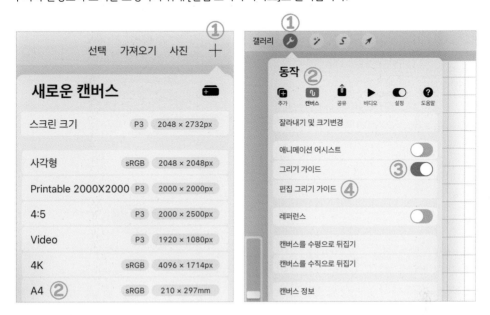

4 [그리기 가이드] 하단의 [2D격자] 메뉴에 들어가서 [불투명도]와 [두께]는 보기 편한 대로 설정합니다. [격자 크기]는 200px로 설정하고 [그리기 도움받기]는 회색으로 비활성화한 뒤 [완료]를 눌러 설정 화면을 빠져나 옵니다. ☑ [그리기 도움받기]가 파랗게 켜져 있으면 선을 자동으로 고정해주어 선 연습을 제대로 할 수 없어요.

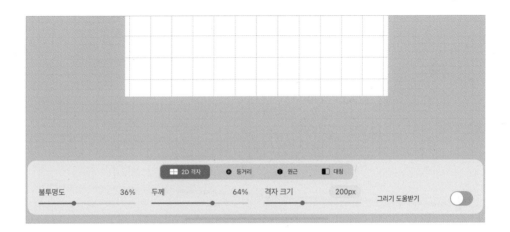

5 [동작] 버튼에서 [추가]를 선택하고 [사진 삽입하기]를 눌러 **1**의 가이드 선을 불러옵니다.

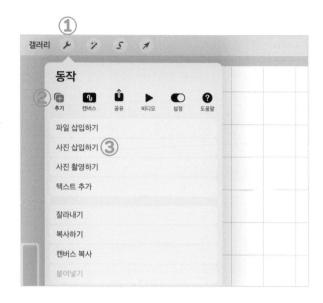

6 하단에서 [자유형태]를 켜놓은 상태로 캔버스의 격자와 불러온 사진의 격자 크기가 일치하도록 사진의 크기를 조절합니다.

☑ 완전히 딱 맞지 않아도 괜찮으니 대략 맞춰 주세요.

7 [레이어] 창에서 사진이 들어간 레이어를 선택합니다. [N]을 눌러 불투명도를 약 20% 정도로 조절해 선을 흐리게 만듭니다.

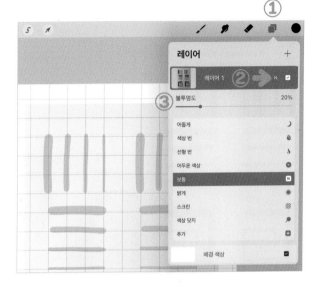

8 [레이어] 창에서 [+]를 눌러 새로운 레이어를 만든 뒤 흐린 선 위에 따라 그리는 연습을 합니다.

☑ 선뿐만 아니라 이 책의 다른 예제들도 촬영하거나 다운받은 뒤 같은 방법으로 따라 연습할 수 있습니다.

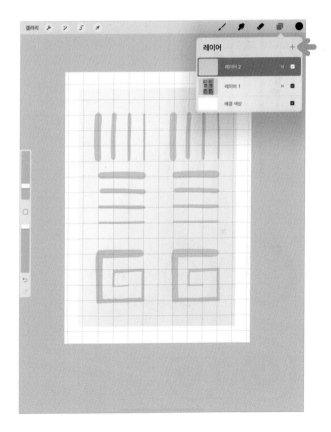

다양한 선 연습하기

캔버스의 [그리기 가이드] 격자 크기는 200px, 브러시는 '동글동글', 크기 10%로 설정합니다.

✦ 두께가 일정한 직선

브러시에 익숙해지기 위해 두께가 일정한 선을 먼저 연습합니다. 먼저 격자 가이드를 켜면 반듯한 선을 수월하게 그을 수 있습니다. 선 연습은 한 번에 끝낼 수 있는 부분이 아니에요. 익숙해질 때까지 충분히 연습해야 글씨를 쓸 때 완성도를 높일 수 있답니다. 최소 5번 이상 연습해주세요.

✦ 두께가 변하는 직선

두께가 변하는 선은 두께가 일정한 직선보다 표현이 어렵지만 글씨를 쓸 때 정말 많이 쓰이는 선이니 능숙해질 때까지 연습해주세요. 두께가 일정한 비율로 변해야 예시처럼 예쁜 모양으로 그을 수 있습니다. 힘 조절에 신경을 쓰면서 선 하나하나 집중해서 연습해주세요. 본격적인 글씨 연습에 들어가기 전에 최소 10번 이상 연습해주세요. 세로 방향에 익숙해지면 가로 방향으로도 긋는 연습을 해주세요.

✦ 두께가 변하는 곡선

'ㅇ', 'ㅎ' 등 곡선으로 표현하는 글씨를 자유롭게 쓸 수 있도록 두께가 변하는 곡선을 연습합니다. 예시는 반시계 방향으로 되어 있지만 반대로 연습해도 무방합니다. 두께를 자연스럽게 변화시키면서 꺾이는 부분 없이 부드럽게 긋는 것이 포인트입니다. 점점 가늘어지도록, 그리고 점점 두꺼워지도록 집중하면서 5번 이상 연습해주세요.

연습해보세요! 가이드 선 ① 두께가 일정한 직선

연습해보세요! 가이드 선 ② 두께가 변하는 직선

브러시 동글동글(p.28) 예제 파일 2-2번

연습해보세요! 가이드 선 ③ 두께가 변하는 곡선

브러시 동글동글(p.28) 예제 파일 2-3번

한 글자
쓰기

한글은 초성, 중성 그리고 종성으로 이루어져 있습니다. 초성은 맨 처음에 오는 자음, 중성은 모음 그리고 종성은 받침에 해당합니다. 모음은 첫 자음의 오른쪽 혹은 아래쪽에 위치하고, 오른쪽과 아래쪽 둘 다에 오는 경우도 있습니다. 모음과 자음의 위치에 따라 글씨를 쓸 때 어떤 주의점이 있는지 알아보고 충분히 연습하면서 손에 익혀보세요.

ㅎ	ㅏ	ㄴ
초성(자음)	중성(모음)	종성(받침)

한 글자 단어 쓰기

✦ 모음이 오른쪽에 오고 받침이 있는 글자

받침이 없을 때는 자음과 모음의 모양과 크기, 간격에만 신경을 쓰면 되지만 받침이 있을 경우에는 안정감을 주는 구조를 만들어야 합니다. 캘리그라피를 시작한 초보자들은 모음이 오른쪽에 오고 받침이 있는 구조를 어색하게 쓰는 경우가 많습니다. 요령을 알고 연습하면 예쁜 글씨체를 익힐 수 있습니다. '한'이라는 글자를 살펴보면 'ㅎ', 'ㅏ', 'ㄴ'으로 이루어져 있습니다. 'ㅎ'과 'ㅏ'의 위치 설정을 잘해야만 종성인 'ㄴ'이 안정감 있게 자리 잡을 수 있는 구조입니다.

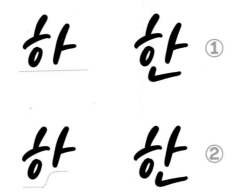

① 초성과 중성을 같은 높이에

첫 번째 안정감 있는 구조는 ①번 예시처럼 'ㅎ'과 'ㅏ'가 같은 높이에 위치하게 하는 것입니다. 'ㅎ'과 'ㅏ'의 아래쪽 높이가 일치하게 되면 받침이 들어갈 수 있는 공간이 넉넉해져요. 이때 'ㄴ'을 너무 작게 쓰면 균형이 깨지니 적당한 크기로 넣는 연습을 해보세요.

② 중성을 초성보다 높게

②번 예시처럼 'ㅎ'보다 'ㅏ'가 더 높이 위치하게 되면 'ㅏ'의 아래쪽에 넉넉한 공간이 생깁니다. 그 자리에 종성을 위치시키면 또 다른 느낌을 주면서 안정적인 구조를 가진 글자가 됩니다.

✦ 모음이 아래에 오는 글자

모음이 아래에 올 경우에는 오른쪽에 올 때처럼 유의할 부분이 많지는 않습니다. 다만 모음을 너무 길게 쓰면 균형이 깨지고 옆에 있는 글자에까지 영향을 미치게 되니 가로획을 그을 때 너무 길어지지 않도록 주의합니다.

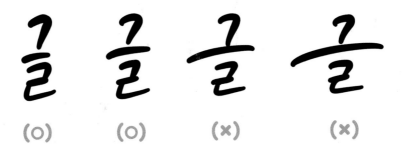

✦ 겹받침이 있는 글자

- 겹받침을 쓸 때는 받침끼리 부딪히지 않도록 유의해야 합니다. 크기의 균형과 획의 위치 설정을 고려하면서 안정감 있어 보이게 써주세요.
- 받침 2개를 쓰다 보면 의도치 않게 빈 곳이 생기는 경우가 있습니다. 받침 하나를 크게 쓸 때 균형이 깨지는 경우가 많으니 유의해주세요.
- 두 받침의 크기를 비슷하게 쓸 때는 문제가 없지만 한쪽의 크기를 키우면 어색해 보이는 경우가 있습니다. 답이 정해져 있지는 않기 때문에 각자 개성을 살려 쓸 수 있지만 어색해지기 쉬운 경우를 알려드리도록 할게요.

'많'은 'ㄴ'이 커졌을 때 'ㄴ'과 'ㅎ' 사이의 공간이 커져 균형이 깨지게 됩니다. 그 공간 안에 'ㅎ'을 쓰게 되면 더 어색한 모양이 됩니다. 반대로 'ㅎ'을 크게 쓰면 안정감 있어 보입니다.

OK NG OK

'없'도 '많'과 같은 이유로 'ㄴ'이 큰 것보다는 'ㅅ'이 더 큰 쪽이 보기에 좋습니다.

OK NG OK

'없'은 'ㅂ'이 커졌을 때 'ㅅ'의 아랫부분 공간이 어색해 보입니다. 'ㅅ'을 크게 쓰는 쪽이 보기에 안정적입니다.

OK NG OK

'삯'의 경우는 'ㄱ'이 커졌을 때는 자연스럽지만 'ㅅ'이 커지면 획 길이에 따라 느낌이 달라집니다. 'ㅅ'의 앞쪽 획을 길게 쓰면 'ㄱ'의 아래로 내려오는 획과 부딪히는 느낌이 있어 불안해 보이지만 뒤쪽의 획을 길게 빼면 'ㄱ'과 부딪히지 않으면서 'ㅅ'이 큰 겹받침을 안정감 있게 쓸 수 있습니다.

(PLUS TIP) 쌍자음 쓰기

+ 쌍자음은 말 그대로 같은 모양의 자음이 쌍으로 2개 있는 자음을 말합니다. 쌍자음을 어렵게 생각하는 경우가 많은데 쌍자음을 쓸 때는 딱 2가지만 신경 쓰면 됩니다.
첫째, 겹치지 않을 것.
둘째, 조금이라도 다르게 쓸 것.
쌍시옷과 쌍지읓을 쓸 때 나란히 겹쳐서 쓰게 되면 글씨가 경직되어 보이고 옆으로 길게 공간을 차지해 예쁜 모양이 나오기 어렵습니다. 각각의 모음이 방해받지 않도록 위치에 신경을 써주세요. 또 두 자음의 모양이나 굵기, 길이 등을 다르게 표현해야 경직된 느낌이 들지 않고 생동감 있는 글씨가 됩니다.

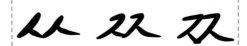

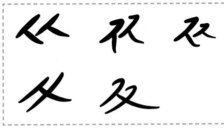

글씨에 감각을 더하기

같은 글씨라도 어떻게 쓰는가에 따라 각자 가지고 있는 느낌이 다르죠? 예시를 통해 자음과 모음의 위치, 선의 굵기, 기울기와 곡선 표현 등에 따라 달라지는 느낌을 확인한 뒤 자유자재로 원하는 느낌을 낼 수 있을 때까지 한 글자 쓰기를 연습해보세요.

✦ 모음이 오른쪽에 오고 받침이 있는 글자 스타일

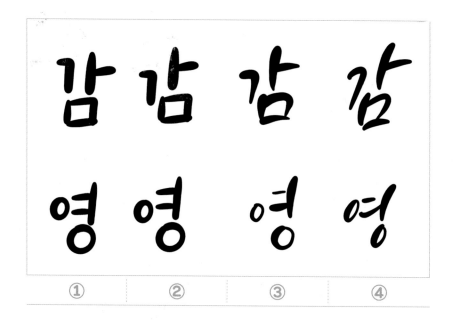

① 기본형 쓰기
앞서 배운 대로 기본형을 먼저 써볼까요? '감'의 경우에 초성 'ㄱ'과 중성 'ㅏ'를 같은 높이로 쓰고 받침인 'ㅁ'을 적당히 크게 써서 안정감 있게 표현했습니다. 두께감도 일정하고 가로획과 세로획이 반듯하게 표현되어 단정한 느낌을 줍니다.

② 중성을 높게 써보기
중성을 초성보다 높게 쓰고 아래쪽에 생기는 공간에 종성을 위치시키면 안정적인 구조를 가지면서도 느낌 있는 글씨체가 되어 개인적으로 중성을 살짝 높게 쓰는 서체를 좋아한답니다.

③ 획의 굵기를 다양하게 하기

초보자들이 가장 어려워하고, 잊기 쉬운 부분 중 하나가 한 글자 안에서도 획의 굵기를 다양하게 표현하는 것입니다. 획마다 굵기를 다르게 하고 또 획 안에서도 조금씩 굵기가 달라져야 글자에 볼륨감이 생겨 감각적인 느낌을 줍니다.

④ 기울기와 곡선을 더하기

획의 굵기를 다양하게 조절해 표현하면서 기울기와 곡선을 더해 생동감을 주었습니다. 글자 전체 또는 가로획과 세로획의 각도를 사선으로 기울여 변화를 주면 색다른 분위기를 연출할 수 있으며 속도감 있는 표현도 가능합니다. 또한 직선인 획을 곡선으로 바꾸면 글씨의 분위기가 달라집니다.

✦ 모음이 아래에 오는 한 글자 스타일

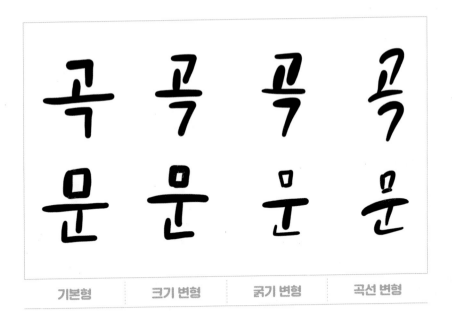

| 기본형 | 크기 변형 | 굵기 변형 | 곡선 변형 |

'곡'과 '문'처럼 모음이 아래에 오는 글자들은 모음을 재배치하는 과정이 필요 없지만 모음이 너무 길지 않게 써야 균형이 깨지지 않습니다. 길이와 각도, 자음과 모음의 크기를 조절해보면서 다양한 글씨체를 연습해보세요.

날 날 날 날

덫 덫 덫 덫

통 통 통 통

귤 귤 귤 귤

브러시 동글동글(p.28) 예제 파일 2-4번

꽃 꽃 꽃 꽃

떡 떡 떡 떡

빵 빵 빵 빵

쏙 쏙 쏙 쏙

썰 썰 썰 썰

브러시 동글동글(p.28) 예제 파일 2-5번

앉 앉 앉 앉

앚 앚 앚 앚

넋 넋 넋 넋

값 값 값 값

브러시 동글동글(p.28) 예제 파일 2-6번

싫 싫 싫 싫

었 었 었 었

읽 읽 읽 읽

겪 겪 겪 겪

브러시 동글동글(p.28) 예제 파일 2-7번

두 글자 이상의
짧은 단어 쓰기

한글의 구조에 대해 이해하고 한 글자 쓰기를 충분히 연습한 뒤에 글자들을 I 나열하고 배치
하는 방법을 배워볼게요. 이제부터 기억하셔야 할 것은 '끼워 쓰기' 입니다.

두 글자 쓰기

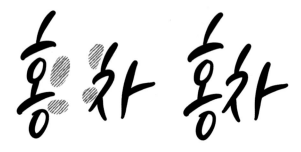

'홍차'에서 '홍'의 'ㅎ'과 'ㅗ' 사이, 'ㅗ'와 'ㅇ' 사이를 보면 다음 글자가 들어가기 좋게 생긴 공간이
있어요. 그 공간에 'ㅊ'의 획 위치를 조절하여 잘 끼워서 써줍니다. 물론 앞에서 배운 내용을 기반
으로 한 글자씩 쓰며 끼워 쓰기까지 신경 써야겠죠?
배운 내용을 직접 글씨에 적용해 연습해볼까요? 먼저 아래의 단어를 스스로 써본 뒤에 뒷장에 제
가 쓴 것과 비교해보세요. 개선해야 할 부분이 있다면 숙지한 뒤에 다시 써보고 글씨가 어떻게 달
라지는지 확인해보세요.

✦ 먼저 써보세요!

목표, 달빛, 장미, 언어, 자몽

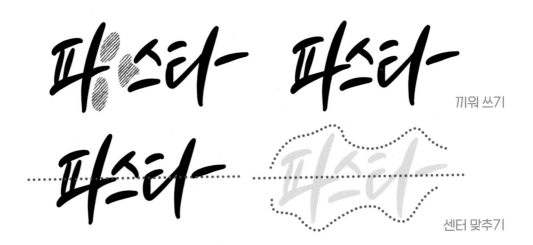

끼워 쓰기

센터 맞추기

이번엔 세 글자를 써볼게요! 세 글자도 마찬가지로 끼워 쓰기 원칙이 적용됩니다. '파스타'의 경우 '파'와 '스'는 'ㅅ'과 'ㅡ' 사이에 'ㅏ'를 끼워서 쓸 공간이 있어요. '스'와 '타'처럼 끼워서 쓸 공간이 없는 경우에는 두 글자를 조금 가깝게 써서 거리감을 줄여줍니다.

세 글자부터는 '센터 맞추기'에도 신경을 써주어야 해요. 여기서 센터는 각 글자의 가운데 높이를 기준으로 합니다. 예시를 보면 가로로 그어진 선을 기준으로 위아래가 대칭에 가까운 볼륨감을 형성하고 있어요. 위쪽이나 아래쪽 높이를 맞추는 게 아닌 가운데 선을 기준으로 높이를 맞춰야 한다는 점을 꼭 기억하세요.

'끼워 쓰기'와 '센터 맞추기', 2가지에 유념하면서 세 글자 단어들도 직접 써볼까요? 페이지를 넘기기 전에 꼭 먼저 스스로 써보는 것이 중요합니다. 다 쓴 다음 제가 쓴 것과 비교하며 주의할 점을 점검하고 다시 써보세요!

✦ 먼저 써보세요!

플랫폼, 불면증, 그림자, 벚나무,
이방인, 초가을, 봄바람, 캠퍼스

목표 목 표 목표

달빛 달 빛 달빛

장미 장 미 장미

언어 언 어 언어

자몽 자 몽 자몽

브러시 동글동글(p.28) 예제 파일 2-8번

	끼워 쓰기	센터 맞추기
플랫폼	플랫폼	
불면증	불면증	
그림자	그림자	
벚나무	벚나무	

브러시 동글동글(p.28) 예제 파일 2-9번

끼워 쓰기 센터 맞추기

이방인 이방인 이방인

초가을 초가을 초가을

봄바람 봄바람 봄바람

캠퍼스 캠퍼스 캠퍼스

브러시 동글동글(p.28) 예제 파일 2-10번

네 글자 이상 단어 쓰기

배웠던 2가지 법칙 기억하고 계시죠? '끼워 쓰기'와 '센터 맞추기'를 연습하기 위해 조금 긴 단어들을 준비했어요. 연습을 위해 맞춤법상 띄어쓰기를 해야 하는 단어도 전부 붙여서 씁니다. 하나씩 스스로 써본 뒤 제가 쓴 것과 비교하며 다시 연습해보세요.

카페라떼, 동그라미,
물레방아, 고등학생,
자몽에이드, 필라델피아,
방글라데시, 입출금통장,
오일파스텔, 플레인요거트,
딸기샌드위치, 청포도타르트,
복숭아밀크티

PLUS TIP

+ 자유롭게 단어 쓰기 연습을 할 때는 주로 맛있는 음식을 떠올리며 씁니다. 음식을 생각하면 단어가 쉽게 생각나기도 하고 쓰면서 기분이 좋기 때문이지요. 예시의 단어 외에도 여러분이 오늘 먹은 음식이나 먹고 싶은 음식을 떠올리며 단어 연습을 해보세요.

	끼워 쓰기	센터 맞추기
카페라떼	카페라떼	카페라떼
동그라미	동그라미	동그라미
물레방아	물레방아	물레방아
고등학생	고등학생	고등학생
자몽에이드	자몽에이드	자몽에이드
필라델피아	필라델피아	필라델피아

브러시 동글동글(p.28) **예제 파일 2-11번**

끼워 쓰기 센터 맞추기

방글라데시 방글라데시 방글라데시

입출금통장 입출금통장 입출금통장

오일파스텔 오일파스텔 오일파스텔

플레인요거트 플레인요거트 플레인요거트

딸기샌드위치 딸기샌드위치 딸기샌드위치

청포도타르트 청포도타르트 청포도타르트

복숭아말크티 복숭아말크티 복숭아말크티

브러시 동글동글(p.28) 예제 파일 2-12번

문장과 구도
익히기

단어에서 문장으로 넘어가게 되면 자연스럽게 줄을 바꾸게 되면서 신경 써야 할 부분이 늘어납니다. 기본 원칙은 단어 쓰기와 마찬가지로 각 글자의 형태를 활용해 퍼즐처럼 글자를 끼워 넣고 적절한 간격을 두어 안정적인 구조를 만드는 것입니다. 앞에서 연습을 충분히 했다면 문장을 쓰는 것도 크게 어렵지 않을 거예요.

문장 구도 짜기

1 '오늘은 기분 좋은 날'이라는 문장을 연습해볼게요. 문장을 편하게 써서 구조를 분석해보세요.

오늘은기분좋은날

2 가장 먼저 강조할 글자를 결정합니다. 강. 중. 약 3가지로 상세하게 나눌수록 좋아요.

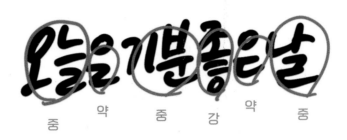

3 줄을 어디에서 바꿀지 결정합니다. 줄마다 글자 수가 비슷하면 안정적으로 쓰기 좋습니다.

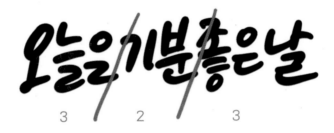

4 1줄을 쓸 때는 단어를 쓰는 것처럼 센터를 맞추고 좌우로 잘 끼워서 쓰는 데 집중합니다.

센터 맞추기 좌우 끼워 쓰기

5 줄을 바꿀 때는 각 줄의 시작점이 겹치지 않도록 윗줄의 앞쪽, 혹은 뒤쪽에서 시작합니다. 시작점이 겹치지 않은 것처럼 각 줄의 끝점도 겹치지 않아야 합니다. 이 점을 유의하여 줄의 위치를 앞뒤로 잘 조절해보세요.

시작점 위치 끝점 위치

6 한 단어를 쓸 때 글자 사이 비는 공간에 좌우로 잘 끼워서 쓰듯이 여러 줄을 쓸 때는 위아래로 잘 끼워서 써야 합니다. 한 줄, 한 줄 너무 떨어지지 않도록 유의하며 윗줄의 빈 곳에 아랫줄의 글자를 잘 채워서 써주세요.

상하 끼워 쓰기

오늘은
기분좋은날

브러시 동글동글(p.28) **예제 파일 2-13번**

문장의 다양한 구도

본격적인 문장 쓰기에 앞서 초보자분들을 위해 안정감 있는 구도 3가지를 소개해요.

✦ 계단식 구도
- 문장을 2줄로 쓸 때 적절한 구도입니다.
- 첫 번째 줄을 편하게 쓰고 난 뒤, 두 번째 줄은 첫 번째 줄보다 뒤에 오도록 씁니다.
- 시작점과 끝섬 모두 두 번째 줄이 첫 번째 줄보다 뒤에 오도록 씁니다.

✦ 지그재그 구도
- 긴 문장도 안정감 있게 쓸 수 있는 구도입니다.
- 최대한 시작점과 끝점이 겹치지 않도록 유의하며 줄을 바꿔주세요.

✦ 가운데 정렬 구도
- 가운데 중심선을 기준으로 정렬해서 쓰는 구도로 안정적이지만 자칫 지루할 수 있습니다.
- 초보자가 문장을 연습하기에 좋은 구도로 긴 줄과 짧은 줄을 번갈아 나열하면 좀 더 리듬감을 살릴 수 있습니다.
- 이 구도를 쓸 때는 레이어를 하나 추가해 세로로 중심선을 그어두면 좌우 균형을 맞추기 더 쉬워요.

오늘은 이상하게
하루가 너무 짧다

너와 함께라면
매일이 크리스마스

계단식 구도

오늘도
나는 너의
꿈을 꾼다-

네가 날 기억한다면
다른 모든 사람이
날 잊어도 상관없어

지그재그 구도

내가
사랑한
계절

여기가
나의
작은 숲

가운데 정렬 구도

프로크리에이트 기능을 활용해
문장 쉽게 쓰기

문장을 쓸 때 한 번에 안정적인 구도를 잡기는 어려운 일이에요. 디지털 캘리그라피의 장점을 이용해 훨씬 쉽게 구도를 잡는 꿀팁을 알려드릴게요. 구도의 가이드가 되는 레이어를 만들어 참고하면서 쓰는 방법이랍니다.

✦ 구도 가이드 만들어 문장 쓰기

구도에 신경 쓰면서 동시에 글씨 모양까지 예쁘게 쓰기가 어렵다면 우선 안정감 있는 구도로 레이어를 만든 후에 그 위에 글씨를 써서 완성하세요.

✦ 가이드 선 만들어 문장 쓰기

문장을 사선으로 쓸 때 먼저 선으로 가이드를 그려 기준으로 삼고 기울기를 일정하게 맞춰서 쓰면 안정적으로 완성할 수 있습니다.

구도 가이드 만들어 문장 쓰기

1 우선 문장을 쓴 뒤 안정감 있는 구도를 찾기 위해 위치를 1줄씩 조정합니다. 좌측 상단 [올가미] 버튼을 누르고 하단의 [올가미]를 선택합니다. 옮기고자 하는 줄의 영역을 선택한 다음 상단의 [화살표] 버튼을 누릅니다.

☑ [올가미]-[화살표] 툴을 이용하면 문장을 써놓고 간격이나 글자 크기를 간단하게 조정할 수 있습니다.

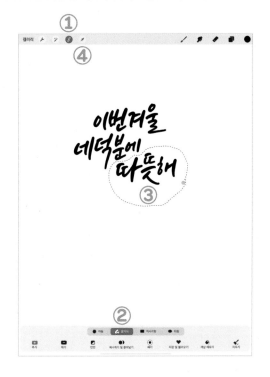

2 선택한 다음 바로 옮기는 게 아니라 선택한 줄을 다른 레이어로 분리해야 합니다. 세 손가락으로 화면을 쓸어내려 [복사하기 및 붙여넣기] 박스가 뜨면 [잘라내기 및 붙여넣기]를 눌러 선택한 영역으로 된 레이어를 생성합니다.

☑ 이동하는 과정에서 선명도가 떨어질 수 있기 때문에 새로운 레이어를 추가해서 작업합니다.

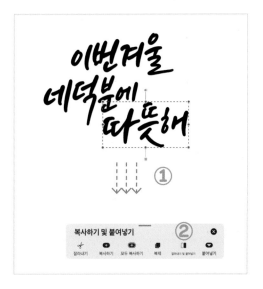

3 새로 만든 레이어를 선택해서 [화살표] 버튼을 누른 뒤 위치를 적절히 조절합니다. 생성된 글자끼리 잘 끼워지지 않아도 괜찮으니 구도에만 신경 쓰며 위치를 잡아주세요.

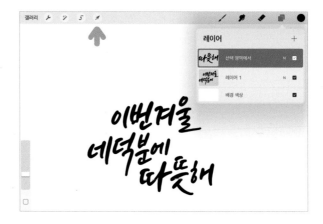

4 같은 방법으로 줄마다 각각 레이어를 생성해 위치를 적절히 조절합니다. 원하는 구도가 되면 생성된 레이어들을 한꺼번에 두 손가락으로 꼬집어 병합합니다.

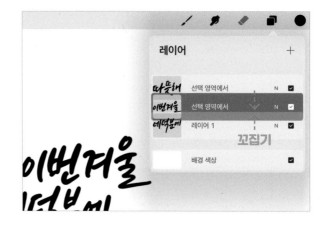

5 병합한 레이어의 [N]을 눌러 불투명도를 흐릿하게 조절해 글씨 쓰기 좋도록 만들어 구도 가이드를 완성합니다.

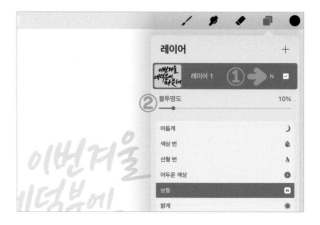

6 [레이어] 창에서 [+]를 눌러 글씨를 쓸
새로운 레이어를 만듭니다.

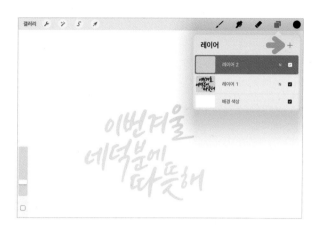

7 구도 가이드의 위치를 참고하여 글씨
모양에 신경 써서 문장을 완성합니다.

☑ 완성 후에는 구도 가이드 레이어를 삭제
하거나 체크박스를 해제해 노출되지 않게 합
니다.

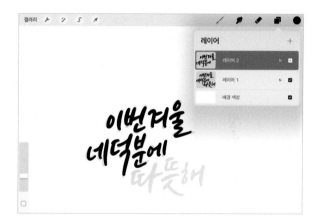

가이드 선 만들어 문장 쓰기

1 가로 선을 너무 두껍지 않은 굵기로 기울여 긋습니다. 선을 긋고 펜슬을 떼지 않고 기다리면 완전한 직선을 그릴 수 있어요.

☑ 기울어진 문장이 처음이라면 너무 많이 기울이지 않는 편이 쓰기 쉽습니다.

2 여러 줄을 쓰기 위해서 가로 선을 그은 레이어를 왼쪽으로 밀고 [복제]를 누릅니다.

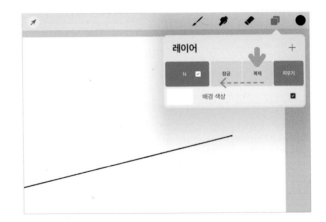

3 [화살표] 버튼을 누르고 하단의 [스냅]을 선택해 설정에서 [스냅]을 파랗게 활성화하면 수월하게 위치를 조정할 수 있습니다. 복제한 선을 아래쪽으로 조금 내려 2줄로 만들어줍니다.

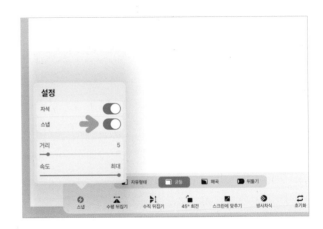

4 [레이어] 창에서 줄이 하나씩 그어져 있는 2개의 레이어를 위아래로 꼬집어 하나의 레이어로 합칩니다.

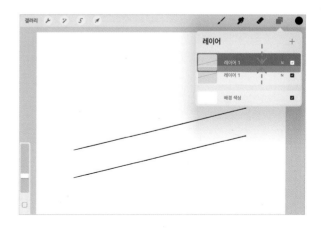

5 합쳐진 레이어를 왼쪽으로 밀어 또 한 번 복제합니다.

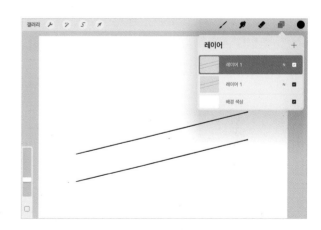

6 [화살표] 버튼을 눌러 복제된 2줄을 아래로 이동시킵니다.

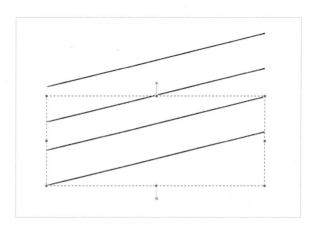

7 레이어를 위아래로 꼬집어 하나의 레이어로 합칩니다. 새로운 레이어를 추가해 세로 선도 같은 방법으로 그어줍니다.

☑ 레이어는 몇 개든 꼬집기만 하면 모두 합칠 수 있습니다.

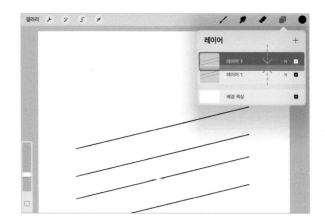

8 가로 선과 세로 선의 모든 레이어를 합친 후 [N]을 누르고 글씨 쓸 때 방해가 되지 않도록 불투명도를 적절히 조절해 주세요.

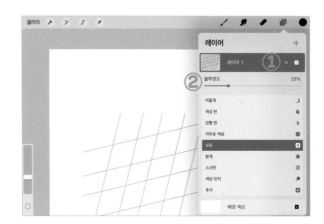

9 [레이어] 창에서 [+]를 눌러 새로운 레이어를 만들어 글씨를 씁니다

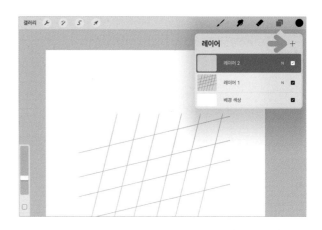

가로 선을 글자의 중심 기준으로 삼으면
위아래로 들쑥날쑥하지 않게 사선 문장을 쓸 수 있습니다.

세로획들은 세로 선과 비슷한 기울기로 맞춰서 써줍니다.

가로획들은 가로 선과 비슷한 기울기로 맞춰서 써줍니다.

생일, 진심으로축하해

결혼 졸업 입학 취업

감사합니다

사랑합니다

작은행복들이
켜켜이쌓이는중

브러시 동글동글(p.28) 예제 파일 2-14번

추억은늘
뒷걸음치고
기다림은 언제나
앞질러갔다

지금이순간
작은행복이
시작되길

브러시 동글동글(p.28) 예제 파일 2-15번

Basic Calligraphy Designs

캘리그라피 디자인
시작하기 ‿‿‿‿‿‿‿‿‿

디지털 캘리그라피의 장점은 프로크리에이트 앱으로
글자와 그림을 자유롭게 결합해 새로운 작품으로
탄생시킬 수 있다는 점입니다.
이번 장에서는 간단한 그림 그리기와 다채로운 배경을
표현하는 연습을 해봐요.

간단한 그림과 단어로
작품 만들기

예제 파일 3-1번

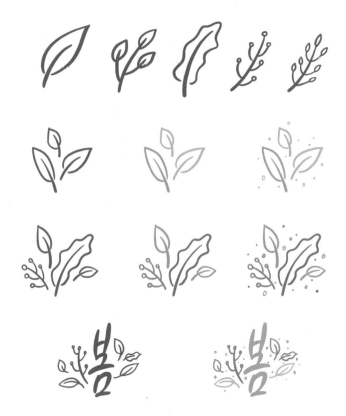

글씨만 쓰기에는 좀 허전할 때 간단한 그림으로 장식을 하면 완성도가 높아진답니다. 심플한 자연물은 그리기도 쉽고 어디에나 잘 어울려 자주 활용하는 장식입니다. 귀여운 나뭇잎 그림을 그려서 글자와 조합하고 배열하는 방법을 배워볼게요. 다른 그림을 그릴 때도 이 방법을 적용하면 조금 더 쉽게 다가갈 수 있습니다.

아주 간단한 그림 그리기

1 캔버스를 열고 '동글동글' 브러시로 단순한 디자인의 나뭇잎을 떠올리며 크기와 방향을 다양하게 그려줍니다. [레이어] 창을 열고 [+] 버튼을 눌러 새로운 레이어를 만듭니다.

☑ 처음부터 색을 정하고 그리면 오히려 어려울 수도 있으니 잘 보이는 색으로 모양부터 잡아주세요.

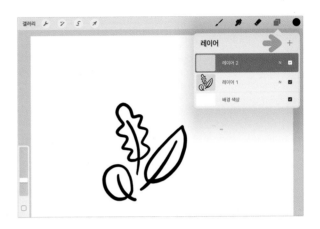

2 추가한 레이어를 눌러 [클리핑 마스크]를 선택합니다.

☑ 클리핑 마스크 레이어는 아래에 있는 레이어의 색이 칠해진 부분에만 노출됩니다. 이 기능을 이용하면 쉽게 채색을 할 수 있어요.

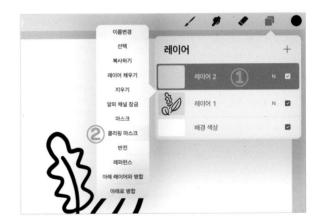

3 [색상]에서 원하는 색을 골라 브러시로 나뭇잎을 하나씩 칠합니다.

☑ 클리핑 마스크 기능 덕분에 삐져나가는 부분 없이 편하게 칠할 수 있어요.

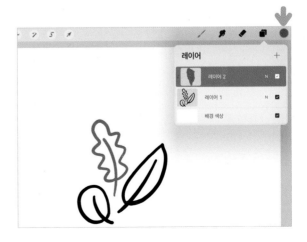

4 조금 더 꾸미고 싶을 때는 점을 군데군데 찍어 장식합니다. [레이어] 창에서 [+] 버튼을 눌러 새로운 레이어를 추가합니다.

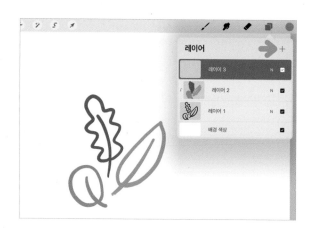

5 작업 화면에 원하는 색이 있는 부분을 손가락으로 길게 눌러 색을 선택합니다.

☑ 새로운 색으로 점을 그려도 괜찮지만 색 조합이 어렵다면 기존에 썼던 색을 활용해요.

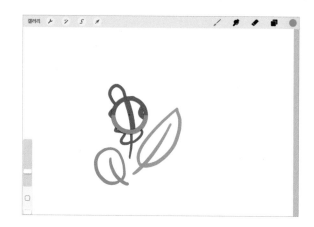

6 나뭇잎 주변에 색마다 3~4개씩 다양한 크기로 점을 그려 넣습니다.

☑ 레이어 3개를 하나로 합치려면 첫 번째 레이어와 마지막 레이어를 엄지와 검지로 꼬집습니다.

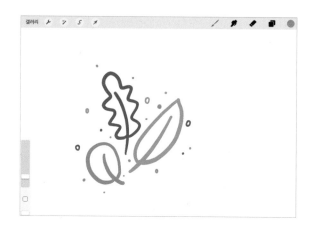

글씨에 그림으로 장식하기

1 캔버스를 열고 '동글동글' 브러시로 '봄'
이라는 단어를 씁니다. [레이어] 창을
열고 [+] 버튼을 눌러 새로운 레이어를
추가합니다.

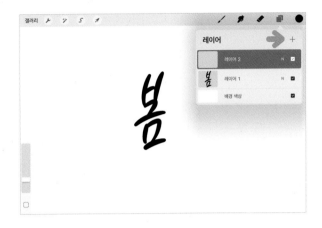

2 추가한 레이어를 눌러 [클리핑 마스크]
를 선택합니다.

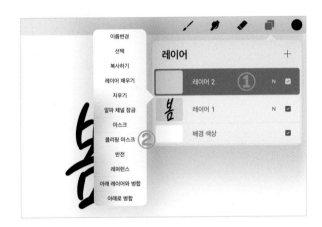

3 [레이어] 창에서 [+] 버튼을 눌러 그림
을 그릴 새로운 레이어를 추가합니다.

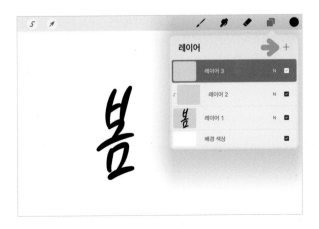

4 색은 신경 쓰지 말고 브러시로 글씨 주변의 빈 공간에 그림을 그려줍니다.

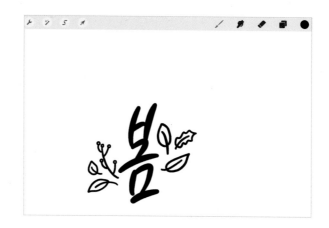

5 레이어를 하나 더 추가해 그림에 색을 칠할 클리핑 마스크로 만듭니다.

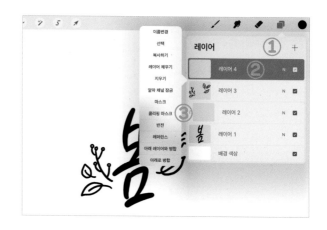

6 2에서 만든 클리핑 마스크 레이어를 선택해 글씨 부분을 채색하고 5에서 만든 클리핑 마스크 레이어를 선택해 그림 부분을 채색합니다.

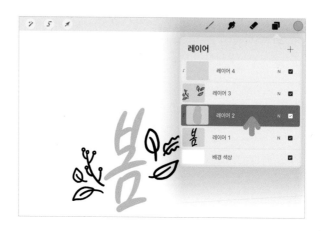

7 채색 후에 색을 약간 조정하려면 해당 레이어가 파랗게 선택된 상태에서 [조정] 버튼을 누르고 [색조, 채도, 밝기]-[레이어] 메뉴를 선택합니다.

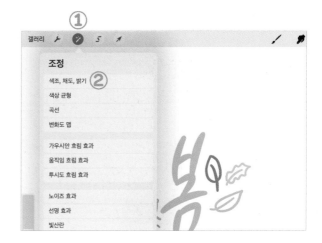

8 색감을 조정하는 '색조', 색의 선명함을 조정하는 '채도', 밝고 어두움을 조정하는 '밝기'를 조금씩 조절해 원하는 느낌을 표현한 뒤 조정 화면을 빠져나옵니다.

☑ 조정 화면에서 설정을 마친 뒤 다른 버튼을 아무거나 누르면 조정 화면을 빠져나올 수 있습니다. 저는 주로 [브러시] 버튼을 눌러서 빠져나온답니다.

브러시 동글동글(p.28) 예제 파일 3-2번

다양한 색과
그라데이션 효과로 배경 만들기

프로크리에이트로 다양한 색상의 배경을 만들 수 있답니다. 또 밝은색에서 어두운색으로 변해가는 그라데이션 기법을 활용하면 밋밋할 수 있는 디자인을 입체적이고 다채롭게 표현할 수 있어요. 여러 가지 색을 조합하면 더욱 시선을 사로잡을 수 있지요. 이미지 사이트에서 배경을 다운받아서 사용해도 좋지만 직접 배경을 만들면 언제든 색상을 쉽게 바꿀 수 있다는 장점이 있어요.

단색 배경 만들기

1 캔버스의 [레이어] 창을 열면 '레이어1'
과 '배경 색상' 레이어가 들어있습니다.

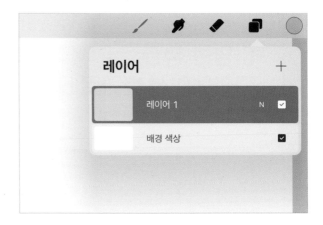

2 '배경 색상' 레이어를 누르면 컬러 팔레
트가 열려서 색상 변경이 가능합니다.

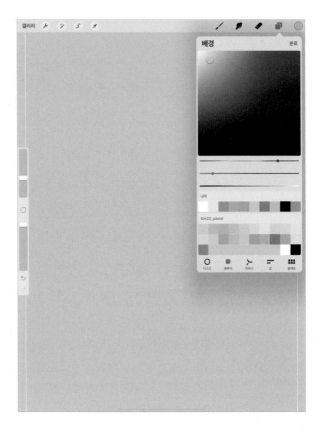

단색 그라데이션 배경 만들기

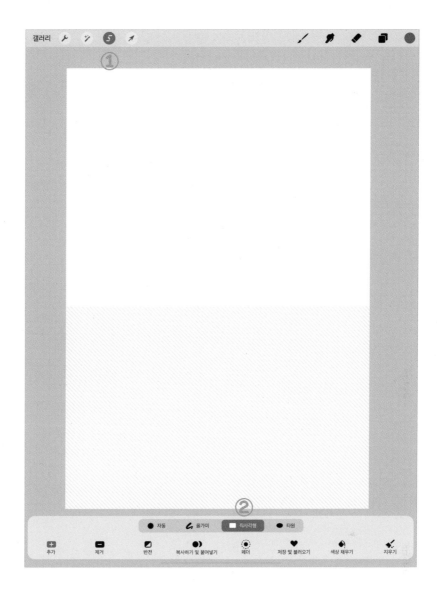

1 캔버스를 열어서 [올가미] 버튼을 누르고 [직사각형]을 선택합니다. 색을 적용할 범위만큼 직사각형을 만들어
줍니다. 여기서는 캔버스의 절반 정도 크기로 상단에 직사각형을 그렸어요.

☑ 선택하지 않은 영역은 빗금이 생깁니다.

2 [색상] 버튼을 눌러 색을 고른 뒤 동그란 [색상] 버튼을 직사각형을 만든 영역(빗금이 없는 영역)으로 끌어와 색을 채우고 아무 버튼이나 눌러 화면을 빠져나옵니다.

3 [조정] 버튼을 눌러 [가우시안 흐림 효과] – [레이어]를 선택합니다.

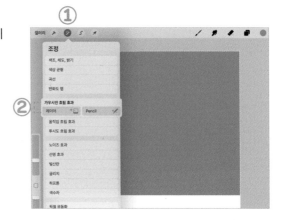

4 손가락으로 화면을 좌우로 쓸어 원하는 정도로 흐림 효과를 적용하고 아무 버튼이나 눌러 화면을 빠져나옵니다.

☑ 여기서는 흐림 효과를 100%로 적용했습니다. 캔버스 사이즈에 따라 흐림 효과의 정도는 다를 수 있습니다.

2가지 색으로 그라데이션 배경 만들기

1 먼저 배경이 될 2가지 색을 구상합니다. [색상] 버튼을 눌러서 한 가지 색을 선택해 캔버스 위로 끌어와 색을 채웁니다.

①

2 [올가미] 버튼을 누르고 하단의 [직사각형]을 선택한 뒤 두 번째 색을 채우고 싶은 만큼 영역을 설정합니다. 여기서는 하단 1/3 정도만 선택했어요.

☑ 캔버스가 너무 커서 영역이 잘 안 보인다면 두 손가락을 화면에 대고 오므려 캔버스를 줄이고 작업하세요.

②

3 [색상] 버튼을 눌러 두 번째 색을 고르고 **2**에서 선택한 영역 안쪽으로 [색상] 버튼을 끌어온 뒤 상단의 아무 버튼이나 눌러 빠져나옵니다.

4 [조정] 버튼을 눌러 [가우시안 흐림 효과] – [레이어]를 선택합니다. 손가락으로 화면을 좌우로 쓸어 원하는 정도로 흐림 효과를 적용합니다.

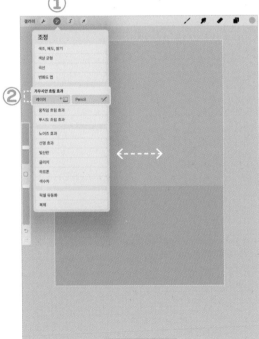

5 원하는 효과가 나오면 아무 버튼이나 눌러 화면을
빠져나옵니다.

☑ 글씨를 쓸 때는 꼭 새로운 레이어를 추가합니다.

(**PLUS TIP**) 2가지 색 조합할 때 컬러 선택 팁

+ 안정적으로 조화로운 색상을 선택하려면 무지개를 떠올려보세요. '빨주노
초파남보' 중에서 인접한 2가지 색을 고르고 밝기(명도)나 색의 선명함(채
도)을 조금씩 조정하면 실패하지 않는 색 조합을 할 수 있어요. 색 선택에
있어 과감한 도전을 하고 싶다면 [색상]의 '디스크'를 열어 컬러휠에서 마
주 보는 색상을 골라보세요. 보색의 대비로 눈에 띄는 조합을 할 수 있습
니다.
파스텔 톤의 색상들은 대부분 잘 어울리는 편이고 반대로 어둡고 채도가
낮은 색끼리도 잘 어울립니다. 다양한 색 조합을 하면서 나만의 팔레트를
만들어보세요.

나만의 팔레트 만들기

1 아이패드의 사진 앱을 실행
하고 난 뒤 프로크리에이트
앱을 실행합니다.

2 화면 하단을 천천히 쓸어 올
리면 고정으로 설정된 앱은
왼쪽에. 최근에 실행한 앱
은 오른쪽에 아이콘으로 나
타납니다. 사진 앱 아이콘을
화면 왼쪽으로 끌어와 고정
시켜 스플릿뷰를 만듭니다.

☑ 스플릿뷰(split view)는 화
면을 분할하여 앱 2개를 나란히
띄우고 양쪽을 오가며 쓸 수 있
는 기능이에요.

3 앱 사이에 있는 세로로 긴 바를 누르고 좌우로 움직이면 일정 비율로 화면 크기를 조절할 수 있습니다.

4 프로크리에이트에서 [색상] 버튼을 누르고 하단의 [팔레트]를 선택합니다. 사진 앱에서 색감이 조화롭다고 생각되는 사진을 골라 드래그해서 팔레트 위로 가져옵니다.

5 사진에 있는 색을 추출해 팔레트가 만들어 집니다.

6 팔레트의 이름 부분을 누르면 원하는 이름 으로 변경해서 저장할 수 있습니다.

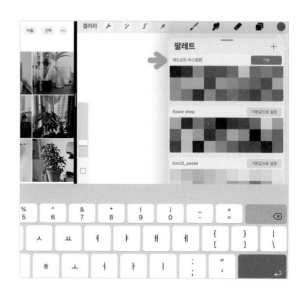

PLUS TIP

+ 가지고 있는 사진 중에 마음에 드는 사진이 없는 경우에는 웹상의 사진을 가져와서 팔레트를 만들 수 있습니다. 무료 사진 공유 사이트인 언스플래시(unsplash.com)로 접속해 'color'라고 검색한 뒤 색이 마음에 드는 사진을 다운받아 팔 레트를 만들어보세요. 프로크리에이트에서 다운받은 사진을 활용하는 방법은 p.124~126을 참고하세요.

여러 색으로 그라데이션 배경 만들기

1 p.104~106에서 만든 팔레트를 이용해 다양한 색이 섞인 그라데이션 배경을 만들어볼게요. 더 자연스러운 결과물을 낼 수 있도록 [페인팅]의 '물에 젖은 아크릴' 브러시를 사용했습니다.

☑ 꼭 이 브러시가 아니어도 괜찮으니 마음에 드는 브러시를 사용해보세요.

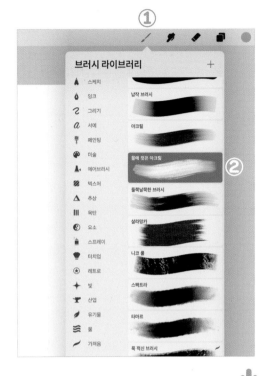

2 팔레트의 색을 다양하게 활용해서 적당한 범위로 칠합니다.

☑ 색의 영역이 너무 작으면 그라데이션 효과를 주었을 때 표현이 잘 안 될 수 있으니 큼직큼직하게 칠합니다.

3 [조정] 버튼을 눌러 [가우시안 흐림 효과] – [레이어]를 선택합니다. 손가락으로 화면을 좌우로 쓸어 원하는 정도로 흐림 효과를 적용합니다.

☑ 여기서는 흐림 효과를 60%로 적용했습니다. 캔버스 사이즈에 따라 흐림 효과의 정도는 다를 수 있습니다.

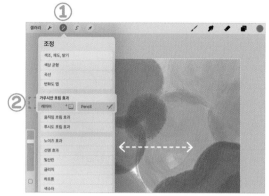

4 [조정] 버튼을 누르고 [색조, 채도, 밝기] – [레이어]를 선택합니다.

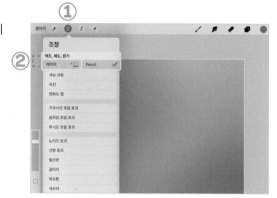

5 하단의 색조와 채도, 밝기를 원하는 정도로 조정한 뒤 아무 버튼이나 눌러 빠져나옵니다.

☑ 글씨를 쓸 때는 꼭 새로운 레이어를 추가합니다.

연습해보세요! 그라데이션 배경에 단어 쓰고 그림 그리기

①

②

③

Lesson 6과 Lesson 7에서 배운 기능을 활용해 간단한 작품을 완성해보세요. 예시로 '곶감'이라는 단어를 쓰고 어울리는 잎사귀 그림을 그려보았어요. 우선 그라데이션 배경을 만든 뒤 새로운 레이어를 추가하고 앞서 배웠던 방법으로 단어를 쓰고 그림을 그립니다. 클리핑 마스크 기능으로 글자와 그림에 채색을 하고 레이어를 병합해줍니다.

④

브러시 동글동글(p.28) 예제 파일 3-3번

그리기 가이드로
동그란 리스 배경 만들기

프로크리에이트의 기능을 활용하면 쉽고 재미있게 그림을 그릴 수 있어요. 대칭으로 이미지를 생성하는 기능으로 아기자기한 리스 모양의 배경을 금방 만들 수 있답니다.

그리기 가이드로 대칭 이미지 만들기

1 [갤러리] 화면에서 [+] 버튼을 누르고 [사각형] 캔버스를 열어주세요.

☑ 캔버스 비율이나 크기는 상관없지만 설명을 위해 정사각형 캔버스를 선택했어요.

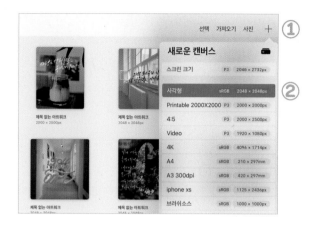

2 [동작] 버튼을 누르고 [캔버스]로 들어가 [그리기 가이드]를 파랗게 활성화한 뒤 아래에 있는 [편집 그리기 가이드]를 선택합니다.

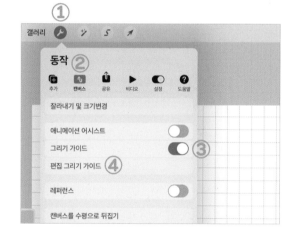

3 [그리기 가이드]로 들어와 하단에서 [대칭]을 선택한 뒤 오른쪽 하단에 있는 [옵션]을 누릅니다.

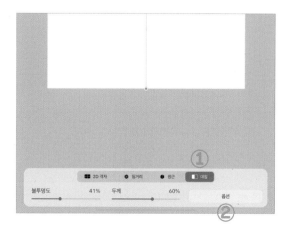

111

4 [가이드 옵션]에서 [방사상]을 체크하고 [회전 대칭]과 [그리기 도움받기]는 파랗게 활성화하고 빠져나옵니다.

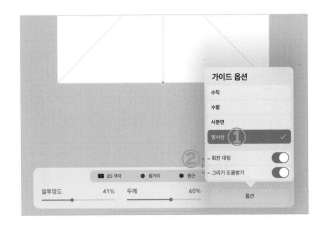

5 그리기 가이드가 적용되면 레이어에 '보조'라고 표시가 됩니다. 이 표시가 있는 레이어에서만 그리기 도움받기가 적용됩니다.

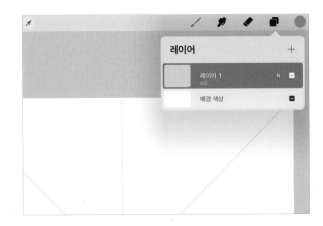

6 그리기 가이드를 해제할 때에는 [동작]에서 [그리기 가이드]를 비활성화하는 것으로는 적용이 되지 않습니다. [편집 그리기 가이드]로 다시 들어가 오른쪽 하단 [옵션]에서 [그리기 도움받기]를 비활성화해야 일반 레이어처럼 그릴 수 있습니다.

7 [동작]의 [그리기 가이드]도 비활성화하면 작업 화면에서 가이드 선이 보이지 않게 됩니다.

PLUS TIP

+ [그리기 가이드]의 [옵션]에서 회전 대칭을 끄면 대각선을 기준으로 마주 보는 모습으로 그릴 수 있고, 회전 대칭을 켜면 한 방향으로 그릴 수 있습니다. 둘 다 시도해보고 용도에 맞게 사용하세요.

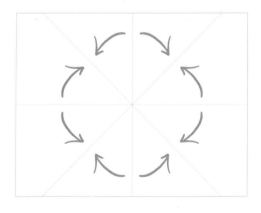

회전 대칭 끔

회전 대칭 켬

그리기 가이드를 이용해 리스 배경 만들기

1 앞서 배운 방법으로 그리기 가이드를 설정합니다. 종이 느낌을 내기 위해 색상을 옅은 황토색으로 설정합니다.

☑ 색상 16진값 #f1ecdf

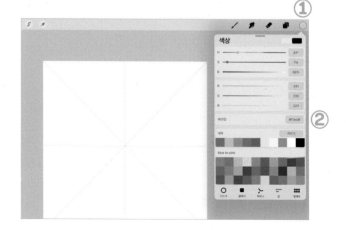

2 [미술] 세트의 '올드 비치' 브러시를 선택해 크기를 가장 크게 설정하고 펜슬을 떼지 않고 화면을 전부 칠합니다.

☑ 8면 중 하나만 칠하면 쉽고 빠르게 화면을 채울 수 있어요.

3 [레이어] 창을 열고 방금 색을 칠한 레이어를 왼쪽으로 밀어 복제합니다.

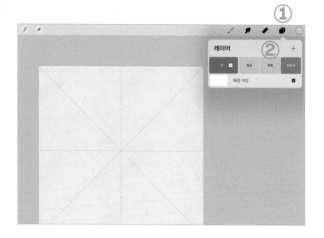

4 복제한 레이어를 한 번 더 눌러 [지우기]를 선택해 칠한 것을 모두 지웁니다.

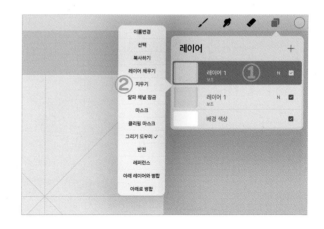

5 '올드 비치' 브러시의 크기를 줄여 과일과 잎사귀를 그려줍니다. 그림을 완성한 뒤에 [그리기 가이드]를 비활성화합니다.

☑ 그리기 가이드 비활성화 p.112~113 참고. 캔버스의 네 모서리 쪽에 그림을 그리면 상하좌우에서 그림이 잘릴 수 있으니 유의해서 그려줍니다.

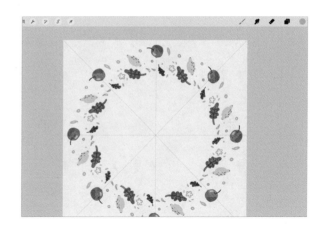

6 새로운 레이어를 추가해서 중앙에 글씨를 씁니다.

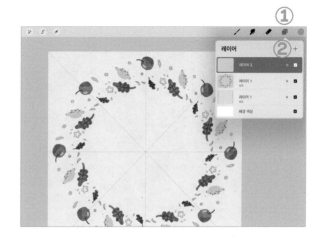

글씨에
다양한 색 넣기

예제 파일 3-4번

1가지 색으로 글씨를 쓰기에 좀 심심할 때 글씨에 다양한 색을 넣어 포인트를 줄 수 있는 방법을 알려드릴게요.

글씨에 다양한 색 넣기

1 캔버스를 열어 원하는 단어나 문구를
쓰고 새 레이어를 만듭니다.

☑ 작고 가는 글씨보다는 크고 볼륨감 있는
글씨에 잘 어울리는 기법입니다.

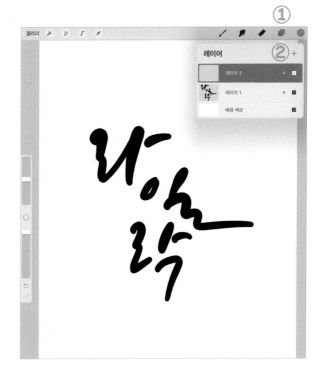

2 새로운 레이어의 [N]을 눌러 불투명도
를 약 80%로 설정합니다.

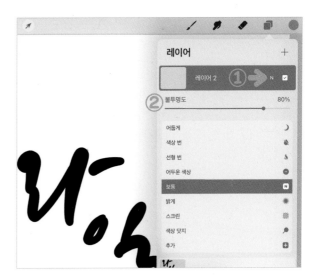

3 [색상]에서 다양한 색을 골라 브러시로
글자의 범위보다 넓게 칠합니다.

☑ 브러시 크기를 크게 설정하고 예시보다 더
넓게 칠해도 좋아요.

브러시 크기 설정

4 [레이어] 창에서 색을 칠한 레이어의
[N]을 눌러 불투명도를 원래대로 '최대'
로 변경합니다.

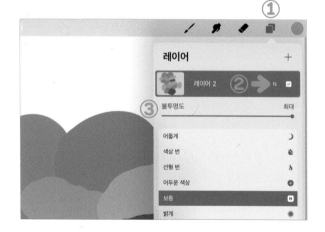

5 레이어를 한 번 더 눌러 [클리핑 마스
크]를 선택합니다.

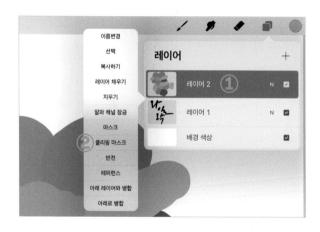

6 [조정]으로 들어가 [가우시안 흐림 효
과] – [레이어]를 선택합니다.

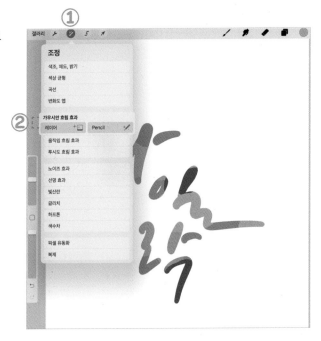

7 화면을 한 손가락으로 좌우로 슬라이드
하여 원하는 정도로 흐림 효과를 주고
아무 버튼이나 눌러 화면을 빠져나옵니
다.

8 색의 범위를 살짝 조정하고 싶다면 [조정]으로 들어가 [픽셀 유동화]를 선택합니다.

☑ 레이어에 색을 덧칠해서 컬러에 변화를 줘도 괜찮습니다.

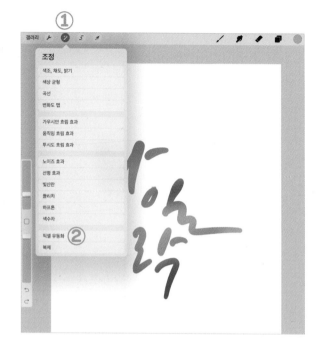

9 하단에서 [밀기]를 선택하고 [크기]는 색을 이동시키고 싶은 정도로 설정합니다. [압력] '최대', [왜곡] '없음', [탄력] '없음'으로 설정합니다.

10 펜슬로 색을 이리저리 조금씩 옮겨
가며 원하는 느낌이 나오면 아무 버
튼이나 눌러 화면을 빠져나옵니다.

PLUS TIP

+ 픽셀 유동화는 그림에 존재하는 점들의 위치를 이동시켜 모양을 변형하는 기능입니다. 픽셀 유동화를 할 때 색칠한 범
위 밖에서 안쪽으로 끌어오면 색이 보이지 않게 되니 유의해주세요. 처음에 바탕색을 넓게 칠하는 것이 좋습니다.

Calligraphy Meets Photography

캘리그라피와
사진으로
작품 만들기 ～～～～～～

프로크리에이트를 활용한 디지털 캘리그라피는

사진 위에 바로 글씨를 써서 작품을 만들 수 있답니다.

사진을 활용해 글씨가 돋보이도록 완성하는 방법을

알려드릴게요. 다양한 캘리그라피 작업에 유용한

무료 이미지 다운로드 사이트와 캘리그라피 쓰기 좋은

사진 고르고 찍는 요령도 함께 소개하니

다양한 사진으로 나만의 작품을 만들어보세요.

캘리그라피에 어울리는
이미지 찾기

사진 촬영에 자신이 없거나 본인 사진 중에 원하는 느낌이 없다면 다른 사람이 찍은 사진을 활용할 수도 있습니다. 하지만 아무 곳에서나 다운받은 이미지를 이용하면 저작권법에 위배될 수 있다는 점을 유의하세요. 퀄리티 좋은 사진을 서치해서 자유롭게 활용할 수 있는 무료 이미지 사이트인 언스플래시(unsplash.com)를 소개합니다. 이곳에 올라와 있는 사진들은 모두 무료이며 상업적, 비상업적 사용이 가능합니다. 물론 2차 수정도 허락하므로 사진 위에 글씨를 써서 나만의 작품을 만들 수 있습니다. 가입하지 않아도 다운로드가 가능하지만 가입을 하면 본인만의 컬렉션을 만들 수 있습니다. 사진을 다운받을 때는 크롬(Chrome)이나 다른 웹 브라우저를 사용하는 것보다 애플 기본 브라우저인 사파리(Safari)를 사용하는 편이 안정적입니다.

무료 이미지 다운받기

1 아이패드에서 사파리 웹브라우저로 언스플래시에
접속해 검색창에 영어로 단어를 검색합니다.

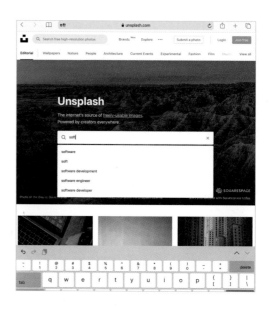

2 다운받고 싶은 사진을 터치하고 오른쪽 아래의 다
 운로드 화살표 아이콘을 누릅니다.

3 팝업창이 뜨면 [다운로드]를 선택해 사진을 다운
 받습니다.

4 오른쪽 상단의 아래 화살표 버튼을 누르면 [다운
 로드 항목]에서 진행 상황을 확인할 수 있습니다.
 다운이 완료되면 해당 파일을 터치해서 큰 화면으
 로 띄워주세요.

5 위 화살표 버튼을 선택하고 [이미지 저장]을 누르면 해당 사진이 아이패드에 저장되어 사진첩에서 확인할 수 있습니다.

PLUS TIP

+ 구체적인 대상을 직접 검색해도 되지만 감정이나 느낌을 나타내는 단어로 검색해도 됩니다. 'soft(부드러운)'라고 영문으로 검색하면 단어와 어울리는 느낌의 사진들이 결과로 나옵니다.

글씨와 어울리는 사진을 고르는 방법

분위기 위주로만 고려해 이미지를 고르면 막상 글씨를 쓸 때 난감한 경우가 종종 생겨요. 글씨와 어울리는 사진을 고르는 팁을 알려드릴게요. 언스플래시 사이트에서 'soft'로 검색해서 나온 사진 2장을 준비했어요.

①번 사진은 피사체가 화면에 가득하고 ②번 사진은 피사체가 한쪽으로 치우쳐 있고 여백이 많습니다. ①번 사진은 배경이 흐리게 아웃포커싱이 되어 있긴 하지만 여러 색이 섞여 있어 어떤 색으로 글씨를 써도 가독성이 떨어집니다. 캘리그라피 작업을 할 때는 ②번 사진처럼 색과 톤이 일정하고 적당한 여백이 있는 이미지를 선택하면 특별한 보정 없이 그대로 글씨를 쓰기에도 무리가 없습니다.

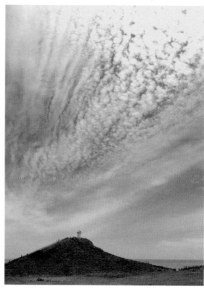

✦ 하늘 배경 활용하기

직접 사진을 찍을 때도 여백을 염두에 두고 찍으면 캘리그라피에 활용하기 좋아요. 특히 탁 트인 하늘 사진은 좋은 배경이 되어준답니다. 하늘과 함께 건물이나 자연물이 살짝 나오게 찍으면 사진의 분위기를 바꿀 수 있어요. 맑고 파란 하늘, 귀여운 구름을 담은 하늘, 노을이 지는 하늘, 밤하늘 등 다양한 표정의 하늘을 사진으로 담아두면 캘리그라피를 할 때 유용하겠지요

솜사탕 같은 구름이 흩뿌려진 하늘 배경에 바다를 떠올리게 하는 물고기 조형물이 더해져 여름 분위기를 물씬 풍깁니다. 구름 같은 질감의 브러시로 글씨를 써서 자연스럽게 어우러지는 효과를 냈어요.

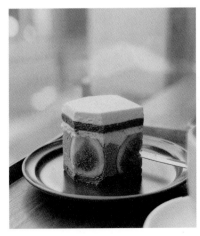
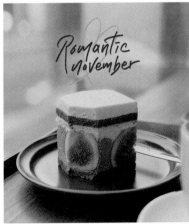

✦ 창문이나 벽 활용하기

카페의 케이크 이미지에 창문을 여백으로 활용해 로맨틱한 느낌의 작품을 만들었습니다. 실내에서 사진을 찍을 때는 창문이나 커튼, 벽 등의 공간을 활용하면 글씨를 쓸 여백을 만들 수 있습니다.

✦ 아웃포커싱 활용하기

사진에 여백 없이 피사체가 가득한 경우에는 아웃포커싱으로 배경을 흐리게 만들면 글씨의 가독성을 높일 수 있습니다. 아이폰의 [인물 사진] 모드나 갤럭시의 [라이브 포커스] 기능을 사용하면 배경을 흐리게 촬영할 수 있어요. [인물 사진] 모드가 없는 기종은 아이폰 전용 유료 앱인 'Focos'를 사용하면 사진에 아웃포커싱 효과를 낼 수 있습니다.

사진 위에
캘리그라피 하기

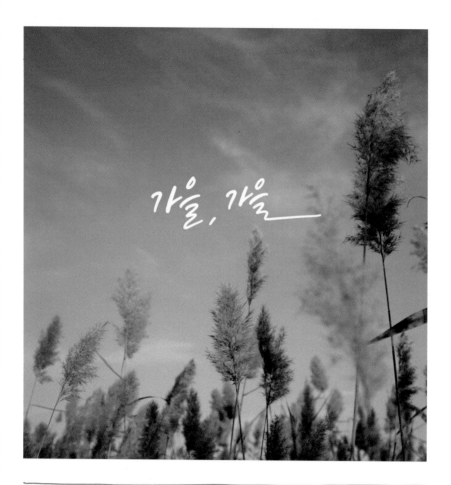

밋밋한 사진도 캘리그라피를 만나면 감성이 살아난답니다. 사진에 손글씨를 더해 멋지게 꾸미는 법을 배워볼게요.

사진 위에 캘리그라피 하기

1 작업할 사진을 아이패드에 다운받아주세요.
프로크리에이트를 실행하고 오른쪽 상단의
[+] 버튼 눌러 사각형 캔버스를 엽니다. 새
캔버스의 [동작] 버튼을 누르고 [추가] – [사
진 삽입하기]로 들어가 사진첩에 있는 사진
을 불러옵니다.

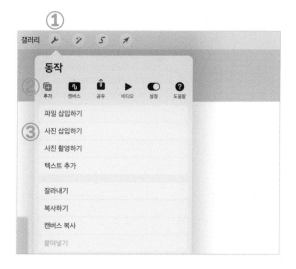

2 캔버스와 사진의 비율이 맞지 않을 경우. 왼
쪽 하단의 [스냅]을 눌러 설정에서 [자석]과
[스냅]을 파랗게 켜고 [균등]을 선택합니다.
이 상태에서 사진 모서리의 파란 점을 잡고
원하는 크기로 조절해주세요.

☑ 사진을 불러오면 [화살표] 기능으로 바로 들어
가 크기와 위치를 조절할 수 있습니다.

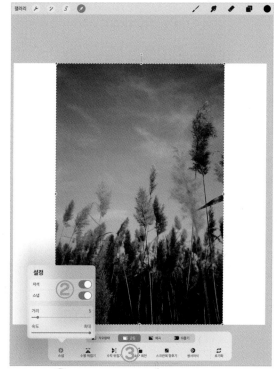

3 사진의 크기와 위치를 적절히 설정한
뒤 아무 버튼이나 눌러 빠져나옵니다.

☑ 캔버스를 작게 보려면 사진 밖의 영역에
서 엄지와 검지로 화면을 오므려주면 됩니다.

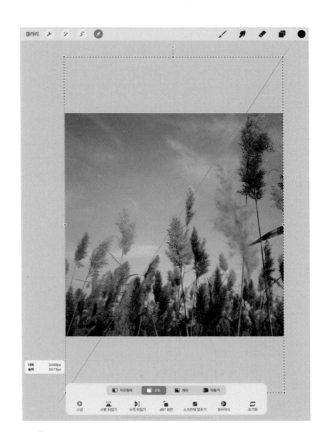

4 [레이어] 창에서 [+] 버튼을 눌러 새로
운 레이어를 추가하고 [색상]에서 잘 보
이는 색을 선택해 글씨를 씁니다.

☑ 사진 위에 바로 쓰면 나중에 수정이 어렵
기 때문에 반드시 새로운 레이어를 추가해서
글씨를 씁니다.

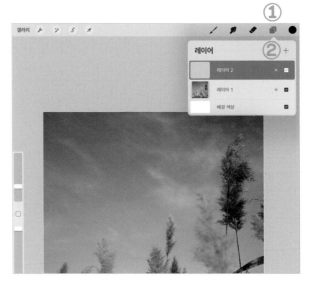

5 [레이어] 창에서 글씨를 쓴 레이어를 눌러 [이름변경]을 선택하고 레이어 이름을 '글씨'로 수정해주세요.

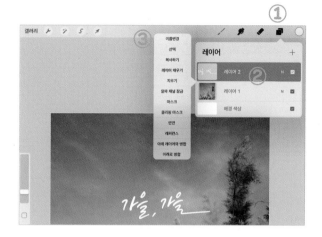

6 글씨에 그림자를 만들기 위해 '글씨' 레이어를 왼쪽으로 밀어 복제합니다. 2개의 '글씨' 레이어 중 아래에 있는 레이어를 눌러 [이름변경]을 선택하고 레이어 이름을 '그림자'로 수정합니다. '그림자' 레이어를 선택한 상태에서 [+] 버튼을 눌러 새로운 레이어를 만듭니다.

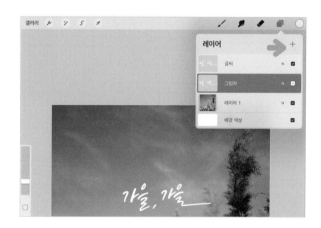

7 검은색이나 사진에 있는 어두운색을 골라 그림자를 만들어줍니다. 손가락으로 사진에서 원하는 컬러가 있는 부분을 길게 누르면 스포이드툴이 작동해 색이 선택됩니다.

☑ 앱 세팅에 따라 스포이드툴을 사용하는 방법이 다를 수 있습니다. p.24~25 참고.

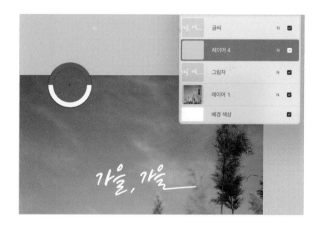

8 색을 고른 뒤 [색상] 버튼을 캔버스 안으로 끌어와 색을 채워주세요. 색을 채운 레이어를 한 번 더 눌러 [클리핑 마스크]를 선택하세요.

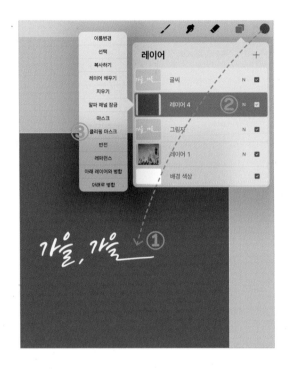

9 클리핑 마스크가 적용된 레이어의 색이 아래에 있는 '그림자' 레이어의 글자에만 노출됩니다.

☑ '글씨' 레이어의 체크박스를 꺼보면 '그림자' 레이어의 글자 색이 바뀐 것을 확인할 수 있어요.

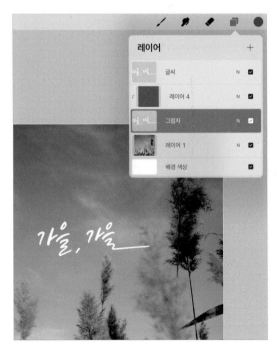

10 '그림자' 레이어를 파랗게 선택한 상태에서 [조정] 버튼을 누르고 [가우시안 흐림 효과]−[레이어]를 선택합니다.

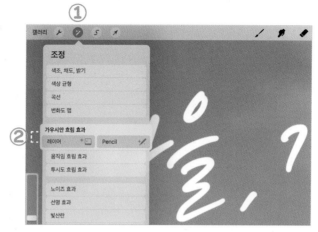

11 한 손가락으로 화면을 좌우로 슬라이드해서 흐림 정도를 조절하고 원하는 느낌이 나면 아무 버튼이나 눌러 빠져나옵니다.

☑ 사진마다 적당한 수치가 다르니 눈으로 보면서 마음에 드는 정도로 설정합니다. 여기서는 약 7~8% 정도로 설정했어요.

12 [레이어] 창에서 '그림자' 레이어의 [N] 버튼을 누르고 불투명도를 조절합니다

☑ 사진마다 적당한 수치가 다르니 눈으로 보면서 마음에 드는 정도로 설정합니다. 여기서는 약 40% 정도로 설정했어요.

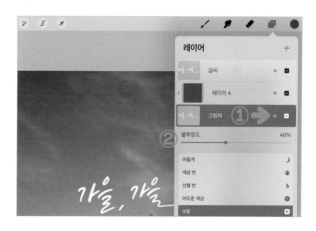

언제나
빛나는
별

PLUS TIP

+ 배경이 어두워서 그림자 없이도 글씨가 충분히 잘 보이면 굳이 그림자를 만들지 않아도 됩니다. [레이어] 창에서 '그림
 자' 레이어의 맨 오른쪽에 있는 체크박스를 눌러 레이어를 껐다 켰다 하면서 비교해보세요. 이 기능을 이용해 그림자
 색을 밝게 설정하면 빛나는 느낌도 연출할 수 있어요.

폴라로이드 사진에
캘리그라피 하기

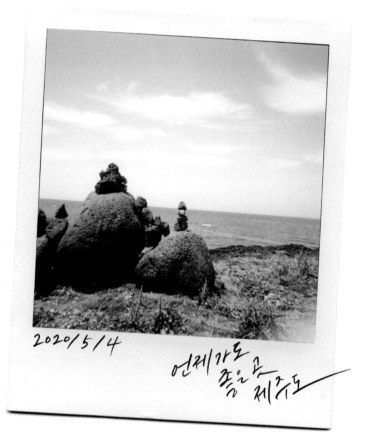

사진에 아날로그적인 느낌을 더하고 싶을 때는 폴라로이드 이미지를 활용해보세요. 기존의 폴라로이드 이미지에 내가 찍은 사진을 합성하고 그 위에 글씨와 날짜를 쓰면 감성 충만한 작품이 된답니다.

폴라로이드 이미지에 사진 합성하기

1 언스플래시(unsplash.com)에서 'polaroid' 라고 영문으로 검색해서 마음에 드는 폴라 로이드 사진을 다운받습니다. 프로크리에이 트에서 새 캔버스를 열고 [동작] – [추가] – [사진 삽입하기]로 들어가 사진첩에 있는 폴 라로이드 사진을 불러옵니다.

☑ 사진을 다운받을 때는 애플 기본 앱인 사파리 (Safari)를 이용해주세요.

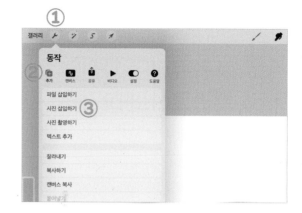

2 하단의 [스냅]을 파랗게 켠 상태로 [스크린 에 맞추기]를 눌러 캔버스에 사진을 꽉 채웁 니다. 사진의 크기와 위치를 적절히 조정하 고 [레이어] 창에서 [+] 버튼을 눌러 새 레이 어를 추가합니다.

☑ 사진을 불러오면 [화살표] 기능으로 바로 들어 가 위치를 조정할 수 있습니다.

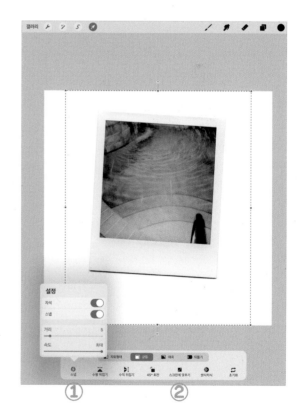

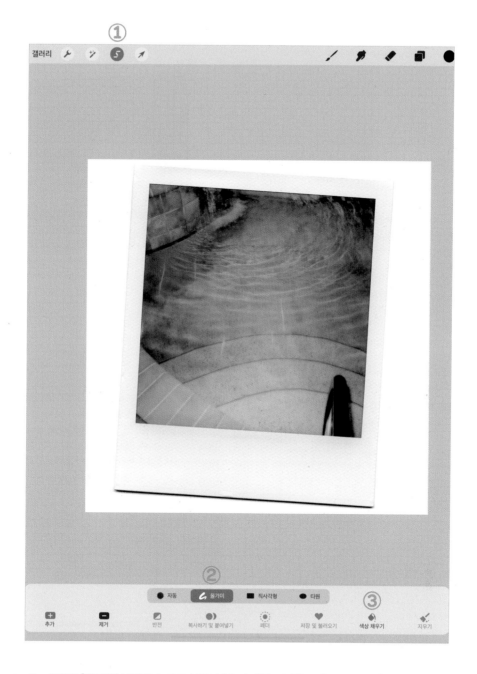

3 상단의 [올가미] 버튼을 누르고 하단의 [올가미]를 선택한 뒤 [색상 채우기]를 파랗게 활성
화합니다.

4 폴라로이드 프레임 속 사진의 네 모서리를
콕콕 찍어 영역을 선택합니다. 마지막에는
처음에 찍었던 점을 다시 찍어야 올가미 선
택이 완료됩니다.

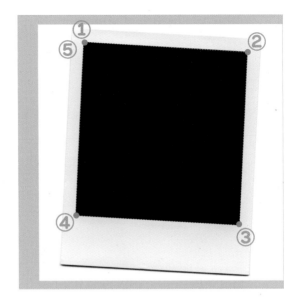

5 새로운 레이어를 추가하고 [동작] – [추가]
– [사진 삽입하기]로 들어가 폴라로이드 프
레임에 넣고 싶은 사진을 불러옵니다. 하단
의 [스냅]을 눌러 설정에서 [자석]과 [스냅]
을 모두 끄고 두 손가락으로 사진의 기울기
와 크기를 조절합니다.

☑ [자석]과 [스냅]을 꺼야 위치와 각도를 자유롭
게 조정할 수 있습니다.

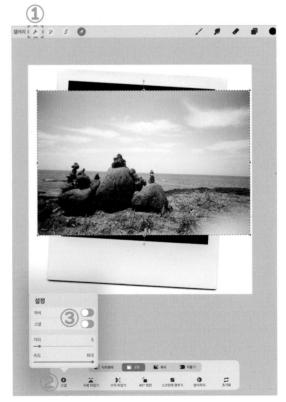

6 [레이어] 창에서 사진이 들어 있는 레이어를 눌러 [클리핑 마스크]를 선택합니다.

☑ 4에서 올가미로 선택한 영역에만 사진이 노출됩니다.

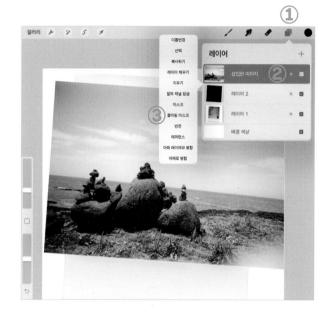

7 새로운 레이어를 추가한 뒤 글씨를 쓰면 완성입니다.

☑ 새로운 작업을 할 때마다 꼭 새 레이어를 추가해주세요. 작업에 집중하다 보면 레이어 추가를 잊는 경우가 많으니 유의하세요.

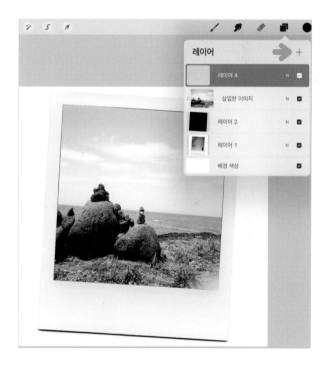

How To Make Brushes

다양한 브러시를
활용한
캘리그라피 ⌇⌇⌇⌇⌇⌇⌇⌇⌇⌇⌇⌇⌇⌇

프로크리에이트에는 분필, 연필, 브러시 펜, 수성 펜 등

이름처럼 우리가 흔히 사용하는 필기도구와 비슷한 질감으로

표현되는 다양한 브러시가 있어요.

하지만 브러시의 기본 설정 그대로 한글을 쓰면

원하는 느낌으로 표현되지 않거나 글씨의 완성도가

떨어지는 경우가 많습니다. 기본 브러시를 한글 캘리그라피에

적합하도록 변경하고 제작한 브러시를 활용해

어울리는 글씨를 쓰는 연습을 해봐요.

아날로그 스타일
작품 만들기

마치 종이 위에 연필로 쓴 것처럼 자연스러운 아날로그 스타일의 캘리그라피 작품을 만들어볼게요. 프로크리에이트에서는 연필 질감의 브러시를 기본으로 제공하고 있습니다. 하지만 그림을 그리기에 적합한 브러시라서 캘리그라피를 할 때는 어색해 보일 수 있어요. 설정을 바꿔서 글씨 쓰기 좋은 브러시로 만들어볼게요.

① 　　　　　　　　　　②

① **기본 6B연필 브러시**
글씨를 쓸 경우 선이 얇고 연해서 굵기 표현이 어렵습니다.

② **커스텀 6B연필 브러시**
굵기 변화가 잘 느껴지고 선명합니다.

커스텀 6B연필 브러시 만들기

1 새 캔버스를 열고 [브러시 라이브러리]에서 [스케치] 세트를 선택합니다. 그 중 6B연필을 왼쪽으로 밀어 [복제]를 선택합니다. 복제한 브러시를 누른 채로 드래그해서 [나만의 브러시] 세트로 이동시킵니다.

☑ 나만의 브러시 세트 만들기 p.30 참고

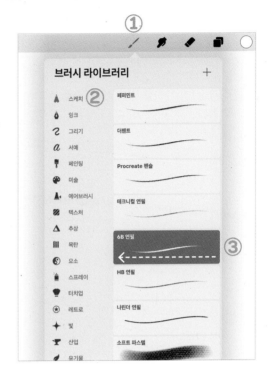

2 이동시킨 6B연필을 한 번 더 눌러 [브러시 스튜디오]로 들어가 [Apple Pencil]을 선택합니다.

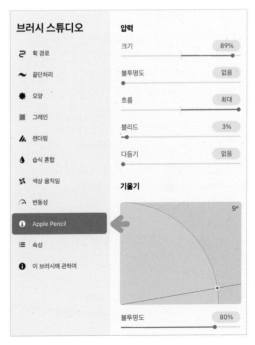

145

3 글씨를 쓸 때는 기울기에 따른 반응이 필요
하지 않기 때문에 [Apple Pencil]에서 기
울기 부분의 [불투명도], [그라데이션], [블
리드], [크기] 수치를 모두 0(없음)으로 설정
합니다.

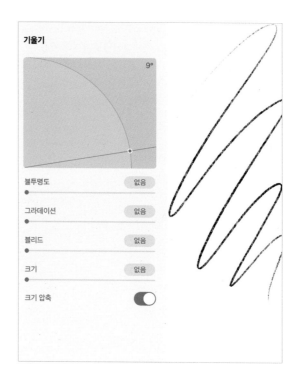

4 [속성]에서 [브러시 특성]을 보면 연필처럼
눌러도 선이 너무 두꺼워지지 않도록 [최대
크기]가 9%로 설정되어 있습니다. 굵기 변
화가 좀 더 생겨야 글씨를 쓰기 좋으니 [최대
크기]를 약 40%로 설정합니다. [최대 불투
명도]는 약 85%로 설정하여 너무 진하게 표
현되어 연필의 느낌을 잃지 않도록 설정합니
다. [최소 불투명도]는 약 80%로 설정해 약
하게 써도 획이 잘 보이도록 합니다.

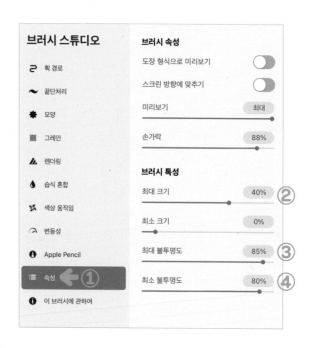

5 [그레인]으로 들어가 [깊이]를 80~90% 정
도로 설정합니다. 깊이 값이 낮아질수록 그
레인의 특성이 덜 보이고, 높아질수록 특성
이 도드라집니다. 최대로 설정하면 선이 너
무 거칠어 보일 수 있으니 80~90% 정도로
설정합니다.

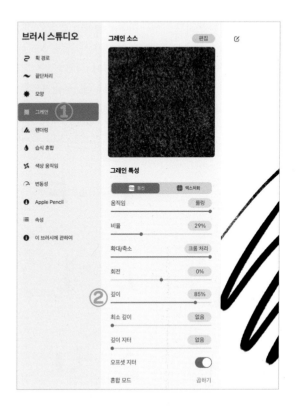

6 마지막으로 [이 브러시에 관하여] 메뉴로 가
서 브러시의 이름 부분을 눌러 변경합니다.
제작자 부분에 이름을 입력하고 그 밑에 서
명도 할 수 있습니다.

☑ [새로운 초기화 포인트 생성]은 지금 설정한 브
러시를 원본으로 설정하는 메뉴입니다. 이 브러시
의 설정을 변경해도 [브러시 초기화]를 누르면 지금
설정한 값으로 돌아옵니다.

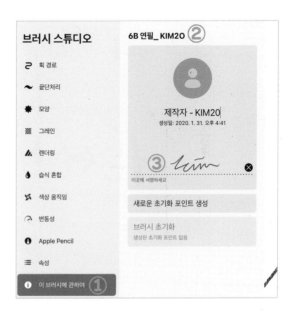

연필 브러시에 어울리는 귀여운 서체 익히기

연필 브러시는 특히 귀여운 글씨와 잘 어울립니다. 귀여운 글씨체도 다양한 스타일이 있는데 자음이 작고 모음이 통통한 스타일을 시도해보세요. 전반적으로 초성은 작게 쓰고 옆에 붙은 모음은 살짝 길게 쓰면서 아래에 붙는 모음은 짧게 써야 귀여운 느낌이 잘 살아납니다. '커스텀 6B연필' 브러시가 '동글동글' 브러시와 어떻게 다른지 비교해보고 문구에 어울리는 브러시를 선택해 문장을 써보세요.

가 냐 더 려

모 묘 수 유

즈 치 콰 뭐

픠 회

너는 정말 예쁘구나

너는 정말 예쁘구나

예제 파일 5-1번

148

밤은참많기도하더라

밤은참많기도하더라

이상, 〈아침〉

자그러면내내어여쁘소서

자그러면내내어여쁘소서

이상, 〈이런 시〉

달조각을주우러숲으로가자

달조각을주우러숲으로가자

윤동주, 〈반딧불〉

브러시 동글동글(p.28), 커스텀 6B연필(p.145) 예제 파일 5-2번

오늘밤에도
별이바람에
스치운다

오늘밤에도
별이바람에
스치운다

윤동주, 〈서시〉

브러시 동글동글(p.28), 커스텀 6B연필(p.145) **예제 파일 5-3번**

사막이아름다운건
어딘가에우물이
숨어있기때문이야

사막이아름다운건
어딘가에우물이
숨어있기때문이이ㄷ

생 텍쥐페리,《어린왕자》

황혼이 짙어지는
길모금에서
하루종일
시들은 귀를
가만히 기울이면
땅거미
옮겨지는
발자취소리
발자취소리를
들을수 있도록
나는 총명했던가요

윤동주, 〈서시〉

브러시 커스텀 6B연필(p.145) 예제 파일 5-5번

으스름히
안개가흐른다—
거리가
흘러간다—
저전차,자동차
모든바퀴가
어디로흘러워
가는것일까?
청박할
아무항구도없이
가련한
많은사람들을싣고서
안개속에
잠긴거리는

생 텍쥐페리, 《어린왕자》

아날로그 스타일 종이 배경 만들기

1 실제 종이 위에 쓴 것 같은 느낌을 주기 위해 종이 사진을 아이패드에 준비한 뒤 갤러리 화면에서 [+] 버튼을 눌러 원하는 사이즈의 캔버스를 엽니다. 여기서는 [스크린 크기]로 열었습니다.

☑ 언스플래시(unsplash.com) 사이트에서 'paper'로 검색해 마음에 드는 질감의 배경을 다운받습니다. 'texture'로 검색해도 재미있는 질감의 이미지를 많이 볼 수 있습니다.

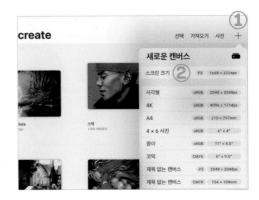

2 [동작] 버튼을 누르고 [추가]-[사진 삽입하기]를 선택해 다운받은 종이 이미지를 불러옵니다.

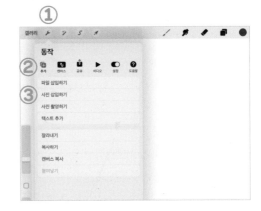

3 종이 이미지가 캔버스에 꽉 차도록 크기를 조절합니다.

4 [레이어] 창에서 [+] 버튼을 눌러 새로운 레이어를 추가하고 글씨를 씁니다. 자연스러운 느낌을 내려면 레이어의 블렌딩 모드를 조정합니다. 글씨 레이어의 [N]을 누르면 '보통(Normal)'을 의미하는 'N'으로 설정된 것을 다른 모드로 변경할 수 있습니다.

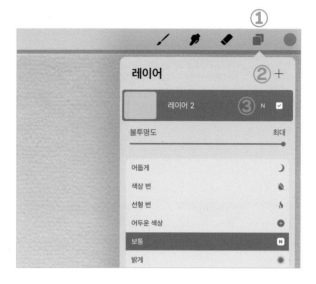

5 '곱하기(M)'로 블렌딩 모드의 설정을 변경하면 더 자연스러운 느낌을 살릴 수 있습니다.

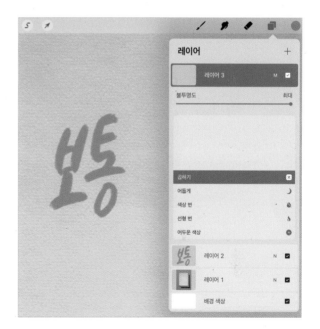

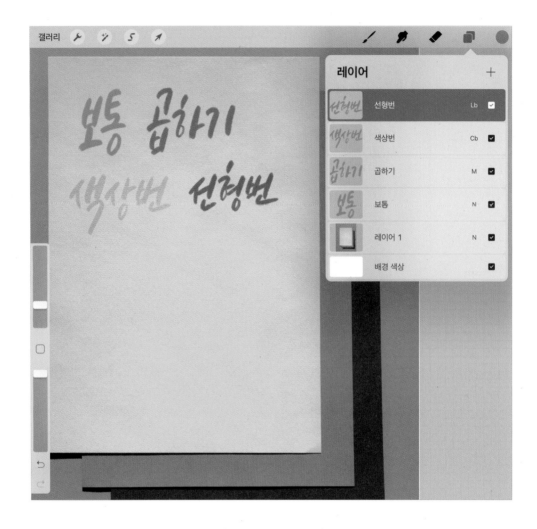

PLUS TIP 블렌딩 모드 비교해보기

+ 블렌딩 모드는 레이어가 겹쳐서 표현되는 방식을 뜻합니다. 보통(N)과 곱하기(M)를 비교해보면 '보통'은 이미지가 불
 투명하게 쌓이고 '곱하기'는 이미지가 투명하게 쌓입니다. '곱하기'는 셀로판지를 겹쳐 놓는 것과 같다고 보면 됩니다.
 따라서 '곱하기'를 선택하면 연필 질감과 종이의 질감이 동시에 보이기 때문에 더욱 실감이 날 수 있어요.
 사용한 종이 이미지의 질감과 색상에 따라 느낌이 달라지니 번갈아 적용해 비교해보는 것이 좋습니다. 자주 사용하는
 4가지 모드를 비교하기 좋게 써봤어요. 모두 같은 밝은 회색으로 썼지만 다르게 표현되는 것을 확인할 수 있습니다.
 블렌딩 모드에는 정답은 없고, 각자의 취향에 맞게 선택하면 됩니다.

**연필 브러시와 페이퍼 바탕으로
아날로그 스타일 만들기**

사랑은 우리를
행복하게
해주기위해서
존재하는것이아니라
우리가고뇌와
인고속에서
얼마나강할수있는지를
보여주기위해서
존재하고있다고
나는 믿는다

헤르만 헤세

브러시 커스텀 6B연필(p.145) 예제 파일 5-7번

기본 브러시
응용하기

프로크리에이트에 기본으로 들어 있는 브러시를 캘리그라피에 적합하게 바꾸고 브러시에 어울리는 글씨체로 써보는 연습을 해요. 처음에는 브러시 설정이 막막하게 느껴질 수 있기 때문에 책의 가이드를 따라 하면서 설정에 따라 브러시가 어떻게 변하는지 익혀나가길 권합니다. 같은 브러시로 보여도 설정값이 다른 경우도 있고, 1가지 설정만 바꿔도 느낌이 완전히 달라지기도 합니다. 브러시 설정에 정답은 없으니 자유롭게 변형하면서 나만의 브러시를 만들어보세요.

여기서는 브러시 중에서 [그리기]의 '블랙번', [잉크]의 '드라이 잉크', [서예]의 '분필', [빛]의 '라이트 펜'의 기본 설정을 캘리그라피에 적합한 붓으로 변경해볼게요.

✦ 브러시 설정 변경할 때 참고하세요!

- 기존 브러시를 변경해 새로운 브러시를 만들 때는 우선 왼쪽으로 밀어 복제를 한 뒤 [나만의 브러시] 세트로 가져옵니다.
- 얇은 선이 흐리게 표현되어 잘 보이지 않는 브러시는 가독성이 떨어질 수 있으니 선명도를 높여줍니다.
- 브러시의 두께 변화가 너무 없으면 글씨를 쓰기 어려우니 적절히 조절합니다.
- 선 끝이 너무 뾰족하거나 너무 뭉툭하게 표현되는 경우 어색할 수 있으니 적절하게 조절합니다.
- 채색용 브러시의 경우 기본 브러시 크기가 큰 경우가 많으니 적절하게 조절합니다.

커스텀 블랙번 브러시

[그리기] 세트에 있는 '블랙번'은 물감을 묻힌 붓처럼 선이 진하고 거칠게 표현되는 붓입니다. 끝이 뭉툭하고 중간중간 갈라지는 선이 있기 때문에 거친 느낌을 내고 싶을 때 사용하기 좋습니다. 기울기가 적고 획의 굵기가 다양한 글씨와 잘 어울립니다.

주로 채색을 할 때 쓰는 붓이라 기본 설정에서 브러시 크기가 크기 때문에 다른 브러시들과 비슷한 크기로 조정해볼게요. 또한 얇은 선일 때 많이 흐려져서 가독성이 떨어지는 점을 수정해볼게요.

1 [브러시 라이브러리]의 [그리기] 세트에서 '블랙번' 브러시를 선택해 왼쪽으로 밀어 복제합니다. [나만의 브러시]로 가져온 뒤 한 번 더 터치해 [브러시 스튜디오]로 진입합니다.

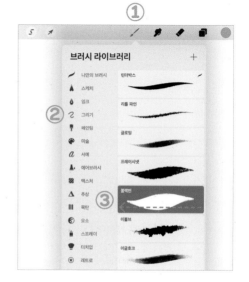

2 [브러시 스튜디오]에서 [Apple Pencil]을 선택해 흐름을 50~60% 사이로 설정합니다. 선이 얇아져도 많이 흐려지지 않게 해줍니다.

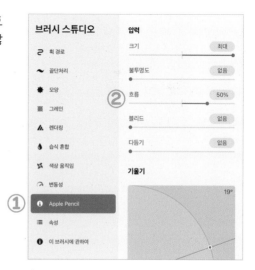

3 [속성]에서 최대 크기 100%, 최소 크기 약 5%로 설정하면 다른 브러시들과 크기를 비슷하게 맞출 수 있습니다.

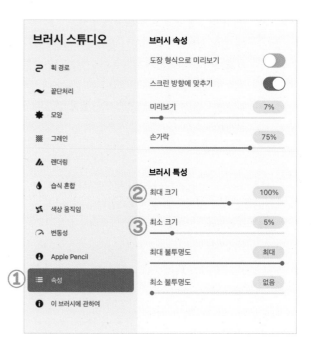

4 [획 경로] 버튼으로 들어가 [StreamLine] 값을 약 20%로 설정하면 선을 매끄럽게 표현할 수 있습니다.

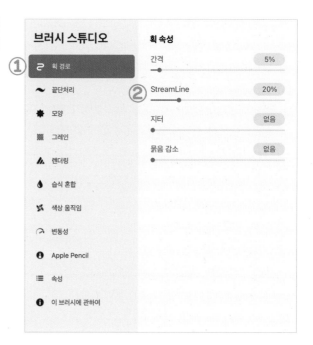

브러시 커스텀 블랙번(p.159) 예제 파일 5-8번

커스텀 드라이 잉크 브러시

'드라이 잉크' 브러시는 날렵한 느낌으로 끝을 가늘게 빼서 쓰고 싶을 때 사용하기 좋은 브러시입니다. 기울기를 주고 선을 가늘게 빼서 쓰면 가볍게 날아갈 듯한 느낌을 주는 글씨체로 완성할 수 있습니다. 힘을 약하게 줬을 때 선 표현이 거의 되지 않고 굵기 조절이 어려운 점을 수정해보겠습니다.

1 [브러시 라이브러리]의 [잉크] 세트에서 '드라이 잉크' 브러시를 선택해 왼쪽으로 밀어 복제합니다. [나만의 브러시]로 가져온 뒤 한 번 더 터치해 [브러시 스튜디오]로 진입합니다.

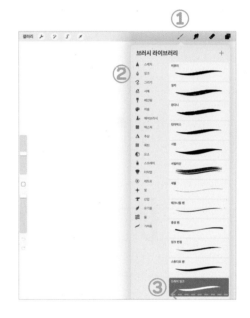

2 [브러시 스튜디오]에서 [Apple Pencil]을 선택해 힘을 약하게 줘도 선 표현이 잘되도록 [블리드] 값을 약 10% 정도로 낮춰줍니다.

3 선의 굵기 조절을 용이하게 하기 위해 [압력]에 따른 [크기]를 약 70%로 조정합니다.

4 선을 매끄럽게 표현하기 위해 [획 경로] 버튼으로 들어가 [StreamLine] 값을 20% 내외로 설정합니다.

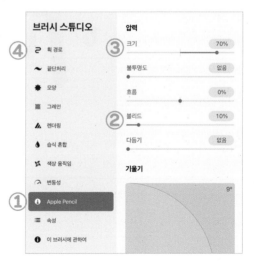

나무가 춤을 추면
바람이 불고
나무가 잠잠하면
바람도 자오

윤동주, 〈나무〉

브러시 커스텀 드라이 잉크(p.162) 예제 파일 5-9번

커스텀 분필 브러시

기본 '분필' 브러시는 이름처럼 분필의 질감이 살아있는 브러시로 아날로그한 느낌을 낼 수 있으며 다양한 글씨체와 잘 어울리는 브러시예요. 끝이 너무 뾰족한 편이라 좀 더 자연스럽게 바꿔줍니다.

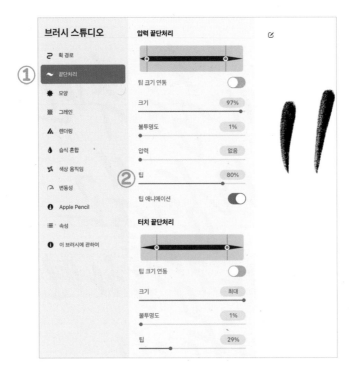

1 [브러시 라이브러리]의 [서예] 세트에서 '분필' 브러시를 선택해 왼쪽으로 밀어 복제합니다. [나만의 브러시]로 가져온 뒤 한 번 더 터치해 [브러시 스튜디오]로 진입합니다.

2 [끝단처리] 버튼을 선택하고 [압력 끝단처리]에서 [팁] 부분의 수치를 약 80%로 설정합니다.

☑️ 끝부분의 뭉툭한 정도를 조절하는 기능을 합니다.

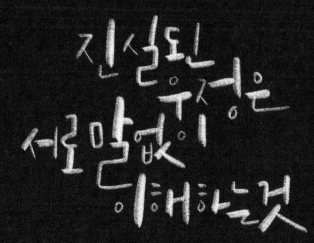

처마밑에
시래기다래미
바삭바삭
추워요

윤동주, 〈겨울〉

진실된
우정은
서로말없이
이해하는것

브러시 커스텀 분필(p.164) 예제 파일 5-10번

'라이트 펜'은 어두운 배경에 쓰면 더욱 매력을 발산하는 브러시입니다. 한글을 쓰기엔 너무 끝이 날카로우니 살짝 부드럽게 변경해볼게요. 이 브러시는 빛이 나는 특성 때문에 힘을 많이 주면 글씨가 뭉개지는 특성이 있어요. 힘을 뺀 가는 선 위주의 날렵한 글씨와 잘 어울립니다.

1 [브러시 라이브러리]의 [빛] 세트에서 '라이트 펜' 브러시를 선택해 왼쪽으로 밀어 복제합니다. [나만의 브러시]로 가져온 뒤 한 번 더 터치해 [브러시 스튜디오]로 진입합니다.

2 [끝단처리] 버튼을 선택하고 [압력 끝단처리]에서 [팁] 부분의 수치를 약 80%로 설정합니다.

3 [속성] 버튼에서 최대 크기 약 90%, 최소 크기 약 5%로 설정합니다.

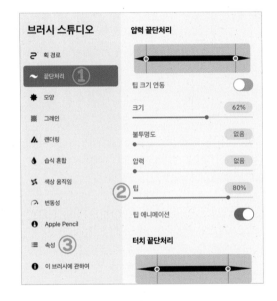

4 매끄러운 선을 위해 [획 경로] 버튼으로 들어가 [StreamLine] 값을 약 20%로 설정합니다.

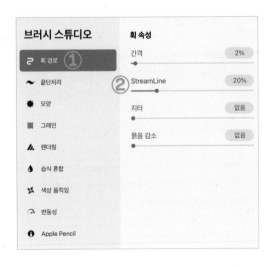

어느날아침
이슬에젖은
푸른밭을거니는
내존재가
하도귀한것같아
들국화꺾어들고
아름다운아침을
종다리처럼
노래하였고

노천명, 〈구름 같이〉

브러시 커스텀 라이트 펜(p.166) 예제 파일 5-11번

나만의 브러시
만들기

캘리그라피에 적합한 브러시는 선 표현이 잘 되고 글씨가 잘 보이며 실제 도구와 비슷한 느낌을 낼 수 있어야 합니다. 브러시 개발은 상당히 많은 시간을 투자하고 연구해야 하는 전문적인 영역입니다. 여기서 다루는 내용을 위주로 조정해보면서 원리를 익히고 차근차근 본인 손에 맞는 브러시를 개발해보세요.

[브러시]에서 [+] 버튼을 누르면 브러시를 새롭게 만들 수 있습니다. [브러시 스튜디오]에서 구성 요소를 보면 크게 [모양]과 [그레인]으로 이루어져 있습니다. 설정값을 바꾸면 개념이 달라질 수 있지만, 간단히 표현하자면 [모양]은 도구이고 [그레인]은 종이라고 볼 수 있어요. 이 2가지의 조건을 적절한 값으로 조정해서 원하는 질감의 브러시를 만듭니다.

모양의 소스 라이브러리

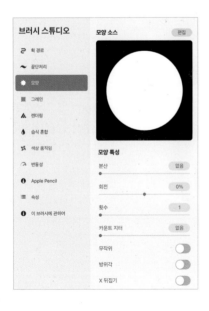

글씨가 잘 보이게 하려면 [모양] 설정을 잘해주어야 합니다. [분산]의 수치를 0%로 하면 부자연스러울 수 있어요. [무작위]를 켜게 되면 획을 시작할 때마다 시작점의 모양이 달라집니다. 상황에 따라 조정해주세요.

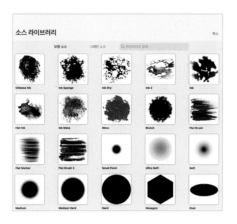

[모양 소스] 옆의 [편집] 버튼을 누르면 모양 소스를 바꿀 수 있습니다. [가져오기] 버튼을 누르면 여러 곳에서 이미지를 가져올 수 있어요. [소스 라이브러리]를 눌러보면 앱에서 기본적으로 제공하는 다양한 소스가 있습니다.

그레인의 소스 라이브러리

[그레인]도 [모양]과 마찬가지로 여러 곳에서 이미지를 가져올 수 있고, 소스 라이브러리에서 기본적으로 제공하는 소스를 선택해 활용할 수 있습니다. [그레인] 버튼을 누르고 [편집], [가져오기] 순으로 선택해 [소스 라이브러리]에 들어갑니다. 같은 소스를 이용해도 설정값에 따라 다른 브러시를 만들 수 있으니 다양하게 활용해보세요.

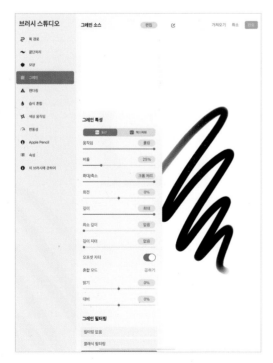

커스텀 목탄 브러시

목탄은 연필보다 좀 더 거친 느낌이 나면서 아날로그 스타일을 연출할 수 있습니다. 브러시 세트 중 [목탄] 세트가 있지만, 글씨보다 그림에 적합하기 때문에 캘리그라피 하기 좋은 목탄 질감의 브러시를 만들어볼게요.

1 [브러시]로 들어가 [+] 버튼을 눌러 [브러시 스튜디오]에 진입합니다.

2 [브러시 스튜디오]의 [모양] 버튼을 선택하고 [모양 소스]의 [편집]을 누릅니다.

3 [모양 편집기]에서 [가져오기]를 누르고 [소스 라이브러리]로 들어갑니다.

4 [소스 라이브러리]에서 [Charcoal Shards]를 선택합니다.

☑ 상단에서 이름으로 검색도 가능합니다.

5 예시 이미지와 같이 바탕이 검고 소스 이미지는 하얀색이어야 합니다. 배경이 하얀색일 경우에는 두 손가락으로 이미지를 터치해 흑백을 반전시킵니다. [완료]를 눌러 빠져나옵니다.

6 [모양 특성]에서 [분산]의 수치를 약 25%로 설정합니다. 분산 값을 높여줄수록 선의 모양이 랜덤한 각도로 나오게 되며, 선의 가장자리가 덜 인위적으로 자연스럽게 표현됩니다.

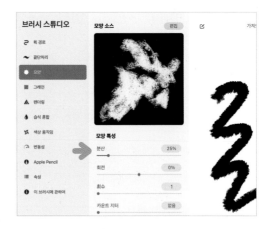

7 [그레인] 버튼을 선택하고 [그레인 소스]의 [편집]을 누릅니다. [그레인 편집기]에서 [가져오기]를 누르고 [소스 라이브러리]로 들어갑니다.

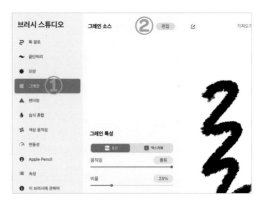

8 [소스 라이브러리]에서 [Bonobo]를 선택합니다.

9 [Bonobo] 소스는 하얀색이 더 많이 보여야 자연스러우니 검은색이 더 많이 보인다면 두 손가락으로 터치해 반전시킵니다. 그레인도 모양과 마찬가지로 하얀 부분만 눈에 보이게 됩니다. [완료]를 눌러 빠져나옵니다.

10 [Apple Pencil]을 선택해 [압력]의 [크기]를 약 60%로 설정합니다. 목탄이라는 재료의 특성상 선의 굵기 변화가 심하지 않기 때문에 60%면 충분합니다.

☑ 굵기 변화가 잘 표현되는 브러시를 만들려면 [Apple pencil] 버튼에서 [압력]에 따른 [크기]의 수치가 60% 이상으로 높아야 합니다.

11 [획 경로] 버튼에서 [StreamLine]을 15~20% 사이로 설정합니다.

☑ [StreamLine]은 선을 자동으로 매끄럽게 만들어주는 기능으로 20% 이상으로 설정하면 한글을 쓸 때 불편할 수 있습니다.

생일축하해

따뜻한우리집

좋은일만있을거예요

자갈실은화물차가
자그마한기적을울리면서
우리곁으로지나갑니다—

이상, 〈슬픈 이야기〉

브러시 커스텀 목탄 브러시(p.170) 예제 파일 5-12번

내 가슴에선
자정없이
장미가 뜰거지고
멸쩡하니 바보가되어
서잇읍니다 ─
흙바람이 오래를 끼엿고는
껄껄 웃으며
달아납니다 ─
이시각에 어디메서
누가 우나봅니다 ─

노천명, 〈아름다운 새벽을〉

브러시 커스텀 목탄 브러시(p.170) 예제 파일 5-13번

Creating Project

캘리그라피를
활용한
굿즈 디자인
프로젝트

디지털 캘리그라피의 꽃은 다양한 이미지와 캘리그라피를
결합해 나만의 디자인 작품을 만드는 것이 아닐까 해요.
밋밋했던 사진에 감성을 불어넣는 것은 물론
달력, 엽서, 포스터 등 다양한 굿즈를 제작할 수 있으니까요.
소개한 작품들을 차근차근 따라 해보고
나만의 프로젝트에도 도전해보세요!

포스터 달력
만들기

예제 파일 6-1, 6-2번

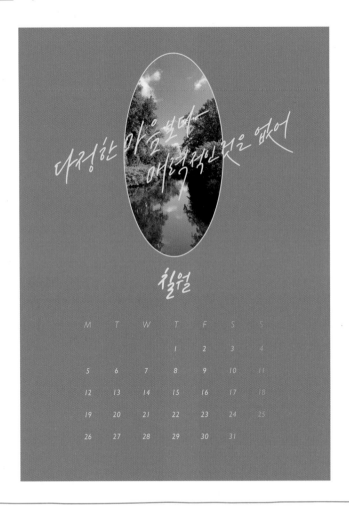

계절에 어울리는 사진과 날짜, 요일을 기입해서 달력을 만들어볼게요. 캔버스를 A4 사이즈로 만들면 일반 프린터기로 출력해서 사용할 수 있답니다.

선택 영역에 사진 노출하기

1 A4 사이즈의 캔버스를 열고 [동작] 버튼에서 [추가]-[사진 삽입하기]로 들어가 달력에 넣고 싶은 사진을 불러옵니다. 아래에 달력 자리를 고려해 손가락으로 사진 크기와 위치를 적절하게 조정합니다.

동작

2 [레이어] 창에서 [+] 버튼을 눌러 새로운 레이어를 추가합니다. [올가미] 버튼을 눌러 하단의 [타원]을 선택하고 [색상 채우기]를 파랗게 활성화합니다.

3 색이나 위치는 신경 쓰지 말고 사진을 넣고 싶은 크기만큼 타원을 만듭니다. [화살표] 버튼을 누른 뒤 하단의 [스냅]으로 들어가 [스냅]을 파랑게 활성화합니다.

4 손가락으로 원의 위치를 조금씩 이동해 노란 선이 뜨는 중앙에 오도록 합니다.

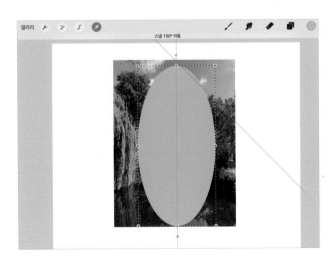

5 [레이어] 창을 열고 사진 레이어를 손가락으로 누르고 드래그해서 타원 레이어보다 위로 가도록 이동시킵니다.

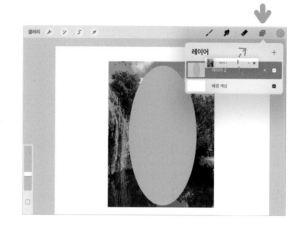

6 사진 레이어를 눌러 클리핑 마스크로 만들어 줍니다.

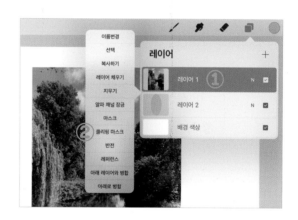

7 [화살표] 버튼을 누르고 원하는 구도가 나올 때까지 타원 안의 사진 위치를 움직여 조정합니다.

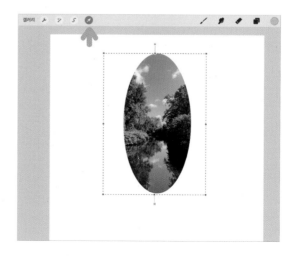

테두리 만들기

1 사진에 테두리를 만들어볼게요. 타원 레이어를 왼쪽으로 밀어서 복제한 뒤 아래에 있는 타원 레이어를 선택합니다.

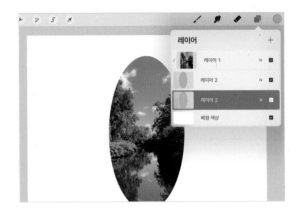

2 [조정] 버튼을 눌러 [가우시안 흐림 효과] – [레이어]를 선택합니다.

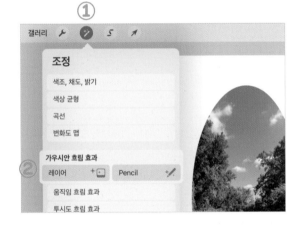

3 손가락으로 화면을 좌우로 슬라이드해 2.5% 정도로 흐림 효과를 적용합니다.

4 [레이어] 창을 열어 효과를 적용한 레이어를
 왼쪽으로 밀어서 4번 복제해 총 5개의 레이
 어를 만듭니다.

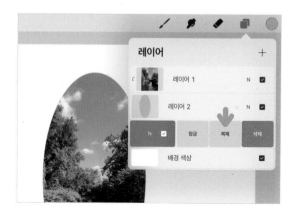

5 맨 위에 있는 타원 레이어를 제외한 5개의
 타원 레이어를 한꺼번에 꼬집어 합칩니다.

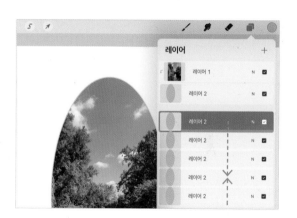

6 합친 타원 레이어를 다시 4번 복제해 총 5개
 의 레이어로 만든 다음 한꺼번에 꼬집어 합
 치면 사진에 얇은 테두리가 생깁니다.

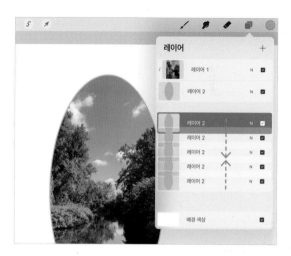

7 테두리 레이어를 파랗게 선택한 상태로 [+] 버튼을 눌러 새로운 레이어를 추가합니다. 새로 만든 레이어를 눌러서 클리핑 마스크로 만듭니다.

☑ 테두리의 색을 지정하기 위해 클리핑 마스크 레이어를 만들어줍니다.

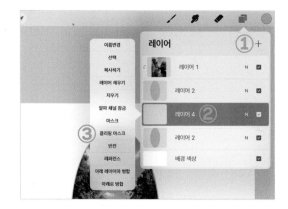

8 [색상] 버튼을 눌러 원하는 색을 골라 화면으로 끌어와 테두리 색을 변경합니다.

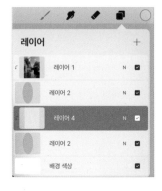

PLUS TIP

+ 여기까지 하고 [레이어] 창을 열어보면 배경 색상을 제외하고 총 4개의 레이어를 확인할 수 있습니다.

달력에 넣을 글씨 쓰기

1 [레이어] 창의 맨 아래에 있는 [배경 색상]을 눌러 어울리는 색으로 설정합니다. 맨 위의 레이어를 선택한 상태에서 [+] 버튼을 눌러 가이드 선을 그릴 새로운 레이어를 추가합니다.

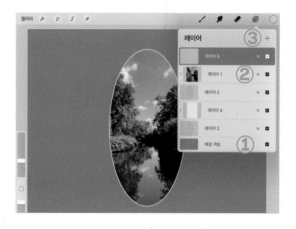

2 가로로 사선을 2줄 긋고 레이어의 [N] 버튼을 눌러 불투명도를 50% 정도로 흐리게 조절합니다.

☑ 가이드 선 p.82~84 참고. 여기서는 가로 선만 그었지만 세로 선이 필요하면 세로 선도 그어주세요.

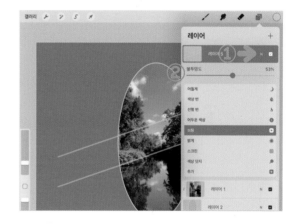

3 [+] 버튼을 눌러 새로운 레이어를 추가하고 가이드 선을 참고해 원하는 문구를 씁니다. 다 쓴 뒤에는 가이드 선 레이어를 왼쪽으로 밀어 삭제합니다.

☑ 여기서는 '동글동글' 브러시를 이용해 썼어요.

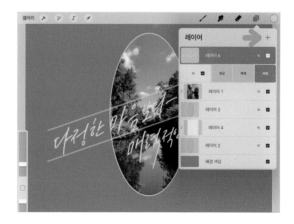

4 [화살표] 버튼을 눌러 글씨가 적당한 위치에 오도록 이동시킵니다.

☑ 노란색 선이 뜨면 가운데 위치한 것입니다.

5 같은 방법으로 새로운 레이어를 추가해 '월'을 쓰고 가운데로 이동시켜줍니다.

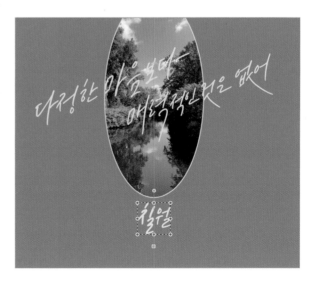

텍스트 입력 기능 사용해 날짜 넣기

1 요일과 날짜는 텍스트 입력으로 넣어볼게요. 새로운 레이어를 추가한 뒤 [동작] 버튼을 누르고 [추가] – [텍스트 추가]를 선택하면 키보드와 텍스트 창이 뜹니다.

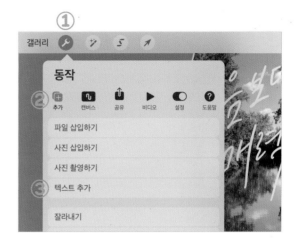

2 텍스트 창에 기존에 있는 '텍스트'라는 글자를 삭제하고 요일을 입력합니다. 여기서는 요일의 영어 첫 글자만 영문으로 입력했습니다.

☑ 폰트나 간격은 추후에 조정이 가능하므로 신경 쓰지 말고 입력해주세요.

3 글자를 다 입력한 뒤에 위치를 조정합니다. 텍스트 창 바깥의 아무 곳이나 손가락을 대고 움직이면 위치를 조정할 수 있습니다. 글자 스타일을 변경하려면 키보드 영역의 오른쪽 위에 있는 [Aa] 버튼을 누릅니다.

☑ [화살표] 버튼을 눌러 텍스트 위치를 이동시켜도 됩니다.

4 [서체]는 'Gill Sans', [스타일]은 'Light Italic'으로 설정했습니다. [크기]와 [간격 조정]은 화면을 보면서 적당하게 설정합니다.

5 [화살표] 버튼을 누르고 요일 텍스트가 노란 선이 뜨는 중앙에 오도록 위치를 조정합니다.

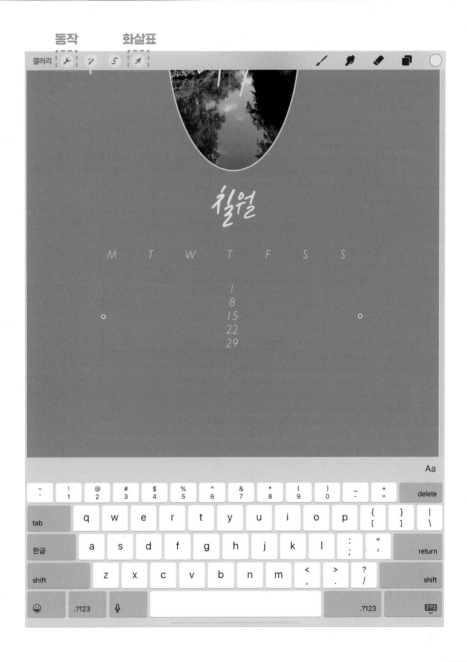

6 다시 [동작] 버튼을 누르고 [추가] – [텍스트 추가]를 선택해 날짜를 입력합니다. 키보드에서 1, ⏎, 8, ⏎, 15, ⏎, 22, ⏎, 29 순으로 7씩 더해가며 입력합니다. 1줄 입력을 마친 뒤 [화살표] 버튼을 누르고 텍스트 박스의 파란 점으로 날짜 박스의 크기와 위치를 요일 위치에 맞게 조정합니다.

7 [레이어] 창에서 날짜 텍스트가 입력된 레이어를 눌러 [텍스트 편집]을 선택하고 [Aa]를 눌러 텍스트 스타일을 변경합니다.

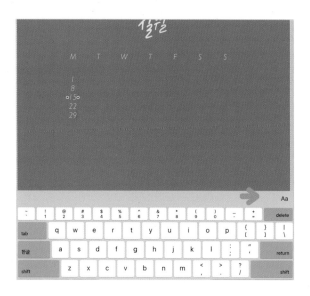

8 날짜의 [서체]는 'Gill Sans', [스타일]은 'Italic'으로 설정했습니다. 디자인에서 [크기]를 약간 줄이고 [행간]을 조정해 날짜 간의 거리를 늘여주었습니다.

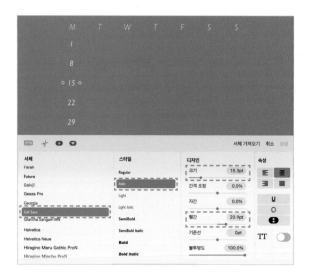

9 [레이어] 창에서 날짜가 입력된 레이어를 왼쪽으로 밀어서 6번 복제합니다.

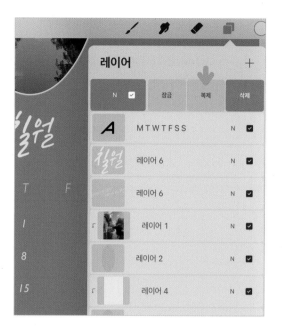

10 복제한 날짜 레이어를 하나씩 눌러 요일 아래로 자리 잡아줍니다. [레이어] 창에서 복제한 날짜 레이어를 누르고 [텍스트 편집]−[키보드]를 선택해 날짜를 수정합니다. 첫 줄이 비어있는 날짜는 ↵ 를 치고 시작하면 됩니다.

☑ [스냅]의 [자석]이 켜져 있으면 수월하게 수평을 유지하며 이동시킬 수 있습니다.

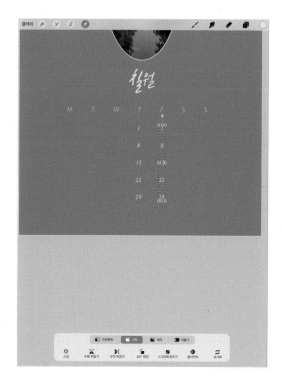

11 날짜를 모두 입력한 뒤 날짜 레이어와 요일 레이어를 하나씩 오른쪽으로 밀어 동시에 선택합니다. 오른쪽 위 [그룹]을 누르면 선택한 레이어가 한 그룹으로 만들어집니다.

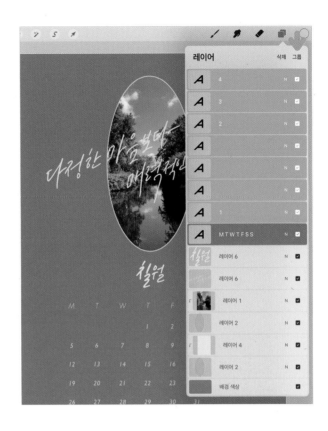

12 생성된 그룹을 왼쪽으로 밀어 복제한 뒤 그룹 하나는 오른쪽에 있는 체크박스를 해제해주세요. 체크박스가 해제된 레이어는 노출이 되지 않으며 수정해서 다른 달의 날짜를 입력해 다시 활용할 수 있습니다.

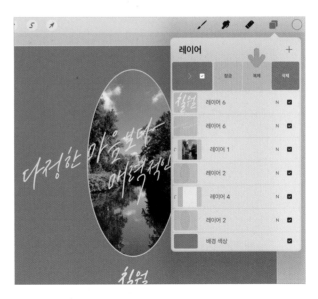

13 체크박스를 해제하지 않은 그룹을 한 번 더 눌러 [병합]을 선택해 요일, 날짜 레이어를 하나로 합칩니다.

☑ 한 레이어로 병합한 후에는 글자 수정이 불가능합니다.

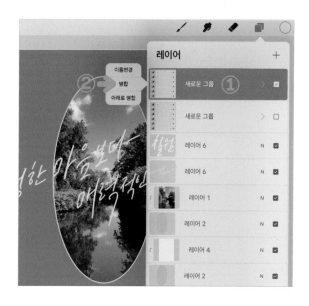

14 [화살표] 버튼을 누르고 요일, 날짜 텍스트가 노란 선이 뜨는 중앙에 오도록 위치를 조정합니다.

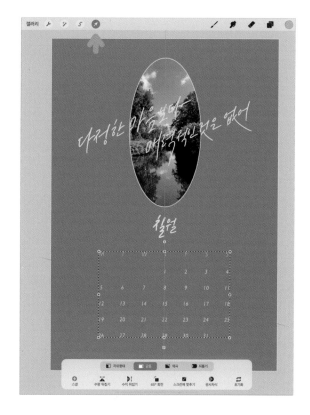

15 새로운 레이어를 추가한 뒤 레이어를 눌러 클리핑 마스크로 만듭니다.

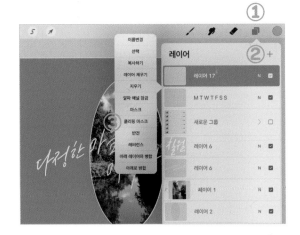

16 [색상] 버튼에서 색을 골라 토요일과 일요일 등 공휴일에 칠해서 달력을 완성합니다.

17 [동작]에서 [공유]를 누르고 [이미지 공유]에서 [PNG] 파일로 저장합니다.

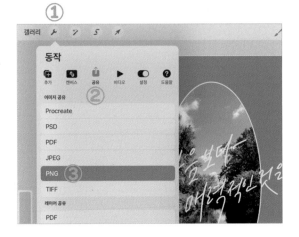

18 카카오톡, 드라이브 등 편한 방법으로 이미지 파일을 내보내거나 기기에 저장한 뒤 프린트기에 A4 사이즈로 출력합니다.

PLUS TIP

+ 레이어 복제를 이용해 사진에 원형 테두리 만드는 방법을 적용해 글씨에도 테두리를 만들 수 있어요. 다만 테두리가 깔끔하지 않을 수 있어 브러시를 활용해 보완하면 더 선명하고 완성도 높은 테두리를 만들 수 있습니다.

레이어 복제로 만든 글씨

동글동글 브러시로 보완한 글씨

기하학적 도형 문양의
엽서 만들기

기하학적인 도형을 이용해 감각적인 디자인의 엽서를 디자인해볼게요. 완성한 이미지는
온라인 인쇄 사이트에 보내서 굿즈로 제작할 수 있답니다.

1 시작 화면에서 [+] 버튼을 누르고 [새로운
캔버스] 오른쪽의 🖿 버튼을 누릅니다.

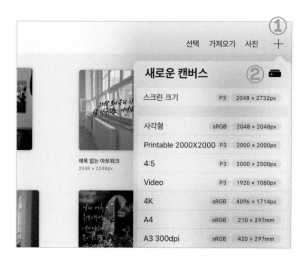

2 [사용자지정 캔버스]의 키보드에서 밀리
미터를 선택해 단위를 변경하고 너비
154mm, 높이 104mm, DPI 300으로
설정합니다.

☑ 최대 레이어 수는 아이패드 기종에 따라 다
를 수 있습니다.

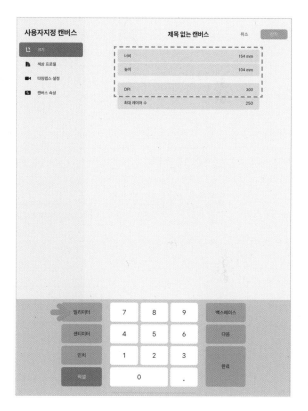

3 상단의 [제목 없는 캔버스]를 누르고 캔버스의 이름을 입력합니다.

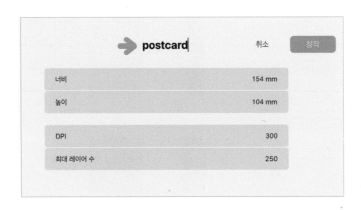

4 [색상 프로필]-[CMYK]로 들어가 가장 위에 있는 'Generic CMYK Profile'을 파랗게 선택한 상태에서 [창작]을 누르면 원하는 사이즈의 캔버스가 만들어집니다.

☑ 웹상에서는 DPI 값이 72면 충분하지만 인쇄용은 최소 300은 되어야 깨지지 않습니다. 색상 프로필의 RGB는 웹용이며 CMYK가 인쇄용입니다.

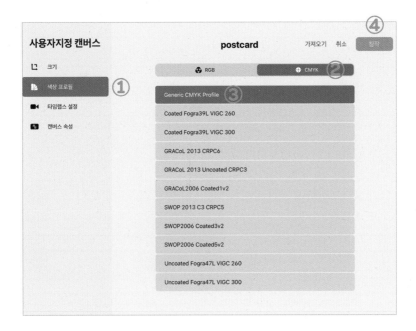

1 캔버스 상단의 [올가미] 버튼을 누르고 하단에서 [타원]을 선택해 캔버스 높이의 절반 정도 크기로 원을 그려줍니다. 펜슬로 타원을 그린 뒤 다른 한 손으로 화면을 누르고 있으면 정원으로 바뀝니다.

☑ 하단에서 [직사각형]을 선택하면 사각형으로 그릴 수 있고, [올가미]를 선택하고 모서리를 콕콕 찍으면 다각형을 그릴 수 있어요.

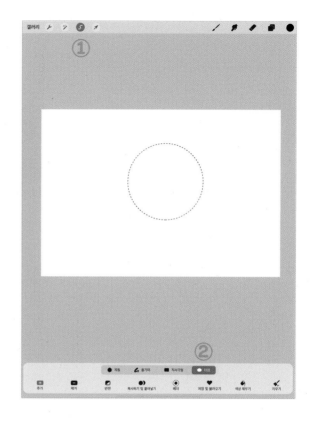

2 원을 그린 뒤 [색상] 버튼을 눌러 아무 색상이나 빗금이 없는 영역으로 끌어와 원 내부를 채웁니다.

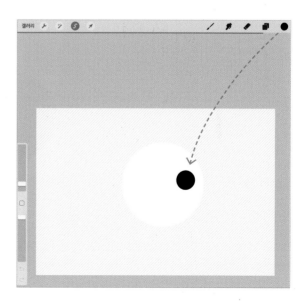

3 [화살표]를 두 번 눌러 빗금이 사라지
게 한 뒤 원이 캔버스의 왼쪽 상단에
위치하도록 옮겨줍니다.

☑ 캔버스와 원이 닿는 부분에 노란색 가이
드 선이 나오면 바른 위치입니다. 만약 가이
드 선이 나오지 않는다면 [스냅]이 파랗게
활성화되어있는지 확인해 주세요.

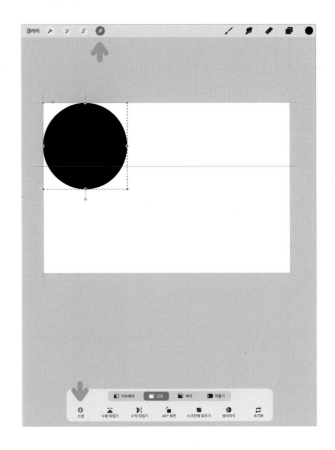

4 원의 오른쪽 아래의 파란점을 잡고 노
란색 가이드 선이 나올 때까지 캔버스
의 절반 높이로 크기를 조정합니다.

☑ 하단의 [균등]이 파랗게 활성화된 상태
에서 크기를 조정합니다.

5 크기 조정을 마쳤다면 원이 캔버스 왼쪽 끝 가운데 높이에 위치하도록 노란색 가이드 선이 나올 때까지 똑바로 내립니다.

6 [레이어] 창을 열어 원이 그려져 있는 레이어를 왼쪽으로 밀어 복제합니다.

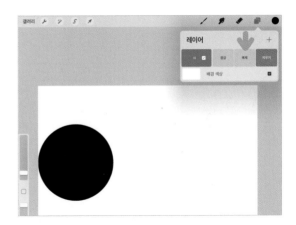

7 복제된 레이어를 선택한 상태에서 [화살표] 버튼을 누르고 원이 절반만 남도록 위로 올려줍니다.

☑ 캔버스 위와 왼쪽 끝에 노란색 가이드 선이 나오면 바른 위치입니다.

8 한 번 더 [레이어] 창을 열어 가운데 원이 그려져 있는 레이어를 왼쪽으로 밀어 복제한 뒤 절반만 남도록 아래로 내립니다. [레이어] 창을 열어 원 레이어 3개를 꼬집어 하나로 합칩니다.

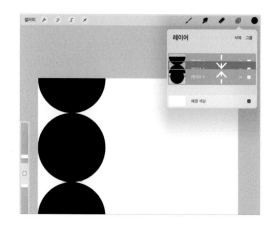

9 합친 레이어를 왼쪽으로 밀어 복제한 뒤 레이어 1개는 체크박스를 해제해 끄고 체크박스가 켜진 레이어를 선택합니다.

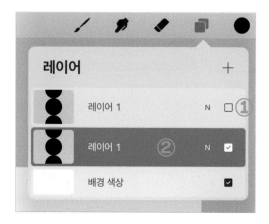

10 [화살표] 버튼을 누르고 캔버스 왼쪽 끝에 노란색 가이드 선이 뜰 때까지 원을 이동시켜 절반으로 잘라줍니다.

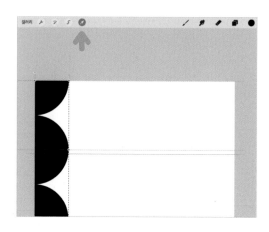

11 **9**에서 체크박스를 꺼둔 레이어를 켜서 방금 반원으로 자른 레이어의 바로 옆으로 이동해 붙여줍니다. [레이어] 창에서 가장 왼쪽에 있는 도형의 레이어를 선택해 왼쪽으로 밀어 복제합니다.

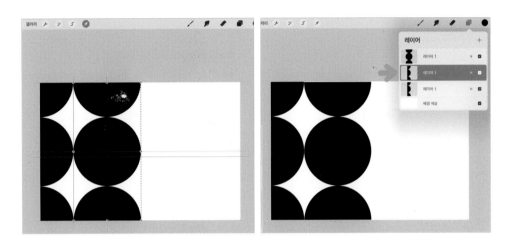

12 [화살표] 버튼을 누르고 하단의 [수평 뒤집기]를 선택한 뒤 뒤집힌 반원을 오른쪽으로 이동해 붙여줍니다.

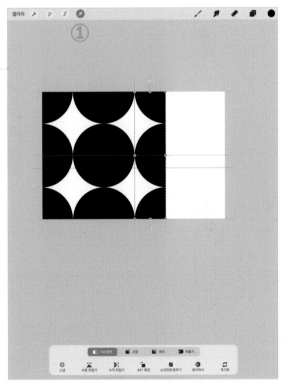

13 [레이어] 창에서 모든 레이어를 꼬 집어 하나로 합칩니다.

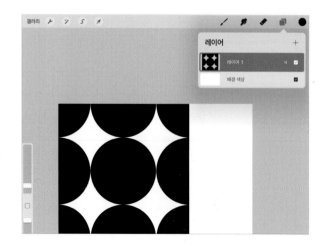

14 [화살표] 버튼을 누르고 하단의 [자 유형태]를 파랗게 활성화한 상태에 서 오른쪽 가운데 점을 잡고 오른쪽 으로 끌어서 원이 화면에 꽉 차게 만 들어줍니다.

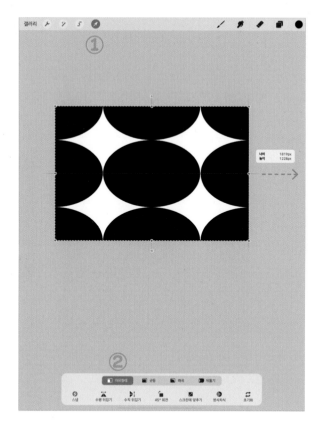

15 [레이어] 창에서 [+]를 눌러 새로운 레이어를 하나 추가한 뒤 [색상]에서 아무 색이나 골라 채워줍니다.

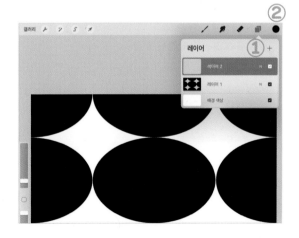

16 [레이어] 창에서 도형이 있는 레이어를 눌러 [선택]을 누릅니다.

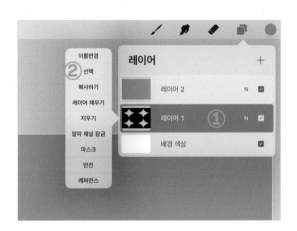

17 [레이어] 창에서 도형 레이어의 체크박스를 해제해 끄고 색상을 채운 레이어를 선택합니다.

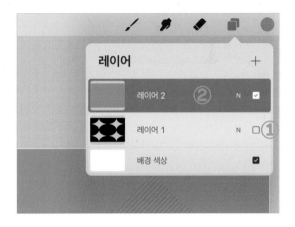

18 [화살표] 버튼을 누르고 선택된 부분을 캔버스 밖으로 밀어 삭제하면 캔버스에 반짝이 모양 4개가 남습니다.

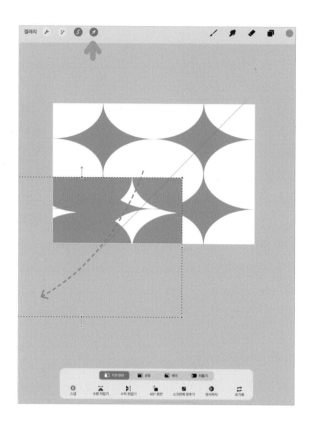

19 [동작] 버튼에서 [추가]–[사진 삽입하기]를 선택해 사진을 불러옵니다. 사진 레이어를 반짝이 모양 레이어 아래로 옮깁니다.

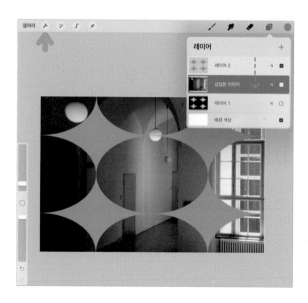

20 [레이어] 창에서 [+]를 눌러 새로운 레이어를 추가한 뒤 클리핑 마스크로 만듭니다. [색상]에서 사진과 어울리는 색을 골라 반짝이의 색을 바꿉니다.

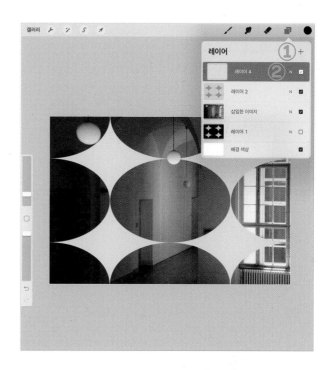

21 새로운 레이어를 추가한 뒤 반짝이와 같은 색으로 글씨를 쓰고 모든 레이어를 함께 꼬집어서 합칩니다.

☑ 병합 후에는 수정이 불가능하니 신중하게 살펴보고 합쳐주세요.

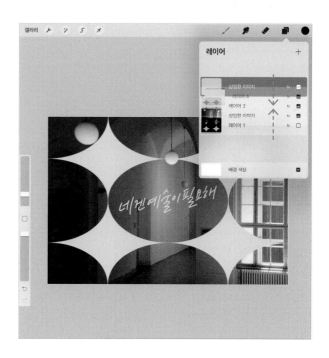

엽서 뒷면 디자인

1 엽서의 뒷면을 꾸미기 위해 [레이어] 창에서 [+] 버튼을
눌러 새로운 레이어를 추가합니다. 바탕은 반짝이와 같
은 색으로 채우고 모서리마다 곡선을 자유롭게 그었습
니다.

2 [동작] 버튼을 누르고 [캔버스]에서 [그리기 가이드]를
파랗게 켜줍니다.

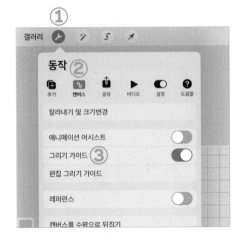

3 가이드를 참고해 3칸에 하나씩 줄을 그었습니다.

☑ 예시는 손맛을 살려 선을 조금 비뚤비뚤하게 그었습니다. 선을
긋고 펜슬을 떼지 않으면 직선으로 그어지고, 그 상태로 다른 한
손으로 화면을 누르면 수평선을 만들 수 있습니다.

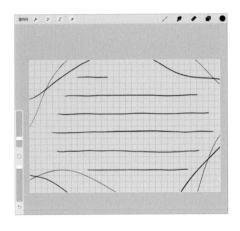

4 뒷면을 꾸밀 때 레이어를 여러 개 사용했다
면 꼬집어서 하나로 합칩니다. 최종적으로
앞면과 뒷면 레이어 1개씩. 총 2개의 레이어
가 생깁니다.

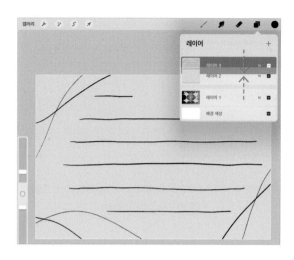

인쇄용 파일 내보내기 및 인쇄 맡기기

1 모든 레이어가 체크된 상태에서 [동작] 버튼
을 누르고 [공유]–[레이어 공유]– [PDF]
를 선택해 내보내면 레이어들이 1장씩 담긴
PDF가 생성됩니다

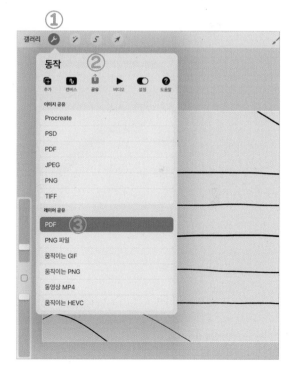

2 PDF 품질은 [최상]으로 선택하고 카카오톡, 드라이브 등 편한 방법으로 파일을 내보낸 뒤 주로 사용하는 컴퓨터에서 파일을 다운받습니다.

☑ 여기서는 [카카오톡]을 선택해 [내 프로필]로 보냈습니다.

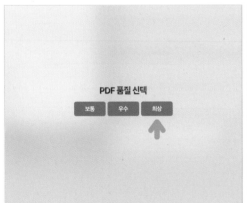

3 파일을 열었을 때 앞면과 뒷면, 2장으로 된 PDF가 나와야 합니다.

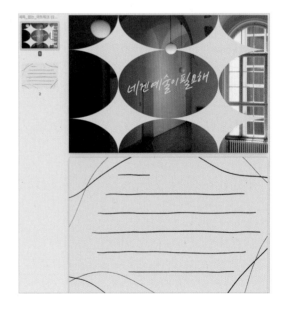

4 인쇄 전문 사이트에 접속해 상단 메뉴 중 [스테이셔너리] – [카드/엽서] – [일반 카드]를 선택합니다.

☑ 인쇄 전문 사이트인 레드 프린팅(www.redprinting.co.kr)을 이용했어요.

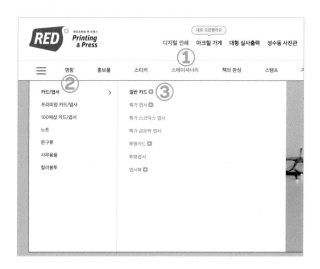

5 디자인 방향에 따라 '가로', '세로'를 선택하고 용지는 광택이 없고 질감이 살아있는 [반누보화이트], '종이선택/g수' 에서 두께는 250g으로 설정합니다. 도수는 양면으로 선택하고 규격을 입력하고 필요한 만큼 수량을 설정합니다. 파일을 업로드 한 뒤 주문제목을 쓰고 장바구니에 담아 결제합니다.

☑ [주문가능용지]를 눌러서 재질을 확인할 수 있습니다. g수는 두께를 말합니다. 보통 쓰는 A4 용지의 두께는 80g 안팎이며 스케치북은 250g 정도입니다.

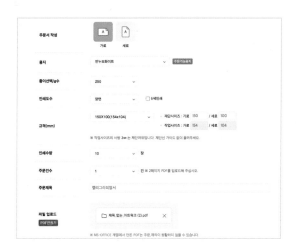

포스터 만들기

예제 파일 6-3번

허전해 보이는 사진도 캘리그라피 감성 글귀를 만나면 마치 영화 포스터처럼 눈길을 사로잡는답니다. 완성된 포스터를 출력 사이트를 이용해 인쇄까지 완료해 나만의 굿즈를 만들어볼게요.

A3 사이즈 포스터 만들기

1 시작 화면에서 [+] 버튼을 누르고 [새로
운 캔버스] 오른쪽의 🔲 버튼을 누릅니
다.

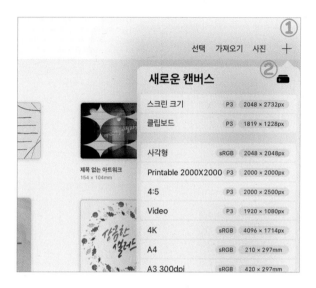

2 [사용자지정 캔버스] 상단의 [제목 없
는 캔버스]를 누르고 캔버스의 이름을
입력합니다. 아래에 있는 키보드의 밀
리미터를 눌러 단위를 변경하고 너비
301mm, 높이 424mm, DPI 300으로
설정합니다.

☑ 최대 레이어 수는 아이패드 기종에 따라
다를 수 있습니다.

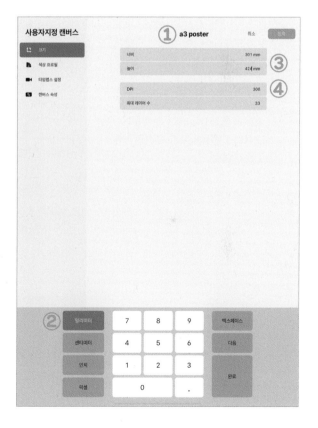

3 [색상 프로필]-[CMYK]로 들어가 가장 위에 있는 'Generic CMYK Profile'을 파랗게 선택한 상태에서 [창작]을 누르면 원하는 사이즈의 캔버스가 만들어집니다.

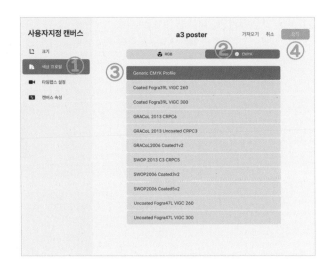

4 [동작] 버튼에서 [추가]-[사진 삽입하기]를 선택해 사진을 불러와 캔버스를 가득 채워줍니다. 해상도가 낮은 사진은 인쇄 결과물의 화질이 떨어질 수 있으니 주의합니다.

☑ 핸드폰의 사진 보정 앱에서 찍거나 보정한 사진이라면 화질이 떨어질 수 있습니다. 원본 사이즈로 저장이 되었는지 파일 상태를 확인해주세요.

5 [조정] 버튼을 눌러 [색조, 채도, 밝기]를 선택해 원하는 느낌이 나도록 색감을 조정합니다.

☑ 여기서는 색다른 느낌이 나도록 색조를 과감하게 조정했어요. 사진에 따라 값이 상이하니 마음에 드는 색감이 나오도록 설정값을 바꾸면서 조정해보세요.

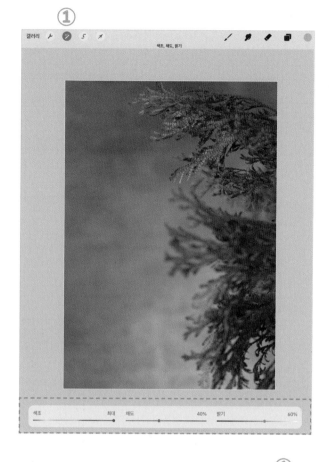

6 [레이어] 창에서 [+]를 눌러 새로운 레이어를 추가한 뒤 글씨를 씁니다. 다시 레이어를 추가해 클리핑 마스크로 설정한 뒤 글씨를 잘 어울리는 색상으로 바꿉니다.

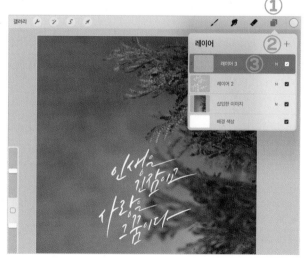

7 [동작] 버튼을 누르고 [공유] – [이미지 공
유] – [PDF]를 선택합니다.

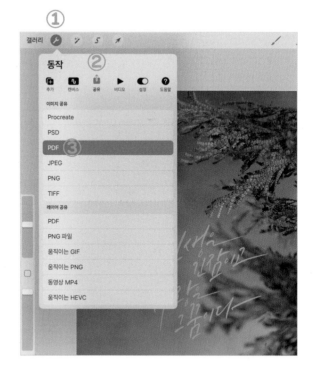

8 PDF 품질은 [최상]으로 선택하고 편한
방법으로 파일을 내보내 컴퓨터에서 다운
받습니다.

☑ 엽서와 내보내는 방법이 다르니 주의하세요.

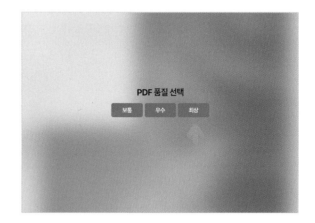

9 인쇄 전문 사이트 내에서 [홍보물] – [포스터] – [종이 포스터]를 선택합니다.

☑ 인쇄 전문 사이트인 레드 프린팅(www.redprinting.co.kr)을 이용했어요.

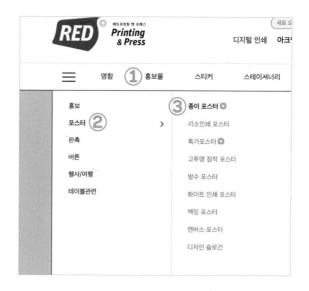

10 디자인 방향에 따라 '가로', '세로'를 선택합니다. 용지는 광택이 적고 특별한 질감 없이 무난한 [스노우]를 고르고 '종이선택/g수'에서 두께는 200g으로 설정합니다. 규격은 A3로 선택하고 수량은 필요한 만큼 설정합니다. 파일을 업로드한 뒤 주문제목을 쓰고 장바구니에 담아 결제합니다.

☑ 200g 정도면 A4 용지를 2장 합친 것보다 조금 더 두껍습니다. 인쇄 규격을 A3보다 크게 선택하면 인쇄 품질이 떨어질 수 있습니다. 더 크게 인쇄하려면 캔버스를 새로 만들어 큰 사이즈로 작업해야 합니다.

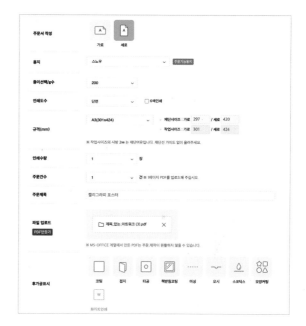

Calligraphy Artworks

일상이 특별해지는
감성
캘리그라피 〰〰〰〰〰〰

디지털 캘리그라피의 큰 매력 중 하나는

일상 기록이 더욱 즐거워진다는 것이랍니다.

지금까지 배운 기능을 활용해 만들 수 있는

다양한 아트워크를 소개해요.

예제를 따라해 보고 나만의 기록 생활을 시작해보세요.

흑백 사진으로
감성 캘리그라피 디자인 ①

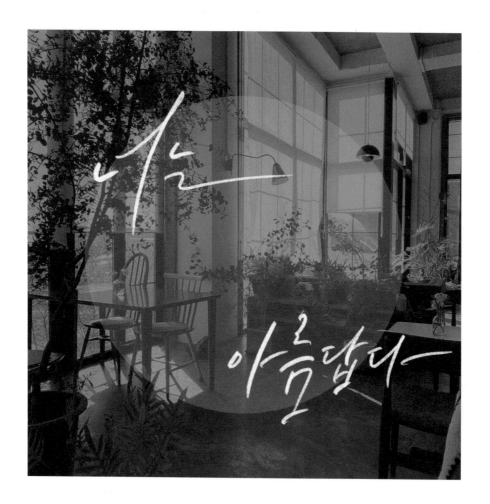

같은 사진도 색을 덜어내고 흑백 사진으로 표현하면 감성적인 느낌을 더할 수 있습니다. 기하학적인 도형으로 색을 더하면 디자인에 포인트를 줄 수 있고 캘리그라피도 더욱 돋보인답니다.

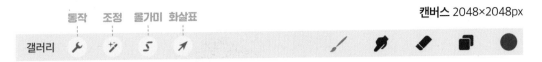

HOW TO MAKE

동작　조정　올가미　화살표

갤러리　캔버스 2048×2048px

1 흑백 사진을 불러오거나 일반 사진의 경우 [조정] – [색조, 채도, 밝기] – [레이어]로 들어가 [채도]를 최소로 설정합니다.
사진 삽입하기 p.131~132 참고

2 [올가미] 버튼을 누르고 [타원]을 선택해 원을 만들고 색을 채웁니다. [N]을 눌러 레이어 불투명도를 20%로 설정합니다.
도형 그리기 p.199 참고

3 새로운 레이어에 글씨를 씁니다.

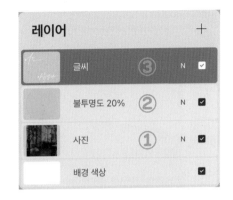

레이어				+
글씨	③	N	☑	
불투명도 20%	②	N	☑	
사진	①	N	☑	
배경 색상			☑	

> 브러시 커스텀 6B연필(p.145) **예제 파일 7-1번**

흑백 사진으로
감성 캘리그라피 디자인 ②

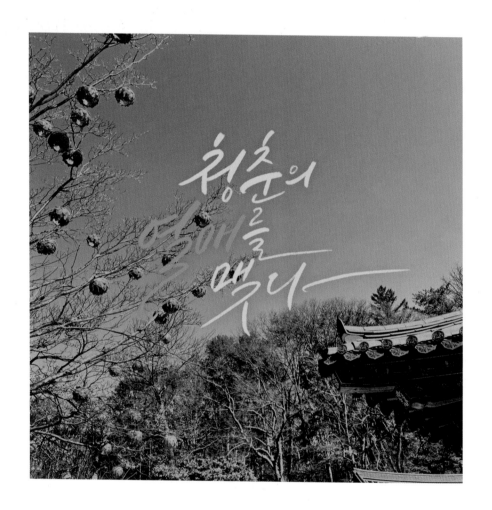

절제된 흑백 사진에 컬러풀한 캘리그라피로 포인트를 주면 글씨가 돋보이면서 감각적인
디자인을 만들 수 있답니다.

HOW TO MAKE

동작　조정　올가미　화살표

갤러리 🔧 ✨ ⟲ ↗ 　　　　🖌 　✒ ◆ ▢ ⚫

1 흑백 사진을 불러오거나 일반 사진의 경우 [조정] – [색조. 채도. 밝기] – [레이어]로 들어가 [채도]를 최소로 설정합니다.
사진 삽입하기 p.131~132 참고

2 새로운 레이어에 글씨를 씁니다.

3 글씨 레이어를 복제해 [조정] – [가우시안 흐림 효과] – [레이어]를 선택해 그림자를 만듭니다. 그림자 만들기 p.132~135 참고

4 새로운 레이어를 추가해 클리핑 마스크로 만들어 글씨와 그림자에 각각 색을 넣습니다. 클리핑 마스크 사용하기 p.91 참고

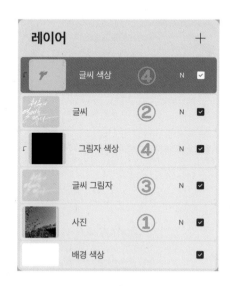

레이어　　　　　+

🖊	글씨 색상	④	N	☑
글씨	글씨	②	N	☑
⬛	그림자 색상	④	N	☑
	글씨 그림자	③	N	☑
	사진	①	N	☑
	배경 색상			☑

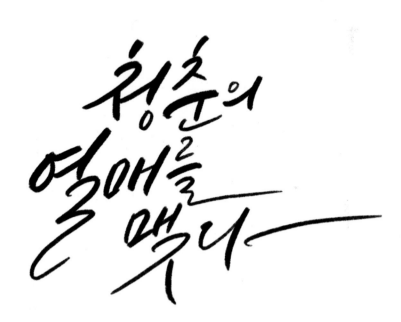

청춘의 열매를 맺니

브러시 커스텀 6B연필(p.145) **예제 파일 7-2번**

앨범 재킷 같은
감성 디자인 ①

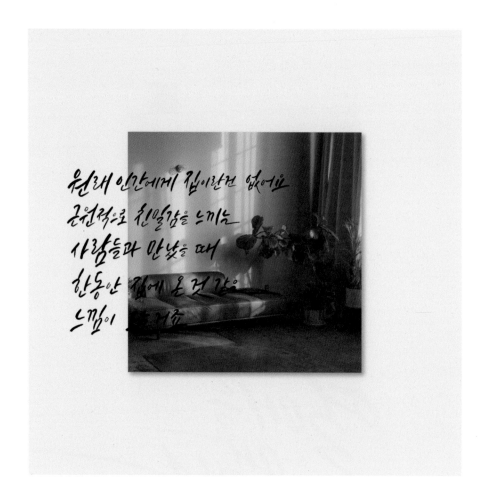

사진에 테두리를 만들어 여백을 주면 캘리그라피를 하기도 좋고 색다른 감성을 연출할 수 있답니다. 이때 사진에 살짝 음영을 더하면 더욱 자연스러운 느낌을 살릴 수 있습니다.

HOW TO MAKE

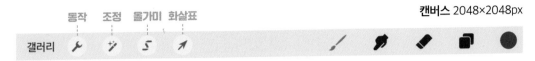

동작 조정 올가미 화살표

갤러리

캔버스 2048×2048px

1 사진을 불러와 크기와 위치를 적절히 조절합니다. 사진 삽입하기 p.131~132 참고

2 배경 색상을 설정합니다.

3 [올가미] − [직사각형]을 선택해 사진 사이즈와 동일한 검은 사각형을 만들고 [조정] − [가우시안 흐림 효과] − [레이어]를 적용해 사진 그림자를 만듭니다. 오른쪽 아래로 조금 이동시키고 [N]을 눌러 레이어 불투명도를 조절합니다. 도형 그리기 p.199 참고. 그림자 만들기 p.132~135 참고

4 새로운 레이어에 글씨를 씁니다.

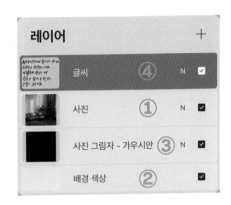

원래 인간에게 집이란건 없어요
근원적으로 친밀감을 느끼는
사람들과 만났을 때
한동안 집에 온 것 같은
느낌이 드는거죠

헤르만 헤세, 《데미안》

브러시 커스텀 6B연필(p.145) **예제 파일 7-3번**

앨범 재킷 같은
감성 디자인 ②

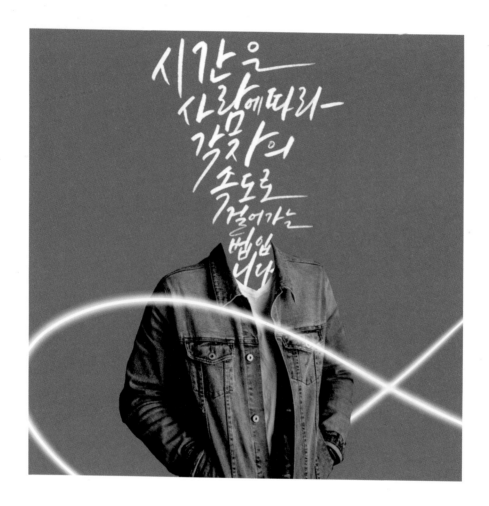

올가미 기능을 활용하면 일명 '누끼 따기'라고 하는 작업을 간단하게 할 수 있답니다. 피사체를 배경으로부터 제거해 특정 피사체만 나타나게 하는 작업이지요. 올가미 기능을 선택하고 이미지에서 필요한 부분만 선을 따라 그려준 뒤 복제하면 새로운 이미지 레이어가 만들어진답니다.

동작　조정　올가미　화살표

캔버스 2048×2048px

갤러리 🔧 ✨ S ↗ ／ 🖊 ◆ ▢ ●

1 사람의 상반신이 포함된 사진을 불러옵니다. [올가미] 기능을 이용해 사람 사진에서 옷 부분만 선택한 뒤 세 손가락으로 화면을 아래로 쓸어 [잘라내기 및 붙여넣기]를 누릅니다. 레이어 창에서 불필요한 레이어는 삭제합니다. 올가미 사용하기 p.38 참고

2 레이어 2개를 추가해 사람 레이어의 위아래로 위치시키고 [빛] 세트의 '라이트 펜' 브러시를 이용해 선을 긋습니다.

3 배경 색상을 설정합니다.

4 새로운 레이어에 원하는 색으로 글씨를 씁니다.

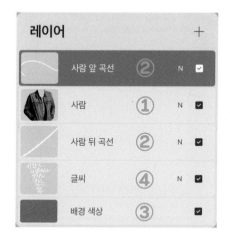

레이어				+
〰	사람 앞 곡선	②	N	☑
🧥	사람	①	N	☑
／	사람 뒤 곡선	②	N	☑
글씨	글씨	④	N	☑
▨	배경 색상	③		☑

시간은
사람에따라
각자의
속도로
걸어가는
법입
니다

윌리엄 셰익스피어, 〈좋으실 대로〉

브러시 커스텀 6B연필(p.145) **예제 파일 7-4번**

앨범 재킷 같은
감성 디자인 ③

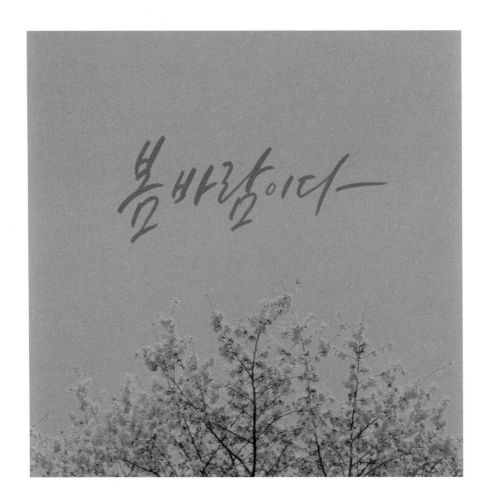

사진에 캘리그라피를 할 때 하늘 배경은 멋진 여백을 만들어준답니다. 글씨를 어떤 색으로 쓸까 고민이 된다면 사진에서 마음에 드는 색 부분을 꾹 눌러 색을 추출해서 사용해보세요. 사진과 글씨가 잘 어우러진답니다.

HOW TO MAKE

캔버스 2048×2048px

갤러리 🔧 ✨ �5 ↗ 🖌 🔲 🧽 🔳 ⚫

1 사진을 불러와 크기와 위치를 적절히 조절합니다. 사진
삽입하기 p.131~132 참고

2 새로운 레이어에 글씨를 씁니다.

3 새로운 레이어를 추가해 클리핑 마스크로 만들어 글씨
색상을 설정합니다. 클리핑 마스크 사용하기 p.91 참고

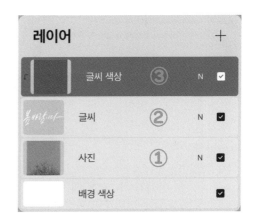

레이어			+
	글씨 색상 ③	N	☑
	글씨 ②	N	☑
	사진 ①	N	☑
	배경 색상		☑

봄 바람이다—

브러시 커스텀 6B연필(p.145) **예제 파일 7-5번**

앨범 재킷 같은
감성 디자인 ④

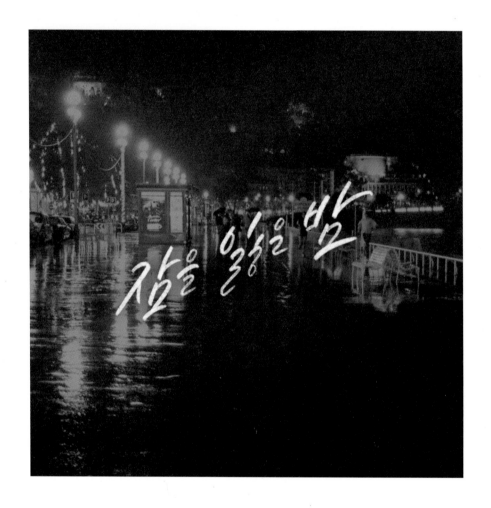

야경이나 실내의 어두운 사진도 캘리그라피에 활용하면 특별한 느낌을 낼 수 있답니다.
어두운 느낌을 그대로 살려서 감성적인 글귀를 더해보세요.

HOW TO MAKE

동작　조정　몰가미　화살표

갤러리　🔧　✨　S　↗　　　　　✏️　🖌️　🧽　🗂️　⚫

1 어두운 사진을 불러와 크기와 위치를 적절히 조절합니다. 사진 삽입하기 p.131~132 참고

2 새로운 레이어에 검은색을 채우고 [N]을 눌러 불투명도를 35% 정도로 설정해 사진 밝기를 조절합니다.

3 새로운 레이어를 추가해 하얀색으로 글씨를 씁니다.

4 글씨 레이어를 복제해 아래쪽 레이어를 선택하고 [조정] – [가우시안 흐림 효과] – [레이어]를 선택해 그림자를 만듭니다. 그림자 만들기 p.132~135 참고

5 새로운 레이어를 추가해 클리핑 마스크로 만들어 그림자에 색을 넣습니다. 클리핑 마스크 사용하기 p.91 참고

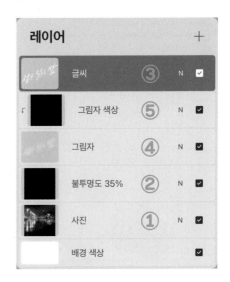

레이어		+
글씨	③	N ☑
그림자 색상	⑤	N ☑
그림자	④	N ☑
불투명도 35%	②	N ☑
사진	①	N ☑
배경 색상		☑

브러시 커스텀 6B연필(p.145) **예제 파일** 7-6번

앨범 재킷 같은
감성 디자인 ⑤

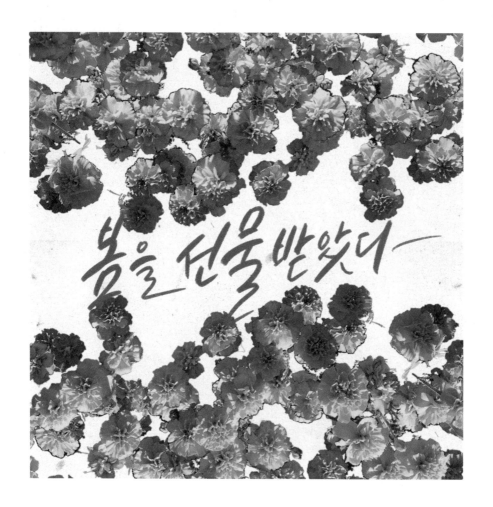

꽃을 보면 누구나 기분이 좋아지지요. 캘리그라피를 예쁘게 장식하고 싶을 때도 꽃 사진을 이용하면 접근이 쉬워요. 꽃의 컬러와 맞춰서 같은 색으로 글씨를 쓰면 자연스럽게 어우러진답니다.

HOW TO MAKE

캔버스 2048×2048px

동작　조정　올가미　화살표

갤러리

1 종이 질감 이미지를 삽입해 배경 레이어를 만듭니다. 종이 배경 만들기 p.154~155 참고

2 새로운 레이어에 꽃밭 사진을 삽입하고 [올가미] 기능을 이용해 꽃만 선택합니다. 세 손가락으로 화면을 아래로 쓸어 [잘라내기 및 붙여넣기]를 선택해 꽃 레이어를 만듭니다. 레이어 창에서 불필요한 레이어를 삭제합니다. 올가미 사용하기 p.38 참고

3 꽃 레이어를 왼쪽으로 밀어 복제한 뒤 [화살표] 버튼을 누르고 하단의 [수직 뒤집기]를 선택합니다. 꽃이 풍성하게 보이도록 두 레이어를 겹쳐줍니다.

4 새로운 레이어에 글씨를 씁니다.

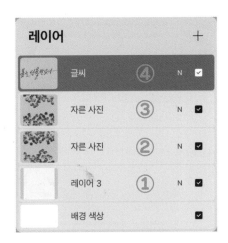

레이어				+
글씨	④	N	☑	
자른 사진	③	N	☑	
자른 사진	②	N	☑	
레이어 3	①	N	☑	
배경 색상			☑	

봄을 선물 받았다

브러시 커스텀 6B연필(p.145) 예제 파일 7-7번

앨범 재킷 같은
감성 디자인 ⑥

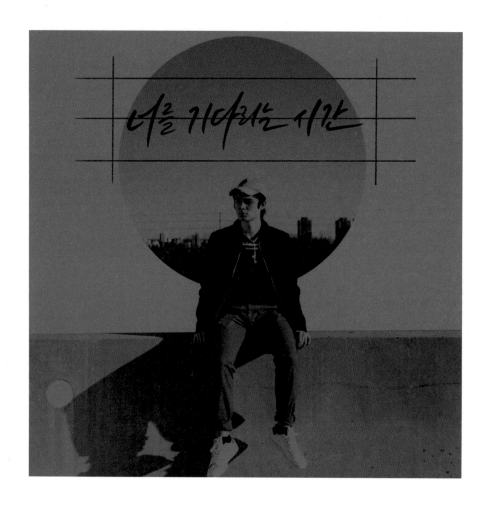

과감한 디자인으로 힙한 감성을 살리고 싶다면 사진 전체 톤을 1가지 컬러로 변경해보세
요. 흑백 사진과는 다른 시선을 사로잡는 매력이 있답니다.

HOW TO MAKE

동작 조정 올가미 화살표

캔버스 2048×2048px

갤러리

1 배경 색상을 초록색 계열로 설정합니다.

2 사진을 불러와 크기와 위치를 적절히 조절합니다. [N]을 누르고 블렌딩 모드를 [곱하기]로 변경해 배경과 어우러지도록 설정합니다. 블렌딩 모드 p.156 참고

3 새로운 레이어에 직선을 그어줍니다.

4 새로운 레이어에 글씨를 씁니다.

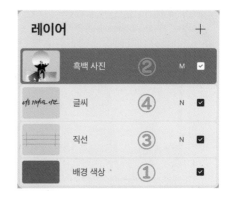

레이어				+
	흑백 사진	②	M	☑
	글씨	④	N	☑
	직선	③	N	☑
	배경 색상	①		☑

브러시 커스텀 6B연필(p.145) 예제 파일 7-8번

캘리그라피로
일상 기록하기 ①

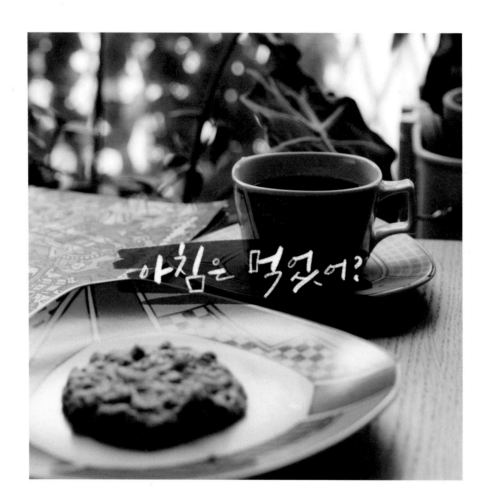

디지털 캘리그라피의 큰 매력 중 하나는 일상 기록이 더욱 즐거워진다는 것이랍니다. 하루를 보내며 기억하고 싶은 순간을 사진으로 담고 또 어울리는 글귀를 쓰면서 하루하루 나만의 기록을 쌓아보세요.

HOW TO MAKE

동작 조정 올가미 화살표

캔버스 2048×2048px

갤러리 🔧 ✛ ⦚ ↗ 🖌 🗑 ◆ ▣ ●

1 사진을 불러와 크기와 위치를 적절히 조절합니다. 사진 삽입하기 p.131~132 참고

2 새로운 레이어에 흰색으로 글씨를 씁니다.

3 새로운 레이어를 추가해 글씨 레이어 아래로 위치시키고 글씨가 잘 보이도록 검은색으로 칠합니다. [N]을 눌러 레이어 불투명도를 60%로 설정합니다.

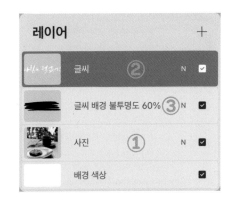

레이어			+
	글씨 ②	N	☑
	글씨 배경 불투명도 60% ③	N	☑
	사진 ①	N	☑
	배경 색상		☑

아침은 먹었어?

브러시 커스텀 6B연필(p.145) 예제 파일 7-9번

캘리그라피로
일상 기록하기 ②

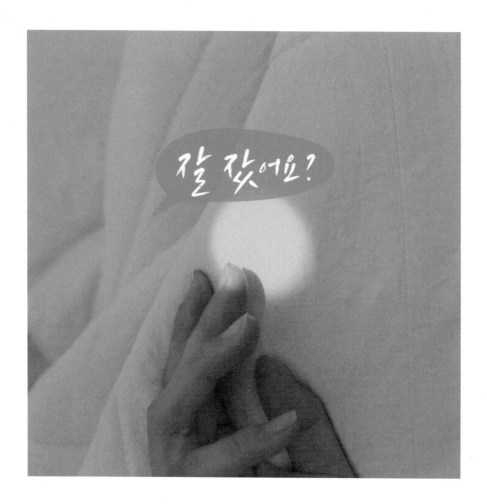

말풍선을 이용해 재미있는 디자인을 해볼게요. 평범한 사진과 글귀도 아이디어를 더하면 특별한 느낌으로 연출할 수 있답니다.

HOW TO MAKE

동작　조정　올가미　화살표

갤러리

캔버스 2048×2048px

1 사진을 불러와 크기와 위치를 적절히 조절합니다. 사진 삽입하기 p.131~132 참고

2 새로운 레이어에 글씨를 씁니다.

3 새로운 레이어를 추가해 글씨 레이어 아래로 위치시킨 뒤 글씨가 잘 보이도록 회색으로 칠합니다. [N]을 눌러 레이어 불투명도를 75%로 설정합니다.

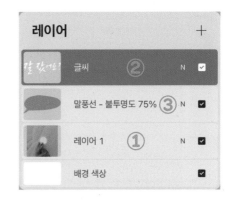

레이어

잘 잤어요	글씨	②	N	☑
말풍선 - 불투명도 75%	③	N	☑	
레이어 1	①	N	☑	
배경 색상			☑	

잘 잤어요?

브러시 커스텀 드라이 잉크(p.162) **예제 파일 7-10번**

캘리그라피로
일상 기록하기 ③

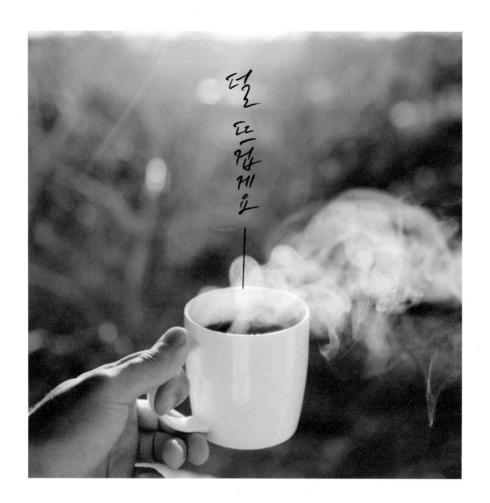

글자를 세로로 쓰면 색다른 느낌을 낼 수 있답니다. 사진의 여백을 살려서 가로, 세로, 사선 방향 등 다양하게 써보면서 어울리는 구도를 찾아보세요.

HOW TO MAKE

동작 조정 올가미 화살표 캔버스 2048×2048px

갤러리 🔧 ✨ ⌇ ↗ 🖌 ▨ ✐ ▧ ●

1 사진을 불러와 크기와 위치를 적절히 조절합니다. 사진 삽입하
기 p.131~132 참고

2 새로운 레이어에 글씨를 씁니다.

3 새로운 레이어를 추가해 구도에 어울리는 직선을 그립니다.
펜슬로 선을 긋고 떼지 않으면 완전한 직선으로 그어집니다.

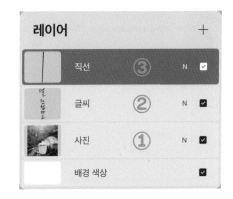

레이어				+
▌	직선	③	N	☑
🖼	글씨	②	N	☑
🖼	사진	①	N	☑
☐	배경 색상			☑

<div align="center">

떨

뜨

겁

게

요

</div>

브러시 커스텀 6B연필(p.145) **예제 파일** 7-11번

캘리그라피로
일상 기록하기 ④

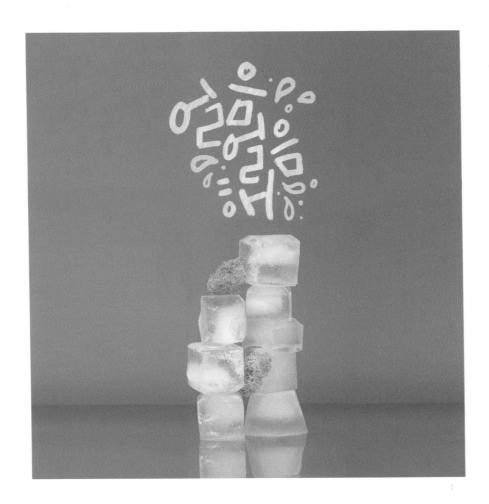

글씨에 간단한 그림 장식을 넣어 디자인 요소로 활용하면 캘리그라피의 매력이 더욱 돋
보인답니다. 귀여운 글씨체와 물방울 그림이 만나 청량한 느낌이 가득해요. 클리핑 마스
크 기능을 활용해 글씨에 아날로그한 질감을 더욱 살려보세요.

HOW TO MAKE

동작　조정　올가미　화살표　　　　　　　　　　　　　　　　**캔버스** 2048×2048px

갤러리

1 사진을 불러와 크기와 위치를 적절히 조절합니다. 사진 삽입하기 p.131~132 참고

2 새로운 레이어에 글씨를 씁니다.

3 새로운 레이어를 추가해 클리핑 마스크로 만들어 전체 바탕색을 채웁니다. [페인팅] 세트의 '유성 페인트' 브러시로 글씨 부분에만 다른 색상으로 성글게 덧칠합니다. 클리핑 마스크 사용하기 p.91 참고

레이어			+
글씨 색상	③	N	☑
글씨	②	N	☑
사진	①	N	☑
배경 색상			☑

브러시 커스텀 블랙번(p.159)　**예제 파일** 7-12번

캘리그라피로
일상 기록하기 ⑤

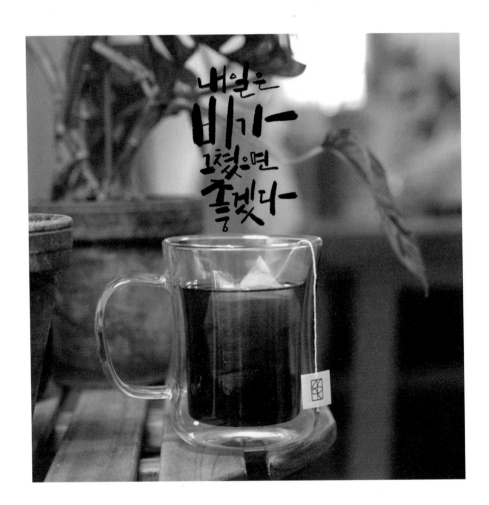

커피를 마시거나 티타임을 가질 때 그날의 분위기를 기록에 남겨두고 싶어 사진을 자주 찍어요. 컵을 중심으로 배경을 아웃포커싱 해서 촬영하면 캘리그라피 하기 좋은 배경 사진을 만들 수 있어요.

동작　조정　올가미　화살표

갤러리　🔧　✨　5　↗

🖌　🖊　🧽　🗂　⬤

1 사진을 불러와 크기와 위치를 적절히 조절합니다. 사진 삽입하기 p.131~132 참고

2 새로운 레이어에 원하는 색상으로 글씨를 씁니다.

레이어　　　　　　　＋

글씨　②　N　☑

사진　①　N　☑

배경 색상　☑

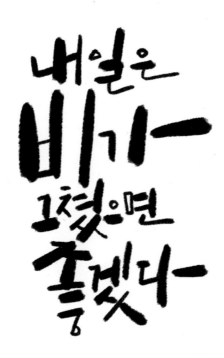

브러시 커스텀 6B연필(p.145)　**예제 파일 7-13번**

동물 사진
캘리그라피 ①

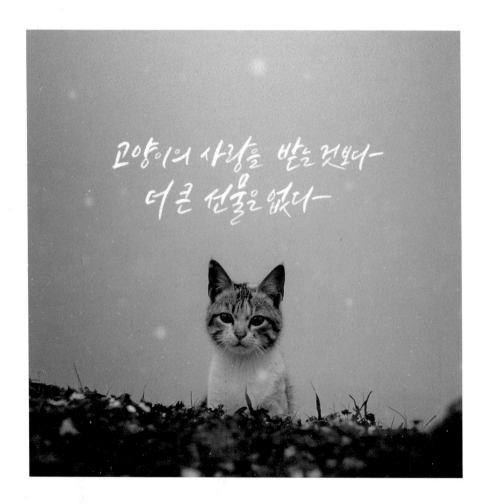

집에 함께하는 귀여운 친구가 있다면 사진을 참 많이 찍게 되지요. 매일 보는 사랑스러운 모습도 캘리그라피와 함께 기록해두면 더욱 의미가 깊어질 거예요.

동작 조정 올가미 화살표 **캔버스** 2048×2048px

갤러리

1 사진을 불러와 크기와 위치를 적절히 조절합니다. 사진 삽입하

기 p.131~132 참고

2 새로운 레이어에 글씨를 씁니다.

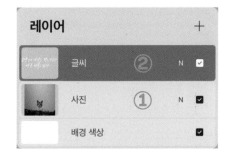

레이어			+
글씨	②	N	☑
사진	①	N	☑
배경 색상			☑

고양이의 사랑을 받는 것보다
더 큰 선물은 없다

브러시 커스텀 6B연필(p.145) **예제 파일** 7-14번

동물 사진
캘리그라피 ②

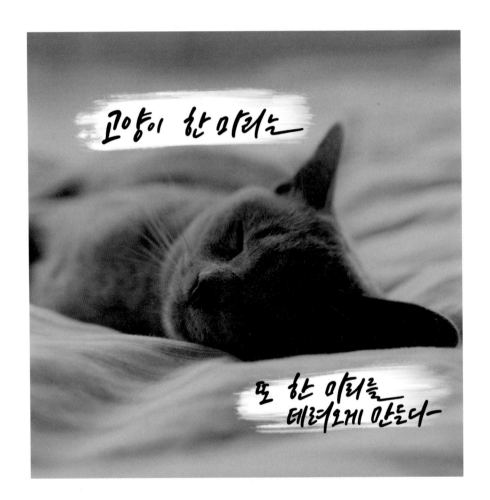

배경색 때문에 글씨가 잘 보이지 않는다면 글씨 부분에만 배경을 만들어서 가독성을 높여줄 수 있어요. 너무 깔끔한 라인보다는 손으로 칠한 듯 자연스러운 느낌을 내는 것이 포인트랍니다.

캔버스 2048×2048px

동작　조정　올가미　화살표

갤러리

1 사진을 불러와 크기와 위치를 적절히 조절합니다. 사진 삽입하기 p.131~132 참고

2 새로운 레이어에 검은색을 채웁니다. [N]을 눌러 레이어 불투명도를 20%로 설정합니다.

3 새로운 레이어에 글씨를 씁니다.

4 새로운 레이어를 추가해 글씨 레이어 아래로 위치시키고 [페인팅] 세트의 '유성 페인트' 브러시로 글씨 자리에 칠해서 글씨가 잘 보이도록 배경을 만들어줍니다.

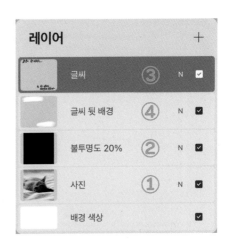

레이어

	글씨	③	N	☑
	글씨 뒷 배경	④	N	☑
	불투명도 20%	②	N	☑
	사진	①	N	☑
	배경 색상			☑

고양이 한 마리는
또 한 마리를
데려오게 만든다

브러시 동글동글(p.28) **예제 파일** 7-15번

일상에 특별함을 더하는
디자인 ①

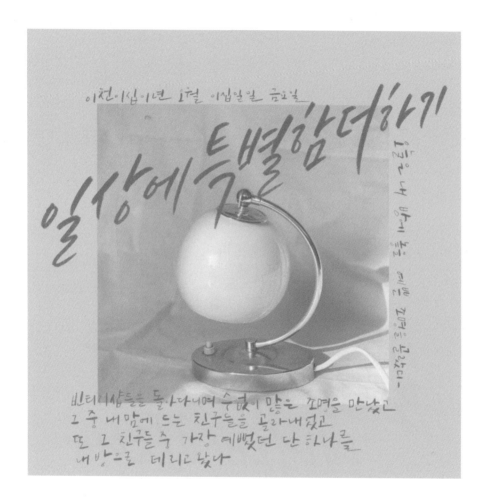

사진 찍는 것을 즐기다 보니 자연스레 핸드폰에 일상 기록 사진이 많이 남아있어요. 그냥 사진으로만 남겨두면 금세 기억이 희미해지기 마련이지요. 사진에 일기 형식으로 간단히 기록을 남겨두면 추억을 더 특별하게 간직할 수 있답니다.

HOW TO MAKE

1 사진을 불러와 크기와 위치를 적절히 조절합니다. 사진 삽입하기 p.131~132 참고

2 배경 색상을 설정합니다.

3 새로운 레이어를 추가해 큰 글씨를 쓰고 클리핑 마스크 레이어를 만들어 글씨의 색상을 바꿉니다. 클리핑 마스크 사용하기 p.91 참고

4 새로운 레이어를 추가해 작은 글씨를 쓰고 클리핑 마스크 레이어를 만들어 글씨의 색상을 바꿉니다.

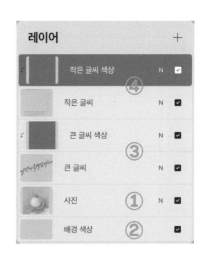

일상에특별함더하기

이천이십이년 이월 이십일일 금요일
오늘은 내 방에 놓을 예쁜 조명을 골랐다-

빈티지샵들을 돌아다니며 수없이 많은 조명을 만났고
그 중 내 맘에 드는 친구들을 골라내었고
또 그 친구들 중 가장 예뻤던 단 하나를
내 방으로 데리러 왔다

브러시 커스텀 6B연필(p.145) 예제 파일 7-16번

일상에 특별함을 더하는
디자인 ②

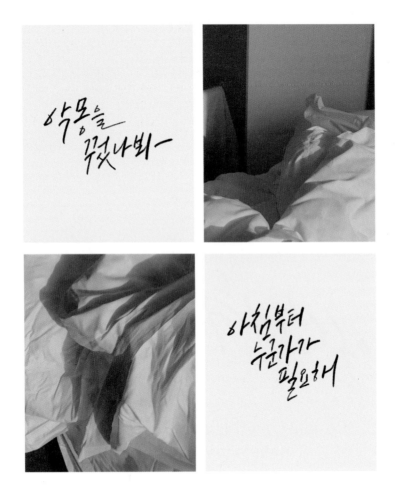

사진 위에 바로 글씨를 쓰지 않고 면을 4개로 분할해 새로운 구도를 만들었어요. 글씨와
사진 모두 돋보일 수 있는 디자인이에요.

HOW TO MAKE

동작 조정 올가미 화살표

갤러리

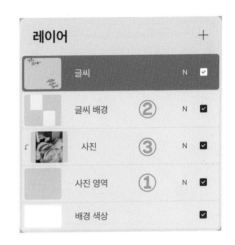

1 [올가미]로 직사각형을 하나 그린 뒤 레이어를 3개 복제해 총 4개의 직사각형을 만듭니다. [스냅]을 켜고 사각형 레이어의 위치를 조정해 2개씩 나란히 놓습니다. 사진이 들어갈 위치의 사각형 레이어 2개를 병합해 '사진 영역' 레이어를 만듭니다. 올가미 사용하기 p.38 참고

2 글씨 배경 자리의 사각형 레이어 2개를 병합해 '글씨 배경' 레이어를 만듭니다. 레이어에서 [선택]을 누르면 색상을 변경할 수 있습니다.

3 사진 영역 레이어 위에 레이어를 추가해 사진을 삽입하고 클리핑 마스크로 설정합니다. 사진 합성하기 p.138~141 참고

4 새로운 레이어에 글씨를 씁니다.

브러시 커스텀 6B연필(p.145) **예제 파일** 7-17번

취미 생활
기록 ①

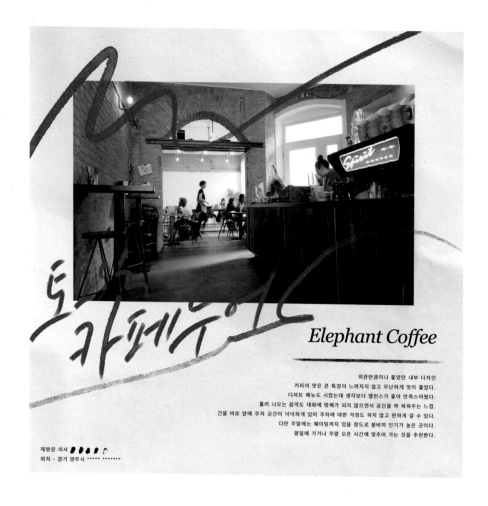

Elephant Coffee

외관만큼이나 좋았던 내부 디자인
커피의 맛은 큰 특징이 느껴지지 않고 무난하게 맛이 좋았다.
디저트 메뉴도 시켰는데 생각보다 밸런스가 좋아 만족스러웠다.
흘러 나오는 음악도 대화에 방해가 되지 않으면서 공간을 꽉 채워주는 느낌.
건물 바로 앞에 주차 공간이 넉넉하게 있어 주차에 대한 걱정도 하지 않고 편하게 갈 수 있다.
다만 주말에는 웨이팅까지 있을 정도로 붐비며 인기가 높은 곳이다.
평일에 가거나 주말 오픈 시간에 맞추어 가는 것을 추천한다.

재방문 의사 ●●●●○
위치 - 경기 양주시 ***** ******

카페에 가는 것을 좋아해서 자연스레 카페 사진도 많이 찍는답니다. 카페에 다녀와서 감성을 간단하게 사진과 함께 기록해두면 감각적인 나만의 카페투어 노트가 만들어진답니다.

HOW TO MAKE

동작　조정　올가미　화살표　　　　　　　　　　　　캔버스 2048×2048px

갤러리　🔧　＋✦　⌇　↗　　　　　　　🖌　🖊　🩹　🗐　⬤

1 종이 질감 이미지를 삽입해 배경 이미지 레이어를 만듭니다.
종이 배경 만들기 p.154~155 참고

2 사진을 불러와 크기와 위치를 적절히 조절합니다. 사진 삽입하기 p.131~132 참고

3 새로운 레이어에 사진 위를 지나는 곡선을 그립니다.

4 새로운 레이어에 같은 색으로 글씨를 씁니다.

5 텍스트를 삽입해 내용을 입력하고 레이어를 하나의 그룹으로 만듭니다. 텍스트 삽입하기 p.187~193 참고

6 새로운 레이어에 ●○ 을 그려 재방문 의사를 표시합니다.

7 새로운 레이어에 직선을 그어 카페 이름을 강조합니다.

	레이어		+
───	직선	⑦	N ☑
●●●● ╱	재방문 의사 표시	⑥	N ☑
	텍스트	⑤ >	☑
	글씨	④	N ☑
	곡선	③	N ☑
	사진	②	N ☑
	배경 이미지 - 종이	①	Lb ☑
	배경 색상		☑

브러시 올드 비치 예제 파일 7-18번

취미 생활
기록 ②

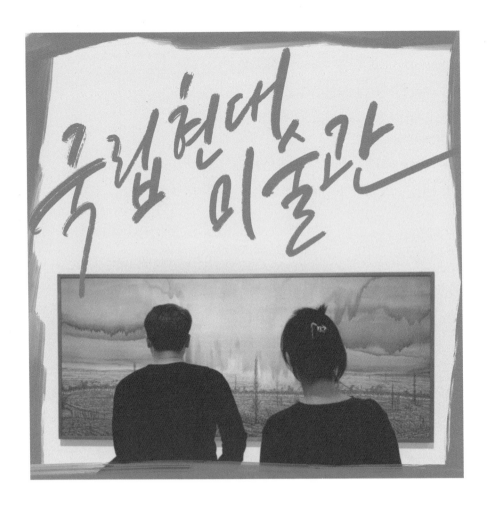

전시회 관람이나 친구들과 모임 등 기억하고 싶은 날의 사진에 캘리그라피와 디자인적
인 요소를 더해서 추억을 더욱 특별하게 간직해보세요.

HOW TO MAKE

갤러리　🔧　✨　5　↗

캔버스 2048×2048px

1 사진을 불러와 크기와 위치를 적절히 조절하고 [N]을 눌러 블렌딩 모드를 곱하기로 수정합니다. 블렌딩 모드 p.156 참고

2 배경 색상을 어울리는 색으로 설정합니다.

3 새로운 레이어에 테두리를 그리고 클리핑 마스크 레이어를 만들어 색상을 바꿉니다. 클리핑 마스크 사용하기 p.91 참고

4 새로운 레이어에 글씨를 쓰고 클리핑 마스크 레이어를 만들어 색상을 바꿉니다.

레이어		+
글씨 색상 ④	N	☑
글씨	N	☑
테두리 색상 ③	N	☑
테두리	N	☑
사진 ①	M	☑
배경 색상 ②		☑

브러시 커스텀 블랙번(p.159)　예제 파일 7-19번

취미 생활
기록 ③

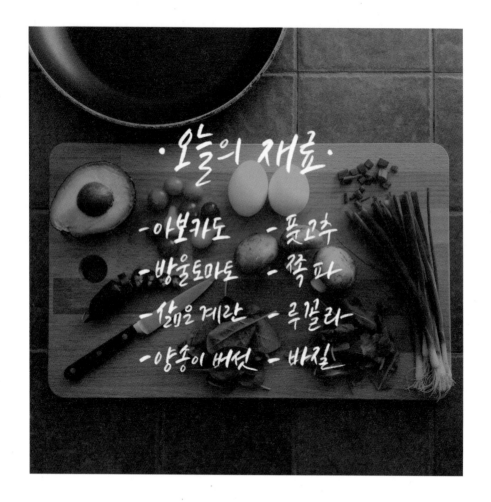

꼭 멋진 문구나 특별한 메시지를 담아 글씨를 쓰지 않아도 괜찮아요. 요리 사진에 레시피를 기록한다거나 식물을 키우며 성장일지를 기록할 때도 캘리그라피를 활용해보세요.

HOW TO MAKE

동작　조정　올가미　화살표

캔버스 2048×2048px

갤러리

1 사진을 불러와 크기와 위치를 적절히 조절합니다. 사진 삽입하기 p.131~132 참고

2 새로운 레이어에 검은색을 채우고 [N]을 눌러 불투명도를 20% 정도로 설정해 사진 밝기를 조절합니다.

3 새로운 레이어를 2개 추가해 하얀색으로 큰 글씨와 작은 글씨를 각각 씁니다.

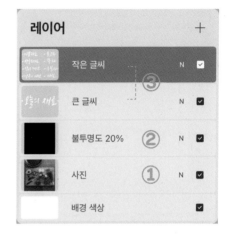

레이어		+
작은 글씨 ③	N	☑
큰 글씨	N	☑
불투명도 20% ②	N	☑
사진 ①	N	☑
배경 색상		☑

・오늘의 재료・

-아보카도　-풋고추

-방울토마토　-쪽파

-삶은 계란　-루꼴라-

-양송이 버섯 - 바질

브러시 커스텀 6B연필(p.145) 예제 파일 7-20번

여행
기록하기 ①

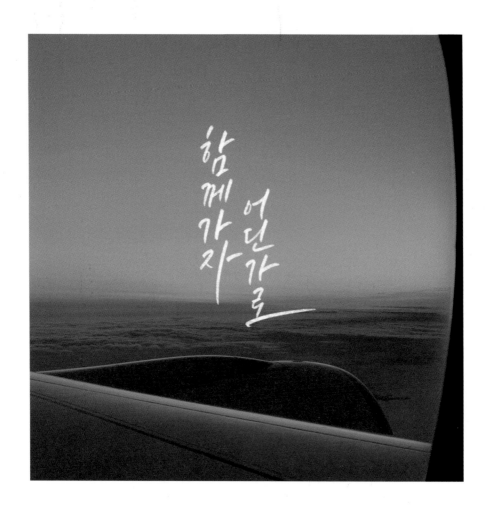

언제나 새로운 영감을 주는 여행. 설레는 여행의 기억이 담긴 사진에 나만의 캘리그라피를 담아서 소중하게 간직해보세요.

HOW TO MAKE

동작　조정　올가미　화살표　　　　　　　　　　　　　　**캔버스** 2048×2048px

갤러리

1 사진을 불러와 크기와 위치를 적절히 조절합니다. 사진 삽입하
기 p.131~132 참고

2 새로운 레이어에 원하는 색상으로 글씨를 씁니다.

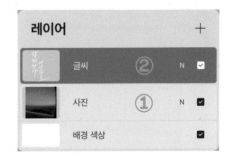

레이어

글씨　②　N

사진　①　N

배경 색상

브러시 커스텀 6B연필(p.145) 예제 파일 7-21번

여행
기록하기 ②

여행을 떠날 때 비행기에서 창문 사진을 찍는 것을 좋아해요. 하늘과 함께 펼쳐지는 풍경
사진을 보기만 해도 여행을 시작할 때의 설렘이 전해오지요.

동작 조정 올가미 화살표

캔버스 2048×2048px

갤러리

1 사진을 불러와 크기와 위치를 적절히 조절합니다. 사진 삽입하
기 p.131~132 참고

2 새로운 레이어에 글씨를 쓰고 클리핑 마스크 레이어를 만들
어 색상을 바꿉니다. 클리핑 마스크 사용하기 p.91 참고

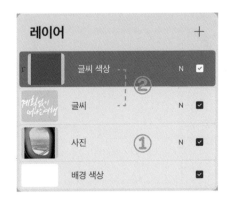

브러시 동글동글(p.28) 예제 파일 7-22번

여행
기록하기 ③

여행지에서는 탁 트인 하늘을 사진으로 많이 남긴답니다. 예쁜 하늘의 색과 구름이 어우러진 풍경이 멋진 캘리그라피의 배경이 되어주니까요.

HOW TO MAKE

동작　조정　올가미　화살표　　　　　　　　　　　　　　캔버스 A4(210×297mm)

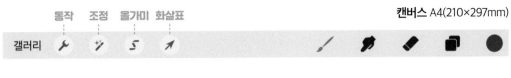

1 사진을 불러와 크기와 위치를 적절히 조절합니다. 사진 삽입하기 p.131~132 참고

2 새로운 레이어에 글씨를 씁니다.

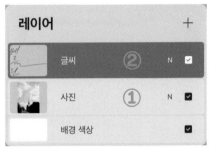

브러시 커스텀 분필(p.164) 예제 파일 7-23번

여행
기록하기 ④

바다와 하늘의 조합은 언제나 옳지요. 여행지에서 멋진 사진을 많이 담아두면 캘리그라
피를 할 때 참 든든하답니다.

HOW TO MAKE

캔버스 2048×2048px

동작　조정　올가미　화살표

갤러리

1 사진을 불러와 크기와 위치를 적절히 조절합니다. 사진 삽입하기 p.131~132 참고

2 새로운 레이어에 원하는 테두리 색상을 채우고 복제한 뒤 사이즈를 줄이고 중앙에 위치시킵니다. 복제된 레이어를 터치해 [선택]을 누르고 체크박스를 해제합니다. 색상이 채워진 원본 레이어가 선택된 상태에서 [화살표] 버튼을 누르고 캔버스 바깥으로 빼서 삭제합니다. 완성된 테두리는 사이즈를 적당히 조절합니다. 캔버스 바깥으로 빼서 삭제하기 p.205~206 참고

3 같은 방법으로 얇은 테두리도 만들어줍니다.

4 새로운 레이어에 글씨를 쓰고 클리핑 마스크 레이어를 만들어 색상을 바꿉니다. 클리핑 마스크 사용하기 p.91 참고

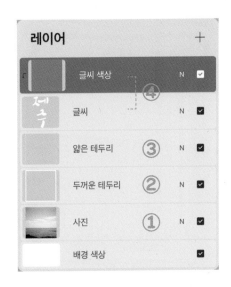

브러시 커스텀 블랙번(p.159) 예제 파일 7-24번

여행
기록하기 ⑤

'블랙번'은 마치 붓으로 쓴 것처럼 선이 진하고 거칠게 표현되는 브러시랍니다. 글씨에 힘을 실어 임팩트를 주고 싶을 때 즐겨 사용한답니다.

HOW TO MAKE

동작 조정 올가미 화살표

캔버스 2048×2048px

갤러리

1 사진을 불러와 크기와 위치를 적절히 조절합니다. 사진 삽입하기 p.131~132 참고

2 새로운 레이어에 글씨를 씁니다

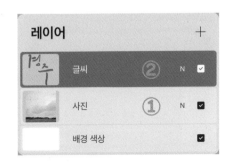

브러시 커스텀 블랙번(p.159) 예제 파일 7-25번

269

여행
기록하기 ⑥

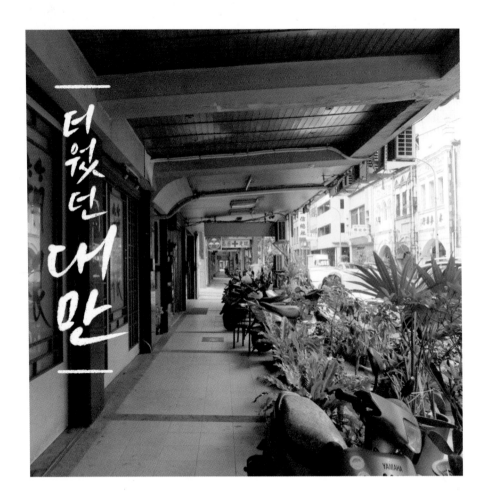

‘드라이 잉크’는 날렵한 느낌으로 끝을 가늘게 빼서 쓰고 싶을 때 사용하기 좋은 브러시랍니다. 글씨 위아래에 선을 그어 텍스트를 잡아주면 디자인적으로 완성도가 높아 보인답니다.

동작 **조정** **올가미** **화살표**

갤러리 🔧 ✨ S ↗ | 🖌 🎨 🧹 🗂 ⚫

캔버스 2048×2048px

1 사진을 불러와 크기와 위치를 적절히 조절합니다. 사진 삽입하기 p.131~132 참고

2 새로운 레이어에 글씨를 씁니다

3 새로운 레이어에 글씨와 같은 색상으로 짧은 직선을 긋습니다.

4 직선 레이어를 복제해 글씨 위아래로 오도록 위치를 적절히 이동시킵니다.

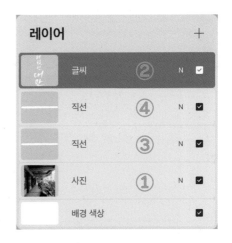

레이어				+
	글씨	②	N	☑
	직선	④	N	☑
	직선	③	N	☑
	사진	①	N	☑
	배경 색상			☑

브러시 커스텀 드라이 잉크(p.162) 예제 파일 7-26번

여행
기록하기 ⑦

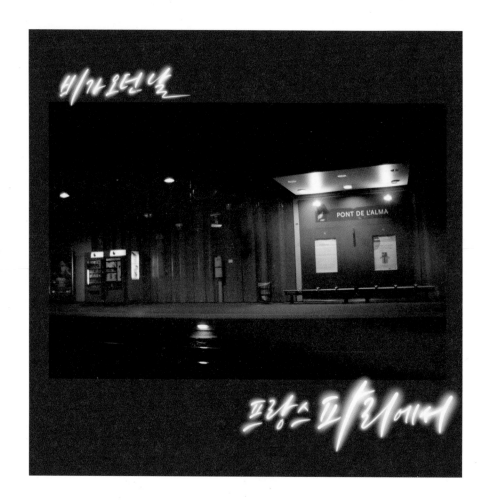

'라이트 펜'은 이름처럼 빛이 나는 특성이 있어 특히 어두운 배경에 쓰면 더욱 매력을 발
산하는 브러시랍니다. 사진 속의 조명과 어우러지면서 브러시 특유의 느낌이 더 잘 살아
납니다.

HOW TO MAKE

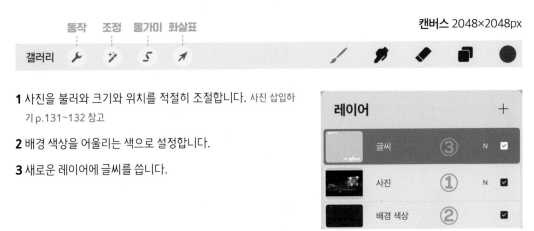

동작　조정　올가미　화살표

갤러리

1 사진을 불러와 크기와 위치를 적절히 조절합니다. 사진 삽입하기 p.131~132 참고

2 배경 색상을 어울리는 색으로 설정합니다.

3 새로운 레이어에 글씨를 씁니다.

레이어				+
	글씨	③	N	☑
	사진	①	N	☑
	배경 색상	②		☑

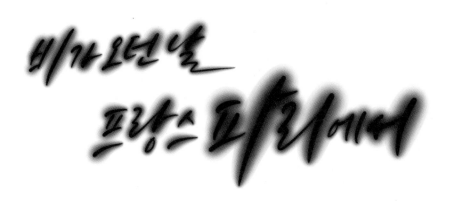

브러시 커스텀 라이트 펜(p.166) 예제 파일 7-27번

여행
기록하기 ⑧

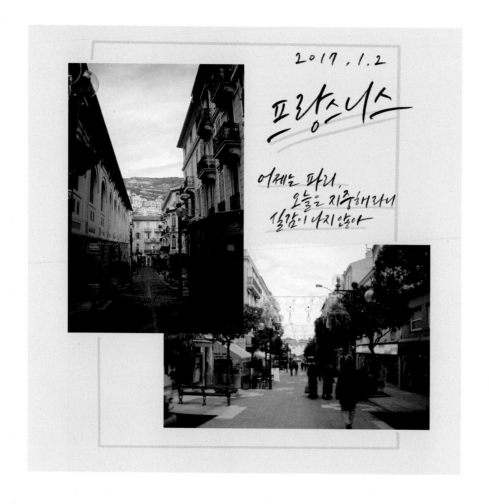

여행지에서 그날그날 찍은 사진과 감상을 함께 여행 일지처럼 기록해두면 볼 때마다 그
날의 기억이 새록새록 떠오른답니다.

HOW TO MAKE

동작 조정 올가미 화살표 **캔버스** 2048×2048px

| 갤러리 | 🔧 | ✨ | 5 | ↗ | ✏ | 🖊 | 🩹 | 🗂 | ⚫ |

1 사진을 불러와 크기와 위치를 적절히 조절합니다. 사진 삽입하
기 p.131~132 참고

2 레이어를 추가해 테두리를 그립니다.

3 레이어 2개를 추가해 작은 글씨와 큰 글씨를 나누어 씁니다.
레이어를 나눠야 위치 설정을 하기 좋습니다.

4 레이어 2개를 추가해 글씨와 어울리도록 밑줄을 긋고 각각 글
씨 레이어 아래로 위치시킵니다.

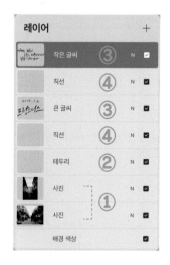

2017.1.2

프랑스니스

어제는 파리,
오늘은 지중해라니
실감이 나지 않아

브러시 커스텀 6B연필(p.145) 예제 파일 7-28번

여행
기록하기 ⑨

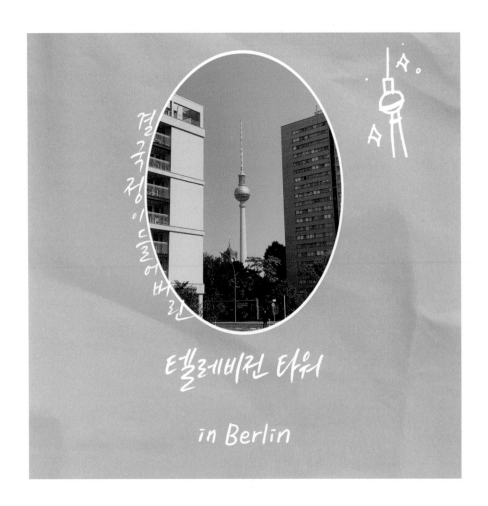

여행을 가면 가능한 그 장소의 상징물과도 같은 랜드마크를 사진으로 남겨둔답니다. 사진과 함께 일러스트로 낙서하듯 쓱쓱 그려주면 귀여운 디자인이 완성되지요.

동작　조정　올가미　화살표

갤러리 🔧 🪄 S ↗ 　　　🖌 🎨 🩹 🗂 ⚫

캔버스 2048×2048px

1 종이 질감 이미지를 삽입해 배경 레이어를 만듭니다. 종이 배경
만들기 p.154~155 참고

2 새로운 레이어에 사진이 들어갈 영역을 타원으로 그립니다.

3 타원 레이어를 복제해 살짝 크게 조절하고 기존 타원과 중심
을 맞춥니다.

4 새로운 레이어에 사진을 삽입하고 클리핑 마스크로 만들어
타원 영역에만 노출되도록 설정합니다. 선택 영역에 사진 노출하
기 p.179~181 참고

5 레이어를 2개 추가해 각각 큰 글씨와 작은 글씨를 씁니다.

6 레이어를 하나 더 추가해 간단한 그림을 추가합니다.

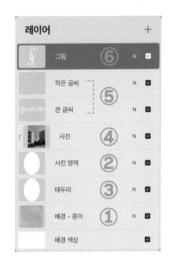

레이어 ＋

	그림	⑥	N ☑
작은 글씨	⑤	N ☑	
큰 글씨		N ☑	
사진	④	N ☑	
사진 영역	②	N ☑	
테두리	③	N ☑	
배경 - 종이	①	N ☑	
배경 색상		☑	

결
국
정
이
들
어
버
린

탤레비전 타워

in Berlin

브러시 커스텀 6B연필(p.145) 예제 파일 7-29번

여행
기록하기 ⑩

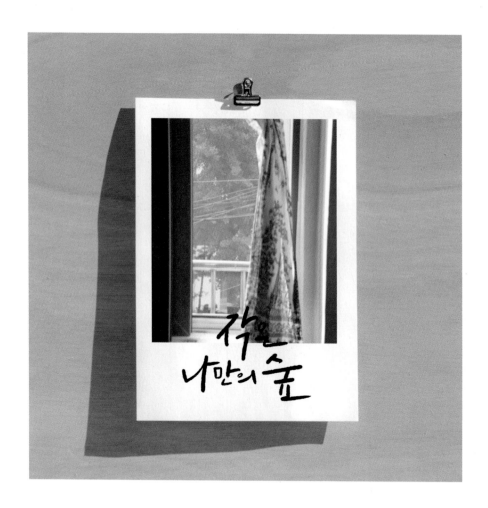

프로크리에이트는 요령을 익히면 쉽게 이미지를 합성할 수 있답니다. 폴라로이드 스타일의 이미지를 활용하면 사진의 감성을 살려줄 수 있어요.

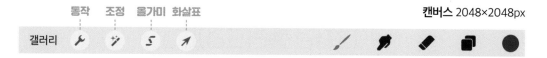

1 비어있는 종이가 있는 이미지를 삽입해 배경 레이어를 만듭니다.

2 종이보다 작게 직사각형을 그려 사진이 들어갈 영역을 설정합니다. 사진 합성하기 p.138~141 참고

3 새로운 레이어에 사진을 삽입하고 클리핑 마스크로 만들어 사진 영역에만 노출되도록 설정합니다.

4 새로운 레이어에 글씨를 씁니다.

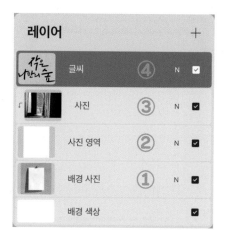

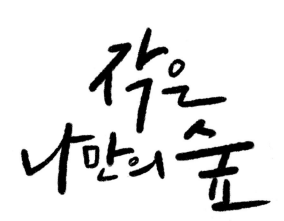

브러시 커스텀 드라이 잉크(p.162) 예제 파일 7-30번

디지털 캘리그라피
아트워크 ①

과감하게 대비되는 2가지 컬러로 글씨를 쓰고 살짝 겹쳐지도록 배치해서 글씨만으로도 힘 있는 디자인을 연출했습니다. 획을 중간중간 길게 빼주어 자연스러운 느낌을 살렸습니다.

HOW TO MAKE

	동작	조정	올가미	화살표	캔버스 2048×2048px

1 배경 색상을 회색 계열로 설정합니다.

2 레이어에 파스텔 톤의 색상을 칠한 뒤 [조정] – [가우시안 흐림 효과] – [레이어]를 적용해 그라데이션 배경 레이어를 만듭니다. 그라데이션 배경 만들기 p.99~100 참고

3 레이어를 추가해 원하는 색으로 글씨를 씁니다.

4 레이어를 추가해 다른 색으로 글씨를 씁니다. 두 색상이 겹쳐 보일 수 있도록 [N]을 눌러 블렌딩 모드를 [하드 라이트]로 변경합니다. 블렌딩 모드 p.156 참고

브러시 커스텀 6B연필(p.145) 예제 파일 7-31번

디지털 캘리그라피
아트워크 ②

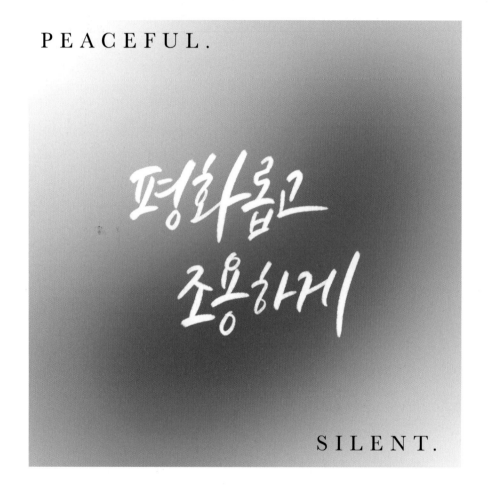

텍스트 기능으로 쓴 서체와 핸드라이팅 느낌의 캘리그라피가 함께 만나면 색다른 느낌을 줍니다. 그라데이션 배경으로 신비로운 느낌을 연출했습니다.

HOW TO MAKE

갤러리 🔧 ✨ 𝒮 ↗ ✏ 🖊 ◆ ▥ ●

1 레이어에 2~3가지 색상을 칠한 뒤 [조정] – [가우시안 흐림 효과] – [레이어]를 적용해 그라데이션 배경 레이어를 만듭니다. 그라데이션 배경 만들기 p.107~108 참고

2 새로운 레이어에 글씨를 씁니다.

3 텍스트 추가 기능으로 단어를 추가합니다. 텍스트 삽입하기 p.187~193 참고

레이어		+
텍스트	∨	☑
A SILENT.	N	☑
A PEACEFUL. ③	N	☑
평화롭고 조용하게 글씨 ②	N	☑
그라데이션 배경 ①	N	☑
배경 색상		☑

평화롭고
조용하게

브러시 커스텀 6B연필(p.145) 예제 파일 7-32번

디지털 캘리그라피
아트워크 ③

디지털 캘리그라피의 장점을 활용해 글씨에 다양한 장식이 가능합니다. 글씨에 테두리를 주거나 음영을 주는 것만으로 매력이 업그레이드된답니다.

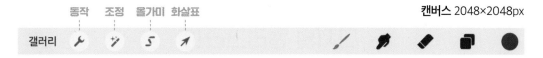

HOW TO MAKE

캔버스 2048×2048px

갤러리

1 배경 색상을 회색 계열로 설정합니다.

2 레이어에 3~4가지 색상을 칠한 뒤 [조정] – [가우시안 흐림 효과] – [레이어]를 적용해 그라데이션 배경 레이어를 만듭니다. 그라데이션 배경 만들기 p.107~108 참고

3 새로운 레이어에 글씨를 씁니다.

4 그라데이션 배경 레이어를 복제한 뒤 글씨 레이어 위로 옮기고 클리핑 마스크로 설정합니다. 위치를 옮겨가며 글씨를 적절한 색상으로 연출합니다. 글씨에 색 넣기 p.117~121 참고

5 글씨 레이어를 복제해 테두리를 만들고 왼쪽 위 방향으로 살짝 이동시킵니다. 테두리 만들기 p.182~184 참고

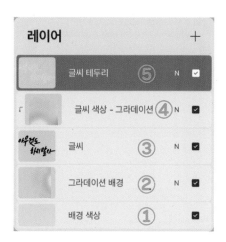

레이어		+
글씨 테두리	⑤ N	☑
글씨 색상 - 그라데이션	④ N	☑
글씨	③ N	☑
그라데이션 배경	② N	☑
배경 색상	①	☑

브러시 동글동글(p.28) 예제 파일 7-33번

디지털 캘리그라피
아트워크 ④

그라데이션 효과로 솜사탕처럼 부드러운 느낌을 주는 배경을 만들었어요. 글씨에 테두리만 남겨서 배경과 자연스럽게 어우러지는 캘리그라피 디자인이랍니다.

HOW TO MAKE

동작　조정　올가미　화살표

캔버스 2048×2048px

갤러리

1 배경 색상을 푸른 계열로 설정합니다.

2 레이어에 2가지 색상을 칠한 뒤 [조정] – [가우시안 흐림 효과] – [레이어]를 적용해 그라데이션 배경 레이어를 만듭니다. 그라데이션 배경 만들기 p.107~108 참고

3 새로운 레이어에 글씨를 씁니다.

4 새로운 레이어를 클리핑 마스크로 만들어 배경과 같은 색으로 설정해 글씨 색상을 변경합니다. 클리핑 마스크 사용하기 p.91 참고

5 글씨 레이어를 복제해 테두리를 만듭니다. 클리핑 마스크로 테두리 색상을 변경하고 테두리를 왼쪽 위 방향으로 살짝 이동시킵니다. 테두리 만들기 p.182~184 참고

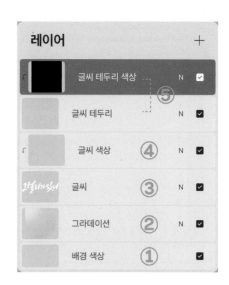

레이어			+
글씨 테두리 색상	⑤	N	☑
글씨 테두리		N	☑
글씨 색상	④	N	☑
글씨	③	N	☑
그라데이션	②	N	☑
배경 색상	①		☑

브러시 동글동글(p.28) 예제 파일 7-34번

디지털 캘리그라피
아트워크 ⑤

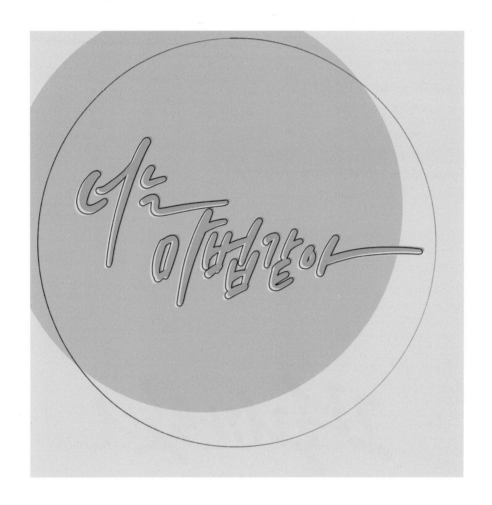

글씨에 테두리를 주고 실크스크린으로 찍어낸 듯한 느낌으로 연출했어요. 기하학적인
도형을 더해 감각적인 디자인을 만들어보세요.

HOW TO MAKE

동작 조정 올가미 화살표 **캔버스** 2048×2048px

갤러리

1 배경 색상을 회색 계열로 설정합니다.

2 [올가미] 버튼의 [타원] – [색상 채우기] 기능으로 색이 있는 원을 그린 뒤 위치를 조정합니다. 도형 그리기 p.199 참고

3 새로운 레이어에 비슷한 크기의 원을 그린 뒤 펜슬을 떼지 않으면 정확한 원형으로 그려집니다.

4 레이어를 추가해 배경과 같은 색으로 글씨를 씁니다.

5 글씨 레이어를 복제하고 클리핑 마스크 레이어를 만들어 글씨 색상을 설정합니다. 클리핑 마스크 사용하기 p.91 참고

6 글씨 레이어를 복제해 테두리를 만든 뒤 클리핑 마스크를 만들어 색상을 변경합니다. 테두리 만들기 p.182~184 참고

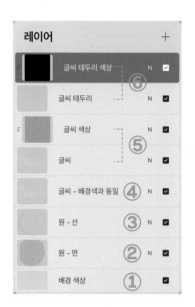

레이어				+
	글씨 테두리 색상	⑥	N	☑
	글씨 테두리		N	☑
	글씨 색상	⑤	N	☑
	글씨		N	☑
	글씨 – 배경색과 동일	④	N	☑
	원 – 선	③	N	☑
	원 – 면	②	N	☑
	배경 색상	①		☑

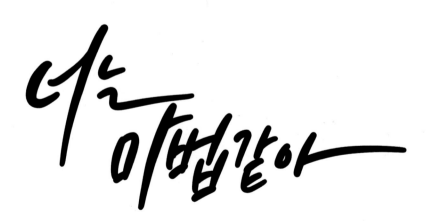

브러시 동글동글(p.28) 예제 파일 7-35번

디지털 캘리그라피
아트워크 ⑥

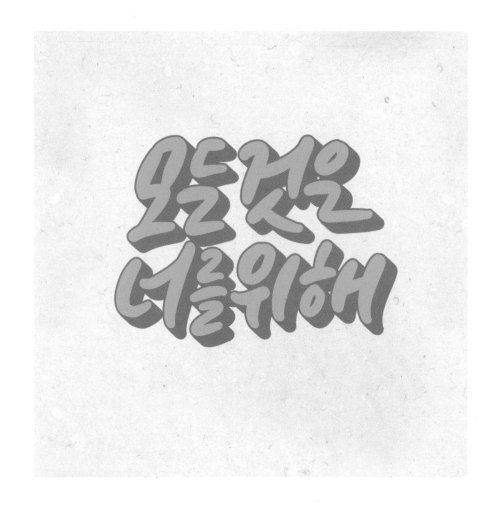

글씨에 테두리를 만드는 방법을 응용해서 글씨를 입체적으로 표현했어요. 평범한 글씨
도 아주 매력적인 디자인으로 변신시킬 수 있는 방법이랍니다.

HOW TO MAKE

캔버스 2048×2048px

갤러리 🔧 ✦ Ƨ ↗ 🖌 🖊 ◾ ◼ ⚫

1 종이 질감 이미지를 삽입해 배경 레이어를 만듭니다. 종이 배경 만들기
 p.154~155 참고

2 새로운 레이어에 글씨를 씁니다.

3 글씨 레이어를 복제해 [가우시안 흐림 효과]와 레이어 복제와 병합을
 반복해 두꺼운 글씨로 테두리를 만듭니다. 테두리 만들기 p.182~184 참고

4 글씨 테두리 레이어를 복제해 '배경-종이' 레이어 바로 위로 위치시
 키고 [조정] - [움직임 흐림 효과]에서 45도 각도로 화면을 쓸어 그
 림자 길이를 적당히 설정합니다. 레이어 복제와 병합을 반복해 글씨
 그림자를 만들고 오른쪽 아래 방향으로 이동시킵니다.

5 글씨. 테두리. 그림자의 레이어마다 클리핑 마스크를 만들어 색상을
 설정합니다. 클리핑 마스크 사용하기 p.91 참고

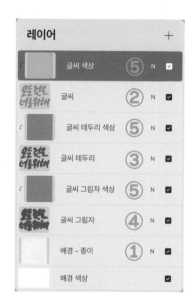

레이어			+
	글씨 색상	⑤	N ☑
	글씨	②	N ☑
	글씨 테두리 색상	⑤	N ☑
	글씨 테두리	③	N ☑
	글씨 그림자 색상	⑤	N ☑
	글씨 그림자	④	N ☑
	배경 - 종이	①	N ☑
	배경 색상		☑

브러시 동글동글(p.28) 예제 파일 7-36번

디지털 캘리그라피
아트워크 ⑦

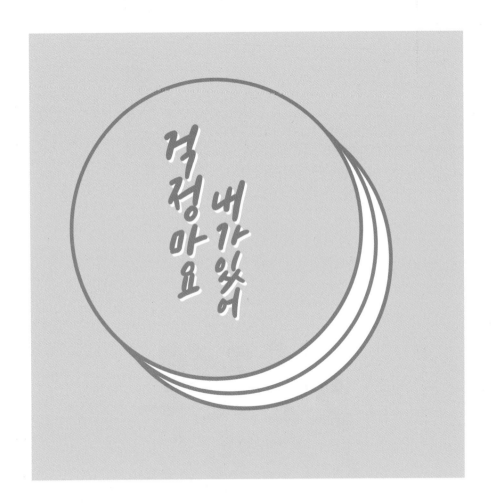

주변에 친구나 가족에게 힘내라는 메시지를 전하고 싶지만 왠지 그냥 말하기는 쑥스러울 때가 있지요. 진심이 담긴 손편지를 전하는 마음으로 응원의 메시지를 적어보세요.

HOW TO MAKE

갤러리

캔버스 2048×2048px

1 배경 색상을 설정합니다.

2 [올가미] 버튼의 [타원]으로 원을 그립니다. 도형 그리기 p.199 참고

3 새로운 레이어에 조금 더 큰 원을 그립니다. [화살표] 버튼의 [스냅]을 활성화하고 두 원의 중심이 일치하도록 위치를 조정합니다.

4 클리핑 마스크를 만들어 더 큰 원의 색상을 변경해 테두리를 만듭니다. 클리핑 마스크 사용하기 p.91 참고

5 2~4의 원 레이어들을 오른쪽으로 밀어 파랗게 선택해 그룹을 만듭니다.

6 그룹을 왼쪽으로 밀어 2번 복제하고 하나씩 선택해서 [화살표] 버튼을 누르고 적절한 위치로 이동합니다.

7 맨 위의 원 그룹은 클리핑 마스크로 작은 원의 색상을 변경합니다.

8 새로운 레이어에 원하는 색으로 글씨를 씁니다.

9 글씨 레이어를 복제해 오른쪽 아래로 이동시키고 클리핑 마스크를 만들어 색상을 변경해 글씨 그림자를 만듭니다.

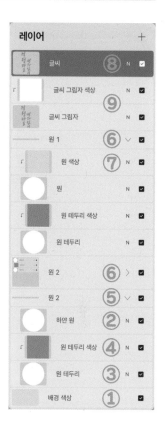

브러시 동글동글(p.28) 예제 파일 7-37번

디지털 캘리그라피
아트워크 ⑧

그림을 잘 못 그리거나 손재주가 없어도 캘리그라피와 아이디어를 더하면 멋진 작품을
만들 수 있어요. 손으로 대충 그리고 칠한 듯한 느낌이 더 매력적인 느낌을 준답니다.

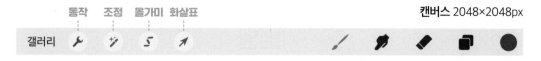

HOW TO MAKE

1 배경 색상을 파스텔 톤으로 설정합니다.

2 새로운 레이어에 글씨를 씁니다.

3 새로운 레이어에 간단한 그림을 그립니다.

4 레이어를 추가해 글씨 레이어 아래로 이동시키고 글씨와 그림 뒤에 배경색을 칠합니다.

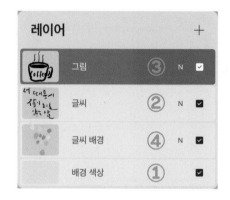

레이어			+
그림	③	N	☑
글씨	②	N	☑
글씨 배경	④	N	☑
배경 색상	①		☑

너 때문에
잠이 오질
않는 밤

브러시 커스텀 6B연필(p.145) 예제 파일 7-38번

기념일
캘리그라피 ①

소중한 사람들의 행복한 날을 축하하는 메시지를 보낼 때 직접 쓰고 디자인한 캘리그라피 이미지를 활용해보세요. 더욱 뜻깊고 특별하게 마음을 전할 수 있답니다.

HOW TO MAKE

동작　조정　올가미　화살표　　　　　　　　　　　　　　**캔버스** 2048×2048px

갤러리

1 꽃이 있는 사진을 삽입하고 [올가미] 기능을 이용해 꽃만 선택합니다. 세 손가락으로 화면을 아래로 쓸어 [잘라내기 및 붙여넣기]를 선택합니다. 레이어 창에서 불필요한 레이어를 삭제합니다. 올가미 사용하기 p.38 참고

2 새로운 레이어에 괄호 선을 그립니다.

3 새로운 레이어에 글씨를 씁니다.

4 배경 색상을 설정합니다.

레이어 ＋

글씨　③　N　☑

괄호　②　N　☑

사진　①　N　☑

배경 색상　④　☑

브러시 커스텀 6B연필(p.145) 예제 파일 7-39번

기념일
캘리그라피 ②

생일 축하 메시지를 보낼 때 주인공의 사진을 넣고 손그림 일러스트와 캘리그라피로 장식하면 멋진 메시지 카드가 된답니다.

HOW TO MAKE

1 인물 사진을 삽입하고 [올가미] 기능을 이용해 얼굴만 선택합니다. 세 손가락으로 화면을 아래로 쓸어 [잘라내기 및 붙여넣기]를 선택합니다. 레이어 창에서 불필요한 레이어는 삭제합니다. 올가미 사용하기 p.38 참고

2 새로운 레이어를 추가해 얼굴 주변에 리본, 꽃 그림 등을 그려 장식해줍니다.

3 새로운 레이어에 글씨를 씁니다.

4 새로운 레이어를 추가한 뒤 [동작] 버튼을 누르고 [캔버스] − [그리기 가이드]를 활성화합니다. [편집 그리기 가이드]로 들어가 [대칭]을 파랗게 켜고 옵션에서 [사분면]을 선택합니다. '보조'가 표시된 레이어에 그림을 그려 완성합니다. 대칭 이미지 만들기 p.111~115 참고

5 배경 색상을 설정합니다.

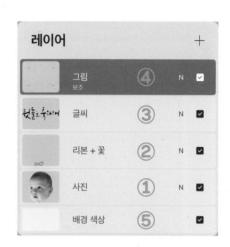

레이어				+
	그림 보조	④	N	☑
첫돌축하해	글씨	③	N	☑
∞	리본 + 꽃	②	N	☑
	사진	①	N	☑
	배경 색상	⑤		☑

첫돌을 축하해

브러시 커스텀 6B연필(p.145) 예제 파일 7-40번

기념일
캘리그라피 ③

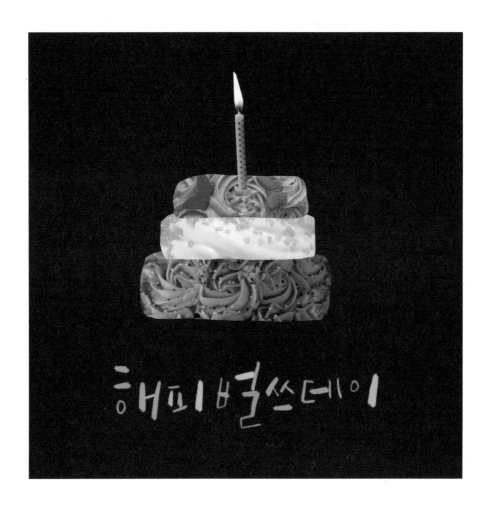

클리핑 마스크 기능을 활용해 사진을 오려 붙이는 것 같은 느낌으로 케이크를 만들었어요. 그냥 색을 칠하는 것보다 훨씬 입체적이고 재미있는 디자인을 만들 수 있답니다.

HOW TO MAKE

동작 조정 올가미 화살표

갤러리

캔버스 2048×2048px

1 케이크가 될 사진 3개를 삽입합니다. 사진 삽입하기 p.131~132 참고

2 레이어 3개를 추가해 케이크 층을 하나씩 그립니다.

3 **1**의 사진 레이어를 **2**의 그림 레이어 위로 하나씩 이동시키고 클리핑 마스크로 만들어 선택한 영역에만 사진이 노출되게 합니다. 선택 영역 에 사진 노출하기 p.179~181 참고

4 초가 있는 사진을 삽입하고 [올가미] 기능으로 초 이미지만 선택한 뒤 세 손가락으로 화면을 아래로 쓸어 [잘라내기 및 붙여넣기]를 합니다. 레이 어 창에서 불필요한 레이어를 삭제합니다. 올가미 사용하기 p.38 참고

5 새로운 레이어에 글씨를 씁니다.

6 클리핑 마스크 레이어를 만들어 글씨 색상을 변경합니다. 클리핑 마스크 사용하기 p.91 참고

7 배경 색상을 설정합니다.

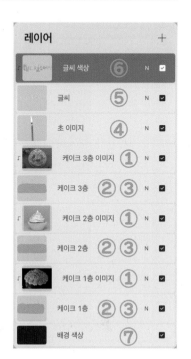

레이어

글씨 색상	⑥	N	✓
글씨	⑤	N	✓
초 이미지	④	N	✓
케이크 3층 이미지	①	N	✓
케이크 3층	②③	N	✓
케이크 2층 이미지	①	N	✓
케이크 2층	②③	N	✓
케이크 1층 이미지	①	N	✓
케이크 1층	②③	N	✓
배경 색상	⑦		✓

브러시 커스텀 6B연필(p.145) 예제 파일 7-41번

감성 포스터 디자인 ①

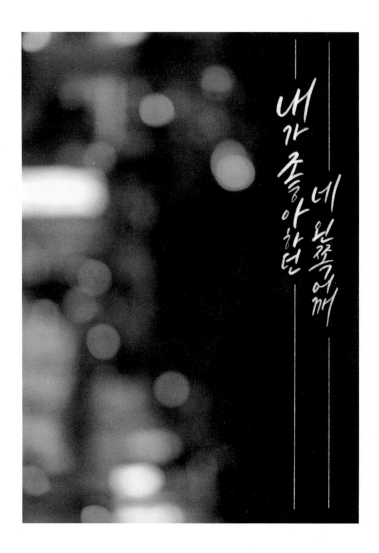

캘리그라피 디자인의 아이디어를 얻고 싶을 때 책 표지나 영화 포스터를 살펴보면 도움
이 된답니다. 그래픽 디자이너들이 이미지와 짧은 문장의 타이포그라피를 조화롭게 표
현하는 방법을 살펴보고 내 디자인에도 적용해보세요.

캔버스 A4(210×297mm)

동작　조정　울가미　화살표

갤러리

1 사진을 불러와 크기와 위치를 적절히 조절합니다. 사진 삽입하기 p.131~132 참고

2 새로운 레이어에 글씨를 씁니다.

3 새로운 레이어를 추가해 구도에 어울리는 직선을 그립니다. 선을 긋고 손을 떼지 않으면 완벽한 직선으로 그려집니다.

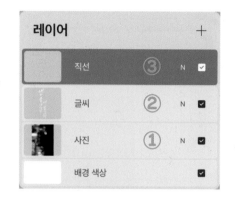

레이어			+
직선	③	N	☑
글씨	②	N	☑
사진	①	N	☑
배경 색상			☑

내가 좋아하던 네 왼쪽 어깨

브러시 커스텀 6B연필(p.145) 예제 파일 7-42번

감성 포스터 디자인 ②

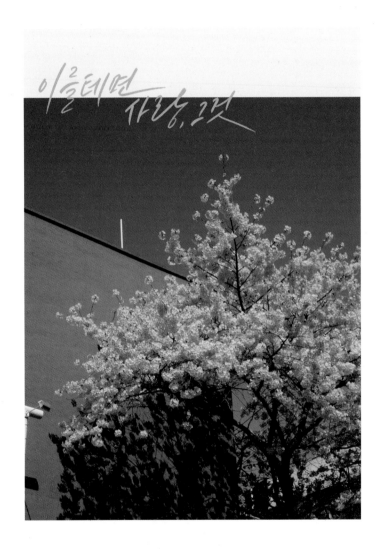

사진 위에 글씨를 쓰는 것에서 벗어나 면을 어떻게 분할하고 글씨를 어디에 쓰느냐에 따라 전체적인 느낌이 확 달라진답니다. 자유롭게 텍스트의 위치를 움직일 수 있는 디지털 캘리그라피의 장점을 십분 활용해보세요.

HOW TO MAKE

캔버스 A4(210×297mm)

동작 조정 올가미 화살표

갤러리

1 사진을 불러와 크기와 위치를 적절히 조절합니다. 사진 삽입하기 p.131~132 참고

2 사진과 어울리는 배경 색상을 설정합니다.

3 새로운 레이어에 글씨를 씁니다.

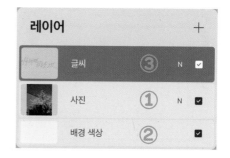

이를테면 사랑, 그것

브러시 커스텀 6B연필(p.145) 예제 파일 7-43번

감성 포스터 디자인 ③

배경에 사진이 들어가는 디자인의 경우에 사진과 배경, 글씨의 색이 이루는 조화가 중요하답니다. 배경색을 다양하게 바꿔보면서 사진과 어울리는 느낌을 찾아보세요.

HOW TO MAKE

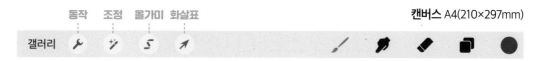

1 사진을 불러와 크기와 위치를 적절히 조절합니다. 사진 삽입하기 p.131~132 참고

2 사진과 어울리는 배경 색상을 설정합니다.

3 새로운 레이어에 글씨를 씁니다.

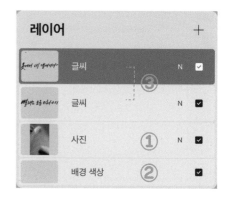

옷에서 네 냄새 난다~
빨래는 조금 미뤄야지

브러시 커스텀 6B연필(p.145) 예제 파일 7-44번

감성 포스터 디자인 ④

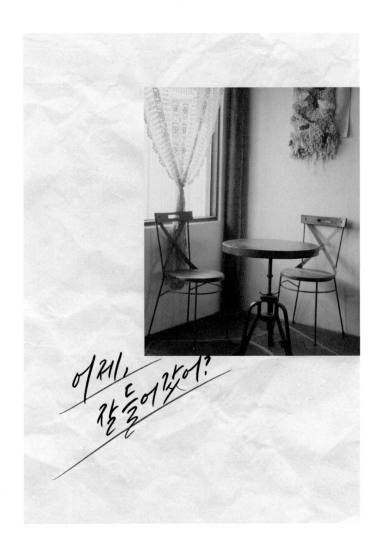

종이 질감의 이미지를 배경으로 활용하면 아날로그적인 감성을 살릴 수 있답니다. 종이 배경은 연필 질감의 브러시와 특히 잘 어울리지요.

HOW TO MAKE

동작 조정 올가미 화살표 **캔버스** A4(210×297mm)

갤러리

1 종이 질감 이미지를 삽입해 배경 레이어를 만듭니다. 종이 배경 만들기 p.154~155 참고

2 사진을 불러와 크기와 위치를 적절히 조절합니다. 사진 삽입하기 p.131~132 참고

3 새로운 레이어에 글씨를 씁니다.

4 레이어를 추가해 글씨 레이어 아래로 위치시킨 뒤 글씨 아래에 선을 그어줍니다.

5 레이어를 추가해 클리핑 마스크로 만들어 선 색상을 변경합니다. 클리핑 마스크 사용하기 p.91 참고

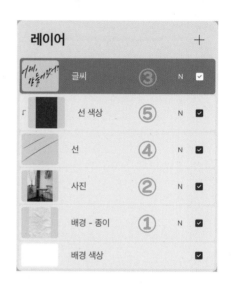

브러시 커스텀 6B연필(p.145) 예제 파일 7-45번

감성 포스터 디자인 ⑤

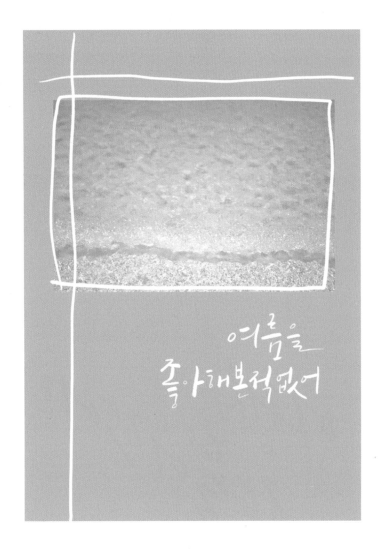

선을 어떻게 사용하냐에 따라 전체적인 디자인이 주는 느낌이 달라진답니다. 손으로 슥슥 그은 듯한 자연스러운 선이 더해지면 감성 온도를 올려준답니다.

HOW TO MAKE

갤러리

캔버스 A4(210×297mm)

1 사진을 불러와 크기와 위치를 적절히 조절합니다. 사진 삽입하기 p.131~132 참고

2 사진과 어울리는 배경 색상을 설정합니다.

3 레이어를 추가해 구도에 맞게 사진의 테두리와 배경에 선을 그어줍니다.

4 새로운 레이어에 글씨를 씁니다.

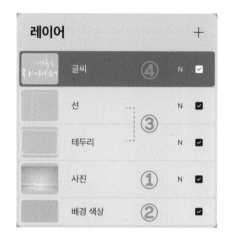

레이어		+
글씨	④	N ☑
선	③	N ☑
테두리		N ☑
사진	①	N ☑
배경 색상	②	☑

여름을 좋아해본적없어

브러시 커스텀 6B연필(p.145) 예제 파일 7-46번

문장 기록하기 ①

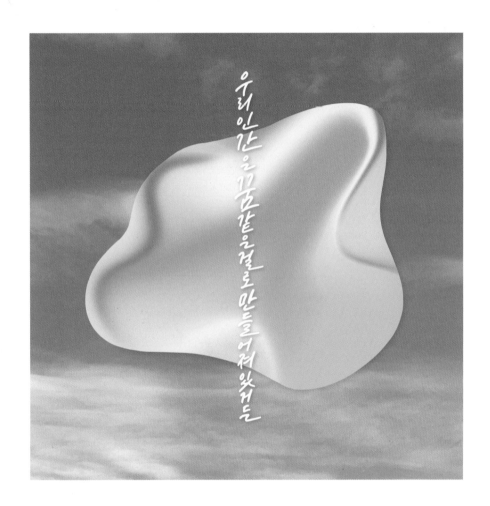

책을 읽거나 영화를 보다가 영감을 주는 멋진 문장을 발견하면 꼭 기록해두려고 한답니다. 글씨로만 써서 남기기보다 어울리는 배경 이미지와 함께 디자인해주면 멋진 작품이 탄생하지요.

HOW TO MAKE

캔버스 2048×2048px

동작　조정　올가미　화살표

갤러리

1 사진을 불러와 크기와 위치를 적절히 조절합니다. 사진 삽입하기 p.131~132 참고

2 새로운 레이어에 [올가미] 기능으로 도형을 그려 넣습니다. 올가미 사용하기
　 p.38 참고

3 도형 위에 새로운 레이어를 추가한 뒤 클리핑 마스크로 만들어 다양한 색상
　 을 칠합니다. [조정] − [가우시안 흐림 효과] − [레이어]를 적용해 색상의 경
　 계를 흐릿하게 만들고 [픽셀 유동화] 기능으로 색상을 원하는 느낌으로 표현
　 합니다. 픽셀 유동화 p.121 참고

4 도형 레이어를 복제한 뒤 [색조, 채도, 밝기]에서 밝기를 최소로 설정하고 [가
　 우시안 흐림 효과]를 적용합니다. 레이어의 불투명도를 조절해 그림자 레이
　 어를 만듭니다. 그림자 만들기 p.132~135 참고

5 새로운 레이어에 글씨를 씁니다.

6 글씨 레이어를 복제해 같은 방법으로 글씨 그림자 레이어를 만듭니다.

우리 인간은 꿈 같은 결로 만들어져 있거든

윌리엄 셰익스피어, 〈템페스트〉

브러시 커스텀 6B연필(p.145) 예제 파일 7-47번

문장 기록하기 ②

면을 크게 2개로 나눠서 캘리그라피와 사진을 배치했어요. 포맷을 만들어두고 그날그날 기억에 남는 문장을 쓰고 어울리는 이미지를 찾아서 넣어보세요. 하루하루 쌓이다 보면 나만의 멋진 기록장이 만들어진답니다.

HOW TO MAKE

동작　조정　올가미　화살표

갤러리

캔버스 A4(210×297mm)

1 사진을 불러와 크기와 위치를 적절히 조절합니다. 사진 삽입하기 p.131~132 참고

2 배경 색상을 설정합니다.

3 레이어를 추가해 구도에 맞게 테두리 선을 그어줍니다.

4 새로운 레이어에 글씨를 씁니다.

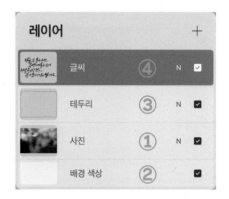

레이어			+
글씨	④	N	☑
테두리	③	N	☑
사진	①	N	☑
배경 색상	②		☑

마음으로 보아야만 분명하게 볼 수 있어 정말 중요한 것은 눈에 보이지 않는 법이거든

생 텍쥐페리, 《어린 왕자》

브러시 커스텀 6B연필(p.145) 예제 파일 7-48번

문장 기록하기 ③

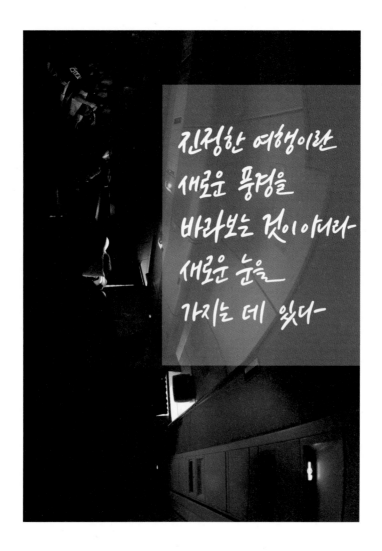

마음에 드는 사진이지만 글씨를 썼을 때 잘 보이지 않는다면 박스 디자인을 활용해 가독
성을 높여보세요.

동작 조정 올가미 화살표

갤러리

캔버스 A4(210×297mm)

1 사진을 불러와 크기와 위치를 적절히 조절합니다. 사진 삽입하기 p.131~132 참고

2 새로운 레이어를 노란색으로 채우고 크기와 위치를 적절히 조정한 뒤 [N]을 눌러 불투명도를 45%로 설정합니다.

3 새로운 레이어에 글씨를 씁니다.

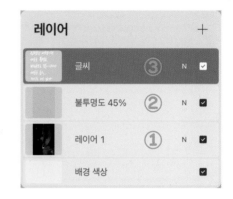

레이어			+
	글씨	③ N	☑
	불투명도 45%	② N	☑
	레이어 1	① N	☑
	배경 색상		☑

진정한 여행이란

새로운 풍경을

바라보는 것이아니라

새로운 눈을

가지는 데 있다

마르셀 프루스트

브러시 동글동글(p.28) 예제 파일 7-49번

문장 기록하기 ④

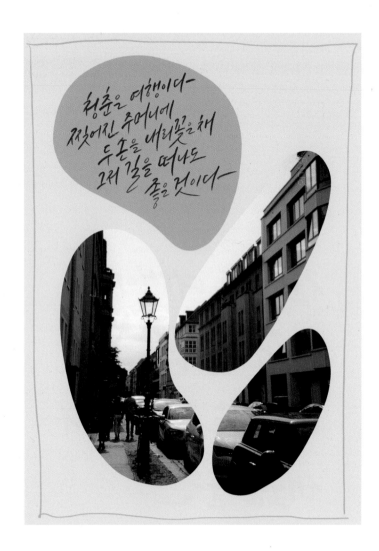

면을 분할할 때 사각형이 아닌 다양한 형태를 활용해보세요. 그래픽적인 요소를 가미해 매력적인 디자인을 만들 수 있답니다.

HOW TO MAKE

동작 조정 올가미 화살표

캔버스 A4(210×297mm)

갤러리

1 사진을 불러와 크기와 위치를 적절히 조절합니다. 사진 삽입하기 p.131~132 참고

2 새로운 레이어를 추가해 사진이 드러날 부분을 [올가미]로 그려서 영역을 설정합니다. 사진 레이어를 위로 옮기고 클리핑 마스크로 만들어 선택한 영역에만 사진이 노출되게 합니다. 선택 영역에 사진 노출하기 p.179~181 참고

3 사진과 어울리도록 배경 색상을 설정합니다.

4 새로운 레이어에 배경 색상과 어울리는 색으로 테두리를 그립니다.

5 새로운 레이어에 글씨 배경이 될 도형을 그립니다.

6 새로운 레이어에 글씨를 씁니다.

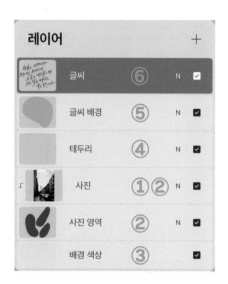

청춘은 여행이다
찢어진 주머니에
두 손을 내리꽂은 채
그 길을 떠나도
좋을 것이다

체 게바라

브러시 커스텀 6B연필(p.145) 예제 파일 7-50번

문장 기록하기 ⑤

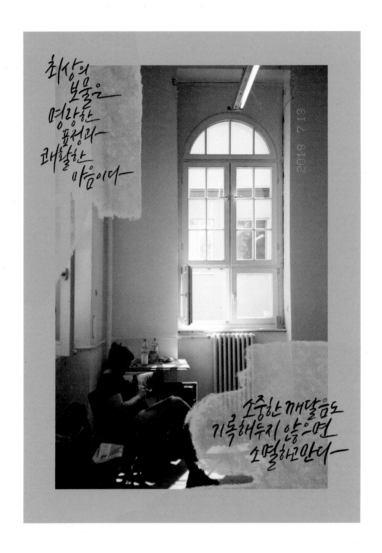

마치 사진 위에 브러시로 물감을 칠하듯 자연스러운 느낌을 살려 글씨를 쓸 자리를 만들었어요. 손쉽게 아날로그적인 감성을 살릴 수 있는 방법이랍니다.

동작 **조정** **올가미** **화살표**

갤러리

1 사진을 불러와 크기와 위치를 적절히 조절합니다. 사진 삽입하기 p.131~132 참고

2 사진과 어울리도록 배경 색상을 설정합니다.

3 새로운 레이어에 [미술] 세트의 '올드 비치' 브러시로 글씨 배경이 될 부분을 칠합니다.

4 새로운 레이어에 글씨를 씁니다.

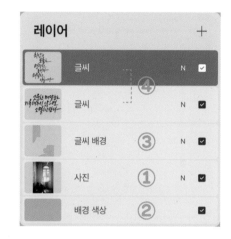

최상의
보물은
명랑한
품성과
쾌활한
마음이다

소중한 깨달음도
기록해두지 않으면
소멸하고만다

쇼펜하우어

브러시 커스텀 6B연필(p.145) 예제 파일 7-51번

문장 기록하기 ⑥

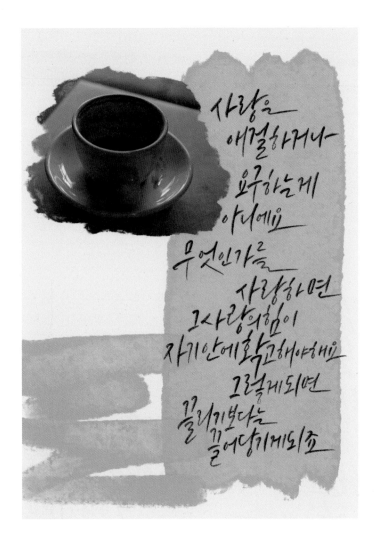

올드비치는 묽게 칠한 수채화의 느낌을 살릴 수 있는 브러시랍니다. 브러시의 질감을 살려서 손맛이 가득한 배경을 만들었어요.

동작　　조정　　올가미　화살표　　　　　　　　　　　　　　캔버스 A4(210×297mm)

갤러리　🔧　✨　S　↗　　　　　　　　　✏　🖊　🧹　📑　⬤

1 배경 색상을 설정합니다.

2 [미술] 세트의 '올드 비치' 브러시로 글씨의 배경이 될 부분을
넓게 칠합니다.

3 다른 색으로 배경의 일부를 칠해 장식합니다.

4 사진이 노출될 영역을 칠합니다.

5 사진을 삽입하고 클리핑 마스크로 만들어 사진 영역에만 노
출되게 합니다. 선택 영역에 사진 노출하기 p.179~181 참고

6 새로운 레이어에 글씨를 씁니다.

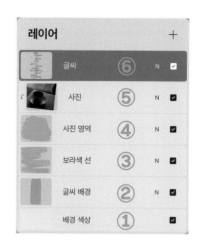

레이어			+
글씨	⑥	N	☑
사진	⑤	N	☑
사진 영역	④	N	☑
보라색 선	③	N	☑
글씨 배경	②	N	☑
배경 색상	①		☑

사랑을
애걸하거나
요구하는게
아니에요
무엇인가를
사랑하면
그사랑의힘이
자기안에확고해야해요
그렇게되면
끌리기보다는
끌어당기게되죠

헤르만 헤세, 《데미안》

브러시 커스텀 6B연필(p.145) 예제 파일 7-52번

문장 기록하기 ⑦

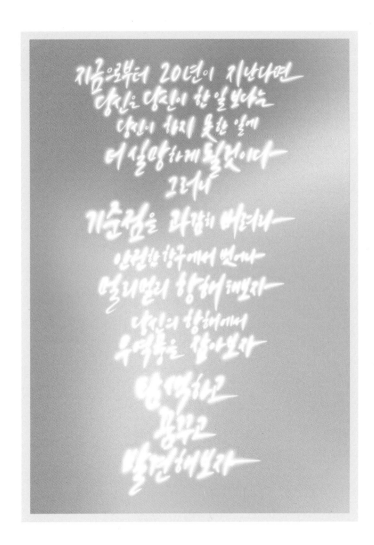

그라데이션 효과를 준 배경과 빛이 나듯 반짝이는 라이트 펜의 만남으로 신비스러운 분위기의 작품을 만들 수 있답니다.

HOW TO MAKE

동작　조정　올가미　화살표

갤러리　🔧　✨　5　↗　　　　　🖌　🎨　🧽　📑　⚫

캔버스 A4(210×297mm)

1 레이어에 4~5가지 색상을 칠한 뒤 [조정] − [가우시안 흐림 효과] − [레이어]를 적용해 그라데이션 배경을 만들고 캔버스보다 살짝 작게 줄입니다. 그라데이션 배경 만들기 p.107~108 참고

2 그라데이션 배경의 색상과 어울리도록 배경 색상을 설정합니다.

3 새로운 레이어에 글씨를 씁니다.

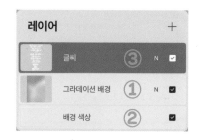

지금으로부터 20년이 지난다면
당신은 당신이 한 일보다는
당신이 하지 못한 일에
더 실망하게 될것이다
그러나
기슭줄을 과감히 버려라
안전한 항구에서 벗어나
멀리멀리 항해해보자
당신의 항해에서
무역풍을 잡아보자
탐색하고
꿈꾸고
발견해보자

마크 트웨인

브러시 커스텀 라이트 펜(p.166) 예제 파일 7-53번

문장 기록하기 ⑧

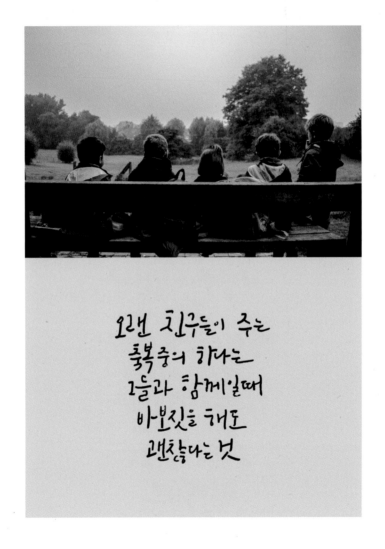

기본 캘리그라피에 익숙해졌다면 다양한 서체에 도전해보세요. 브러시와 어울리는 글씨체, 글의 분위기를 잘 살려주는 글씨체를 연습하면서 나만의 글씨체를 만들어보세요.

동작　조정　몰가미　화살표　　　　　　　　　　　　　　　　　　　캔버스 A4(210×297mm)

갤러리　🔧　⚙️　5　↗️　　　　　　　　🖌️　🔪　▨　🗐　⚫

1 사진을 불러와 크기와 위치를 적절히 조절합니다. 사진 삽입하
　기 p.131~132 참고

2 배경 색상을 사진과 어울리는 색으로 설정합니다.

3 새로운 레이어에 글씨를 씁니다.

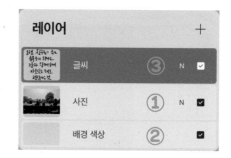

오랜 친구들이 주는
축복 중의 하나는
그들과 함께일때
바보짓을 해도
괜찮다는 것

랄프 에머슨

브러시 커스텀 블랙번(p.159) **예제 파일 7-54번**

문장 기록하기 ⑨

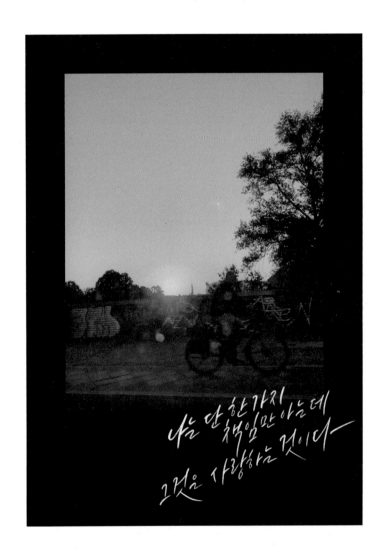

테두리를 잘 활용하면 사진에 감성을 더욱 살릴 수 있어요. 배경색을 다양하게 바꿔보면서 어울리는 색을 찾아보세요.

HOW TO MAKE

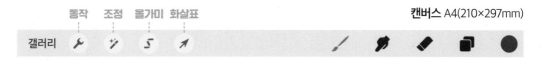

동작 조정 올가미 화살표 캔버스 A4(210×297mm)

갤러리

1 사진을 불러와 크기와 위치를 적절히 조절합니다. 사진 삽입하기 p.131~132 참고

2 배경 색상을 사진과 어울리는 색으로 설정합니다.

3 새로운 레이어에 글씨를 씁니다.

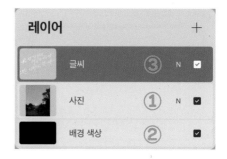

레이어 +

글씨 ③ N

사진 ① N

배경 색상 ②

나는 단 한 가지 책임만 아는데
그것은 사랑하는 것이다

알베르 카뮈

<div style="border:1px solid;text-align:center">브러시 커스텀 6B연필(p.145) 예제 파일 7-55번</div>

문장 기록하기 ⑩

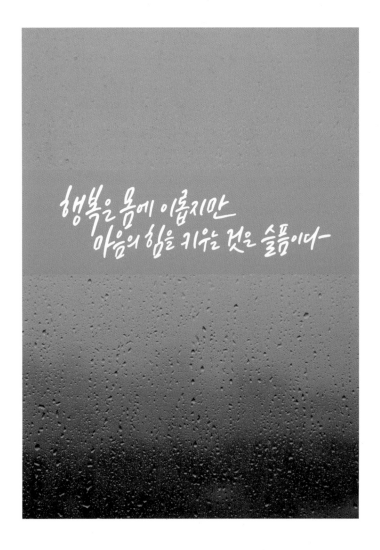

비 오는 날 창밖으로 비 내리는 풍경을 보면서 빗소리를 듣고 있으면 마음이 차분하게 가라앉는 기분이에요. 마음에도 여백이 생기는 기분이랄까요. 비 오는 날의 감성을 담은 사진 위에 캘리그라피를 해봤어요.

동작　조정　울가미　화살표

갤러리

캔버스 A4(210×297mm)

1 사진을 불러와 크기와 위치를 적절히 조절합니다. 사진 삽입하기 p.131~132 참고

2 삽입한 사진을 왼쪽으로 밀어 복제합니다. [조정] – [가우시안 흐림 효과] – [레이어]에서 흐림 효과를 약 20%로 설정합니다.

3 새로운 레이어에 사각형으로 글씨 쓸 자리를 지정합니다. **2**의 레이어를 위로 위치시킨 뒤 클리핑 마스크로 만들어 사각형 영역에 노출시킵니다. 선택 영역에 사진 노출하기 p.179~181 참고

4 새로운 레이어에 글씨를 씁니다.

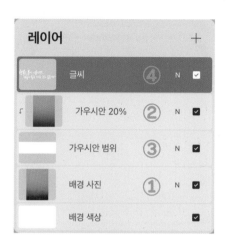

레이어			+
글씨	④	N	☑
가우시안 20%	②	N	☑
가우시안 범위	③	N	☑
배경 사진	①	N	☑
배경 색상			☑

행복은 몸에 이롭지만
마음의 힘을 키우는 것은 슬픔이다

마르셀 프루스트

브러시 동글동글(p.28) 예제 파일 7-56번

문장 기록하기 ⑪

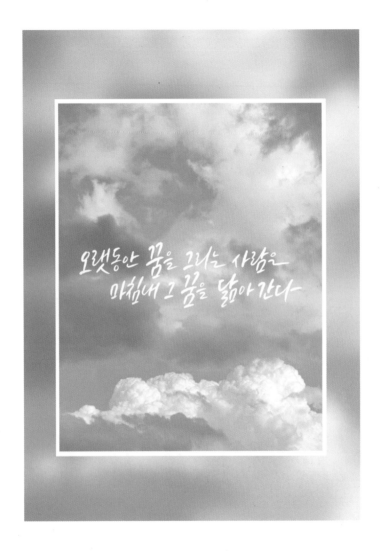

사진을 번지듯이 흐리게 만드는 가우시안 효과를 활용하면 다양한 그래픽 효과를 낼 수 있답니다.

동작　조정　올가미　화살표

캔버스 A4(210×297mm)

갤러리

1 사진을 불러와 크기와 위치를 적절히 조절합니다. 사진 삽입하기 p.131~132 참고

2 삽입한 사진을 왼쪽으로 밀어 복제한 뒤 위에 있는 사진 레이어의 크기를 작게 조절합니다.

3 아래에 있는 큰 사진 레이어는 [조정] – [가우시안 흐림 효과] – [레이어]에서 흐림 효과를 약 15%로 설정합니다.

4 새로운 레이어에 원하는 테두리 색상을 채우고 복제한 뒤 사이즈를 줄이고 중앙에 위치시킵니다. 복제된 레이어를 터치해 [선택]을 누르고 체크박스를 해제합니다. 색상이 채워진 원본 레이어가 선택된 상태에서 [화살표] 버튼을 누르고 캔버스 바깥으로 빼서 삭제합니다. 완성된 테두리는 사이즈를 적당히 조절합니다. 캔버스 바깥으로 빼서 삭제하기 p.205~206 참고

5 새로운 레이어에 글씨를 씁니다.

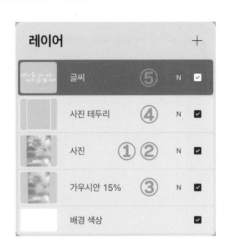

오랫동안 꿈을 그리는 사람은
마침내 그 꿈을 닮아 간다

앙드레 말로

브러시 커스텀 드라이 잉크(p.162) 예제 파일 7-57번

문장 기록하기 ⑫

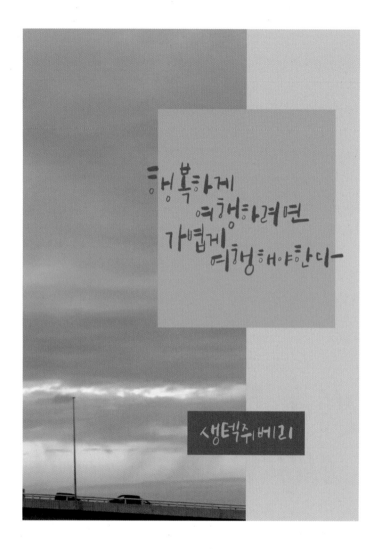

사진의 톤과 글씨 배경 박스, 글씨의 색 등을 통일성 있게 유지하면 분할을 많이 하거나 박스가 여러 개가 있더라도 복잡해 보이지 않는답니다. 색 조합에 신경 쓰면서 디자인을 만들어보세요.

HOW TO MAKE

캔버스 A4(210×297mm)

동작 조정 올가미 화살표

갤러리

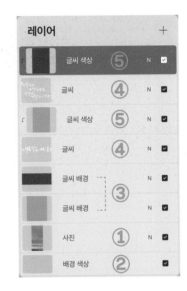

1 사진을 불러와 크기와 위치를 적절히 조절합니다. 사진 삽입하기 p.131~132 참고

2 사진과 어울리는 배경 색상을 설정합니다.

3 레이어를 각각 추가해 글씨의 배경이 될 도형을 그리고 색을 설정합니다. 도형 그리기 p.199 참고

4 새로운 레이어를 추가해 도형에 들어갈 글씨를 씁니다.

5 레이어를 추가해 클리핑 마스크로 만들어 글씨 색상을 각각 변경합니다. 클리핑 마스크 사용하기 p.91 참고

브러시 커스텀 6B연필(p.145) 예제 파일 7-58번

문장 기록하기 ⑬

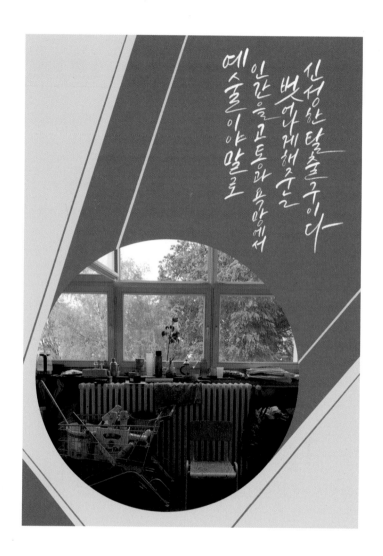

도형과 선을 조합해 감각적인 디자인 포스터 디자인을 만들었어요. 캘리그라피만 썼을 때와는 다른 감성을 느낄 수 있답니다.

HOW TO MAKE

동작 조정 올가미 화살표

캔버스 A4(210×297mm)

갤러리 🔧 ✨ 𝒮 ↗ 🖌 ✒ ◧ ▧ ⬤

1 사진을 불러온 뒤 새 레이어를 추가해 사진 노출 범위만큼 원을 그려줍니다. 사진 레이어를 클리핑 마스크로 만들어 사진 영역에 노출되게 합니다. 선택 영역에 사진 노출하기 p.179~181 참고

2 사진 영역 레이어 아래 새로운 레이어를 추가하고 [올가미] 기능으로 도형을 그린 뒤 색을 채웁니다. [브러시]와 [지우개]를 이용해 도형 내부와 주변에 직선을 그려줍니다. 도형 그리기 p.199 참고

3 새로운 레이어를 추가해 클리핑 마스크로 만들어 도형의 색상을 변경합니다. 클리핑 마스크 사용하기 p.91 참고

4 새로운 레이어에 글씨를 씁니다.

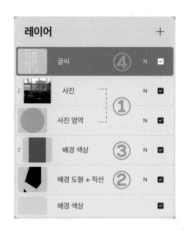

레이어		+
글씨	④	N ☑
사진	①	N ☑
사진 영역		N ☑
배경 색상	③	N ☑
배경 도형 + 직선	②	N ☑
배경 색상		☑

예술이야말로 인간을 고통과 욕망에서 벗어나게 해준 신성한 탈출구이다

쇼펜하우어

브러시 커스텀 6B연필(p.145) 예제 파일 7-59번

문장 기록하기 ⑭

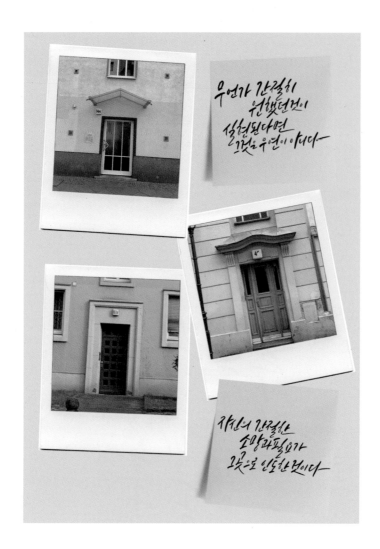

조금 복잡해 보이지만 지금까지 배운 프로크리에이트 기능들을 활용하면 쉽게 할 수 있는 디자인이랍니다. 다양한 이미지를 자유롭게 결합해서 원하는 느낌의 배경을 만드는 연습을 해보세요.

HOW TO MAKE

동작 조정 올가미 화살표 캔버스 A4(210×297mm)

갤러리

1 폴라로이드 이미지를 불러와 사진을 적당한 위치에 넣어줍니다. 연출한 폴라로이드 레이어를 오른쪽으로 밀어 그룹으로 만듭니다. 사진 합성하기 p.138~141 참고

2 폴라로이드 그룹을 왼쪽으로 밀어 2번 복제하고 사진을 교체해 나머지 2개의 폴라로이드 레이어를 만듭니다. 완성된 폴라로이드 3장을 적절히 배치합니다.

3 사진과 어울리도록 배경 색상을 설정합니다.

4 새로운 레이어에 메모지 이미지를 불러와 [올가미] 기능으로 그림자가 잘리지 않도록 유의하며 영역을 선택합니다. 세 손가락으로 화면을 쓸어 [잘라내기 및 붙여넣기]를 선택합니다. 레이어 창에서 불필요한 레이어는 삭제합니다. [지우개]에서 [에어브러시] – [소프트 브러시]로 설정해 그림자가 잘리지 않도록 조심스레 나머지 부분을 지웁니다. 올가미 사용하기 p.38 참고

5 완성된 메모지 이미지를 복제하고 위치를 잡아줍니다.

6 새로운 레이어에 글씨를 씁니다.

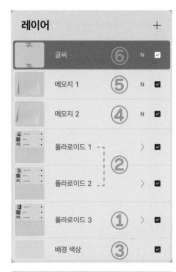

레이어

| 글씨 | ⑥ | N ☑ |

| 메모지 1 | ⑤ | N ☑ |

| 메모지 2 | ④ | N ☑ |

| 폴라로이드 1 | ② | > ☑ |

| 폴라로이드 2 | | > ☑ |

| 폴라로이드 3 | ① | > ☑ |

| 배경 색상 | ③ | ☑ |

우연가 간절히
원했던것이
실현된다면
그것은 우연이 아니다—

자신의 간절한
소망과필요가
그곳으로 인도한 것이다—

헤르만 헤세, 《데미안》

브러시 커스텀 6B연필(p.145) 예제 파일 7-60번

아이패드
캘리그라피

초판 1쇄 발행 2021년 8월 13일
초판 2쇄 발행 2022년 5월 16일

지은이 김이영
펴낸이 김영조
콘텐츠기획1팀 김은정, 김희현, 조형애
콘텐츠기획2팀 윤민영
디자인팀 정지연
마케팅팀 이유섭, 구예원
경영지원팀 정은진
펴낸곳 싸이프레스
주소 서울시 마포구 양화로7길 44, 3층
전화 (02)335-0385/0399
팩스 (02)335-0397
이메일 cypressbook1@naver.com
홈페이지 www.cypressbook.co.kr
블로그 blog.naver.com/cypressbook1
포스트 post.naver.com/cypressbook1
인스타그램 싸이프레스 @cypress_book
　　　　　　 싸이클 @cycle_book
출판등록 2009년 11월 3일 제2010-000105호

ISBN 979-11-6032-133-3　　　13640